V 2732
M p g. I

Ⓒ

MANUEL

THÉORIQUE ET PRATIQUE

DE

PEINTRE EN BATIMENS,

DU DOREUR

ET DU VERNISSEUR.

Ouvrages qui se trouvent chez Roret, *Libraire.*

Manuel du Chasseur et des Gardes-Chasse, contenant un traité sur toutes les chasses; un vocabulaire des termes de vénerie, de fauconnerie et de chasse; les lois, ordonnances de police, etc., sur le port d'armes, la chasse, la pêche, la louveterie; les formules des procès-verbaux qui doivent être dressés par les gardes-chasse, forestiers et champêtres; suivis d'un traité sur la pêche; par M. *de Mersan*; nouvelle édition; 1 gros vol. in-18, avec figures et musique, 1822. 3 fr.

Manuel théorique et pratique du Vigneron français, ou l'art de cultiver la vigne, de faire les vins, les eaux-de-vie et vinaigres. Contenant les différentes espèces et variétés de la vigne, ses maladies et les moyens de les prévenir; les meilleurs procédés pour faire, gouverner, perfectionner et conserver les vins, les eaux-de-vie et vinaigres, ainsi que la manière de faire avec ces substances toutes les liqueurs, de gouverner une cave, mettre en bouteilles, etc., etc.; enfin de profiter avec avantage de tout ce qui nous vient de la vigne; suivi d'un coup d'œil sur les maladies particulières aux vignerons; par M. *Thiébaud de Berneaud*, secrétaire perpétuel de la Société Linnéenne de Paris, membre de plusieurs Sociétés savantes et d'agriculture de la France et de l'étranger. 1 gros vol. in-18, 1824, orné de planches. Prix, 3 fr.

Manuel théorique et pratique des Gardes-Malades, et des personnes qui veulent se soigner elles-mêmes, ou *l'Ami de la Santé*, contenant un exposé clair et précis des soins à donner aux malades de tout genre, des attentions à apporter aux maladies de toute espèce, etc., etc.; par M. *Morin*, docteur en médecine, 1 gros vol. in-18, 1824. 2 fr. 50 c.

MANUEL

THÉORIQUE ET PRATIQUE

DU

PEINTRE EN BATIMENS,

DU DOREUR

ET DU VERNISSEUR.

Ouvrage utile, tant à ceux qui exercent ces arts, qu'aux fabricans de couleurs; et aussi à toutes les personnes qui voudraient décorer elles-mêmes leurs habitations, leurs appartemens, etc., etc., etc.

Par M. J. RIFFAULT,

Ex-Régisseur général des poudres et salpêtres.

PARIS,

...RAIRE, RUE HAUTEFEUILLE,

AU COIN DE CELLE DU BATTOIR.

1825.

Ouvrages qui se trouvent chez Roret, *Libraire.*

Manuel du Chasseur et des Gardes-Chasse, contenant un traité sur toutes les chasses; un vocabulaire des termes de vénerie, de fauconnerie et de chasse; les lois, ordonnances de police, etc., sur le port d'armes, la chasse, la pêche, la louveterie; les formules des procès-verbaux qui doivent être dressés par les gardes-chasse, forestiers et champêtres; suivis d'un traité sur la pêche; par M. *de Mersan*; nouvelle édition; 1 gros vol. in-18, avec figures et musique, 1822. 3 fr.

Manuel théorique et pratique du Vigneron français, ou l'art de cultiver la vigne, de faire les vins, les eaux-de-vie et vinaigres. Contenant les différentes espèces et variétés de la vigne, ses maladies et les moyens de les prévenir; les meilleurs procédés pour faire, gouverner, perfectionner et conserver les vins, les eaux-de-vie et vinaigres, ainsi que la manière de faire avec ces substances toutes les liqueurs, de gouverner une cave, mettre en bouteilles, etc., etc.; enfin de profiter avec avantage de tout ce qui nous vient de la vigne; suivi d'un coup d'œil sur les maladies particulières aux vignerons; par M. *Thiébaud de Berneaud*, secrétaire perpétuel de la Société Linnéenne de Paris, membre de plusieurs Sociétés savantes et d'agriculture de la France et de l'étranger. 1 gros vol. in-18, 1824, orné de planches. Prix, 3 fr.

Manuel théorique et pratique des Gardes-Malades, et des personnes qui veulent se soigner elles-mêmes, ou *l'Ami de la Santé*, contenant un exposé clair et précis des soins à donner aux malades de tout genre, des attentions à apporter aux maladies de toute espèce, etc., etc.; par M. *Morin*, docteur en médecine, 1 gros vol. in-18, 1824. 2 fr. 50 c.

MANUEL

THÉORIQUE ET PRATIQUE

DU

PEINTRE EN BATIMENS,

DU DOREUR

ET DU VERNISSEUR.

Ouvrage utile, tant à ceux qui exercent ces arts, qu'aux fabricans de couleurs; et aussi à toutes les personnes qui voudraient décorer elles-mêmes leurs habitations, leurs appartemens, etc., etc., etc.

Par M. J. RIFFAULT,

Ex-Régisseur général des poudres et salpêtres.

PARIS,
LIBRAIRE, RUE HAUTEFEUILLE,
AU COIN DE CELLE DU BATTOIR.

1825.

Imprimerie de MARCHAND DU BREUIL,
rue de la Harpe, n. 80.

AVANT-PROPOS.

Pour entreprendre un nouveau Traité de de ces arts, on ne pouvait mieux faire, sans doute, que de se guider, principalement, d'après l'ouvrage très-anciennement connu, et généralement estimé de M. WATIN.

On y trouve, en effet, décrits, dans un ordre méthodique et avec exactitude, tous les procédés qui étaient à sa connaissance, et il y a réuni les préceptes de pratique fondés sur une longue expérience; mais l'auteur de cet excellent ouvrage, n'avait pas, ainsi qu'il l'annonce lui-même, *la moindre teinture de la Chimie*, il ne pouvait, par conséquent, l'éclairer par la théorie de cette science, c'est-à-dire, par l'application des propriétés générales des combinaisons à

celles qui produisent les effets dans ces différens arts.

Le Traité de M. WATIN exigeait donc, sous ce rapport, des changemens et additions nécessaires ; et c'est, pour tâcher de les faire avec discernement et de la manière la mieux appropriée aux sujets à traiter, qu'on a recherché, avec soin, tout ce qui, *dans les Dictionnaires de Chimie de Macquer, de Cadet Gassicourt, dans le Dictionnaire des Arts et Métiers, dans la Chimie appliquée aux Arts par M. Chaptal, dans les Annales de Chimie, dans la Bibliothèque britannique, et dans le Traité de Chimie de M. Thénard*, pouvait se trouver d'utile à faire connaître, relativement à chacun de ces Arts.

MANUEL
THÉORIQUE ET PRATIQUE
DU PEINTRE, DU DOREUR
ET DU VERNISSEUR.

DU PEINTRE EN BATIMENS.

Le peintre en bâtimens ou *d'impression*, est celui qui, la construction étant achevée, est chargé du soin de décorer les différentes parties du bâtiment en y appliquant des couleurs qui, par leurs nuances diversement combinées, contribuent tout à la fois à l'embellissement de ces parties et à leur conservation. Ce décorateur commence par peindre à l'extérieur les escaliers, les rampes, les grilles, les croisées, les portes, etc.; à l'intérieur, il s'occupe de blanchir les plafonds, de mettre en couleur les boiseries, les lambris, les parquets, etc.; et,

après avoir choisi pour tous les sujets la teinte convenable, il la leur donne, d'un ton, uniforme d'abord ; et c'est en considérant alors les expositions, et présumant les effets des jours, qu'il s'étudie à combiner avec eux les variations de teintes de manière à flatter le plus agréablement la vue.

DES COULEURS.

Si le soleil, dit M. Watin, offre au physicien, par la composition de ses rayons, sept couleurs, la terre, en ouvrant son sein, le chimiste par ses travaux, présentera à l'industrie humaine des matières colorées, qui seules, ou par leur réunion, saisissent le ton et la vérité des couleurs célestes.

La physique des cieux distingue, suivant lui, deux sortes de couleurs, les primitives et les secondaires. Les couleurs primitives sont le rouge, l'orangé, le jaune, le vert, l'indigo, le bleu, le violet ; les couleurs secondaires ou hétérogènes sont celles produites par la combinaison et le mélange des premières ; la réunion confuse dans la même densité des sept couleurs primitives produit le blanc, et leur absence, le noir.

La physique des subtances terrestres colorées connaît aussi, pour couleurs primitives, le rouge, le vert et le jaune ; mais, quant aux autres, elle con-

trarie le système de Newton, car le bleu, l'indigo, le violet et l'orangé ne sont chez elle que le résultat des compositions. Ici, le brun est une couleur positive, là, il n'est que secondaire, et ne peut se produire que par des mélanges. Dans l'hypothèse des sept couleurs primitives, le noir n'en est point une; il ne résulte que de l'absence des autres, au lieu que l'industrie humaine a su le trouver dans la décomposition d'un très-grand nombre de matières différentes; le blanc, dans cette même hypothèse, est un mélange confus des sept couleurs : il n'existe que par leur réunion, et chacune de ces couleurs primitives peut subsister sans le produire, au lieu que le blanc matériel peut exister seul, indépendant des autres couleurs : le blanc chimique en est la base essentielle, puisqu'on le mélange avec les matières qui donnent les couleurs primitives, et qu'il se marie avec les couleurs secondaires pour en faire des teintes variées à l'infini ; mais en général, les substances qui donnent les couleurs n'ayant pas de corps, à raison de leur légèreté, on ne peut guère les employer sans les mélanger avec du blanc de plomb ou de la céruse pour leur en donner et pour qu'elles puissent peindre les objets qu'elles couvrent. Quelle que puisse être, au surplus, pour les physiciens et les naturalistes, la raison de ces différences.

et de ces variétés, qu'il nous suffise de savoir qu'il n'est pas une seule des sept couleurs primitives, qu'il n'en est point de secondaire dont nous ne puissions rendre le ton par les diverses combinaisons des matières soit terrestres, soit de composition chimique.

Dans le traité de M. Watin, revu par M. Bourgeois, il est dit que toutes les couleurs, quel qu'en soit le nombre à l'égard des variétés de leurs nuances, peuvent être réduites à six espèces principales, qui sont le *rouge*, l'*orangé*, le *jaune*, le *vert*, le *bleu* et le *violet*. Mais parmi ces couleurs, il en est trois surtout qui peuvent et doivent être considérées comme fondamentales ou élémentaires, attendu qu'on ne peut jamais les reproduire par le mélange d'aucune autre, pendant que tout au contraire ces mêmes couleurs peuvent former, par leur mélange entre elles toutes les autres nuances imaginables sans exception; et ces couleurs fondamentales sont le *jaune*, le *rouge* et le *bleu* qui, dans leur combinaison deux à deux, donnent à leur tour, l'*orangé*, le *vert* et le *violet*.

Les blancs employés dans la peinture ne sont point, comme on l'a dit, l'assemblage de toutes les couleurs; mais seulement leurs fonctions se bornent à réfléchir la lumière sans lui faire subir aucune modification de l'espèce de celles qui offrent des

couleurs. C'est pourquoi on les emploie dans la peinture pour augmenter l'intensité lumineuse des couleurs avec lesquelles on les mêle.

Il n'en est pas ainsi des noirs ; leur formation paraît dépendre au contraire d'une modification très-forte qu'ils auraient fait subir à la lumière elle-même, modification dans laquelle il y aurait eu des couleurs produites et combinées entr'elles dans les proportions suivant lesquelles les trois couleurs élémentaires s'éteignent complètement l'une dans l'autre. Or, l'on observe que dans la combinaison des trois couleurs fondamentales, le gris qui en résulte approche d'autant plus de l'obscurité du noir que les couleurs employées dans ces combinaisons contenaient, sous le même volume, de plus fortes quantités de principes colorans. Aussi, n'est-il pas rare de voir les peintres eux-mêmes former, dans un très-grand nombre de cas, des gris plus ou moins foncés, par le mélange entre eux des trois élémens colorifiques.

Or, si à l'égard des blancs, les noirs en offrent déjà d'aussi grands dans leur formation, il ne faut pas s'étonner qu'ils en présentent encore d'aussi remarquables dans l'influence qu'ils exercent sur les couleurs avec lesquelles on les mêle ; car on sait que les blancs rendent les couleurs plus lumineuses

en diminuant leur intensité colorifique, et que les noirs les absorbent et les éteignent en diminuant au contraire leur intensité lumineuse sans altérer leur caractère spécifique. Or, cette circonstance n'a point lieu dans la combinaison de couleurs entre elles, puisque le mélange du *rouge* et du *jaune* donne de l'*orangé*; que celui du *jaune* et du *bleu* offre du *vert*, celui du *rouge* et du *bleu* du *violet*, et enfin, que le mélange parfait des trois couleurs primitives produit l'absence de toute couleur.

Ainsi donc, puisque les blancs et les noirs quels qu'ils soient n'ont sur les couleurs d'autre action que celle dont il vient d'être parlé, ils ne peuvent être mis sur le même rang qu'elles, et recevoir la même dénomination; et cette considération nous porte naturellement à ne reconnaître comme couleurs que celles dont la nuance est assez prononcée pour n'appartenir ni au blanc ni au noir, et par la même raison aux gris qui ne sont eux-mêmes que des degrés intermédiaires entre le blanc et le noir.

Les matières colorantes dont on fait usage dans la peinture d'impression sont ou naturelles, ou composées; les premières sont tirées des minéraux ou des substances végétales, les autres proviennent du mélange et de la combinaison des matières colorantes naturelles. Après avoir parlé d'abord des principes,

des matières terrestres et de celles de composition que produisent les couleurs primitives, nous indiquerons ensuite leurs combinaisons propres à rendre le ton donné d'une couleur secondaire. L'habitude et la réflexion apprendront aisément comment il convient de s'y prendre pour varier les nuances.

Des principales substances naturelles, ou de composition, qui donnent des couleurs.

LE BLANC.

Le blanc de plomb, le blanc de céruse, qui ne sont que du sous-carbonate de plomb (combinaison de l'acide carbonique avec le plomb en excès), le blanc dit d'Espagne ou de Meudon, le blanc de craie, formés l'un et l'autre par la combinaison du même acide avec excès de base, constituant ainsi des sous-carbonates de chaux, sont les matières qui donnent le blanc.

Blanc de plomb. — Avant que MM. Roard et Brechoz eussent formé le bel établissement qu'ils ont à Clichy, près Paris, pour la fabrication de la céruse, on préparait tout le blanc de plomb en exposant des lames de plomb à la vapeur du vinaigre. C'est encore par ce moyen qu'on le prépare, soit en Hollande, soit à *Krems*, près de Vienne en Autriche.

En Hollande, l'on prend des lames de plomb coulées et non laminées, roulées sur elles-mêmes en spirale, de manière qu'il reste un espace d'environ un pouce entre les circonvolutions ; on les place verticalement dans des pots de grès d'une grandeur convenable, au fond desquels on a mis de bon vinaigre. Ces rouleaux de plomb doivent être soutenus dans l'intérieur des pots de manière qu'ils ne touchent point au vinaigre, mais que sa vapeur puisse circuler librement entre les circonvolutions des lames. Après avoir fermé chaque pot avec un couvercle ordinairement en plomb, on les place tous dans des couches de fumier ou de tan, de manière qu'ils en soient entièrement recouverts. Au bout d'environ six semaines, on découvre les pots, et, en déroulant les lames, on les trouve presque entièrement attaquées et converties en une grande quantité de sous-carbonate de plomb et une petite quantité d'acétate de ce métal (sel provenant de la combinaison de l'acide acétique avec le plomb). On sépare ces deux sels des portions de plomb qui sont encore à l'état métallique, on les broye et on les lave ; tout ce qui est acétate se dissout, tandis que tout ce qui est sous-carbonate se dépose sous forme de couches très denses de un à deux centimètres d'épaisseur.

Le blanc fabriqué ainsi est toujours grisâtre, teinte qui parait être due à un peu de gaz hydrogène sulfuré fourni par le tan ou le fumier; en effet, à *Krems*, près de Vienne, c'est aussi en exposant le plomb à la vapeur du vinaigre qu'on prépare le blanc de plomb, et cependant le blanc de plomb qu'on y obtient est en plus grande partie de la meilleure qualité; mais on s'y garde bien d'entourer les pots de tan ou de fumier; on les élève artificiellement au degré de température convenable.

M. Montgolfier a proposé un nouveau moyen de faire le blanc de plomb. Il consiste à établir, par un tuyau, une communication entre un fourneau allumé et un tonneau qui contient une certaine quantité de vinaigre, et qui communique d'ailleurs, au moyen d'un autre tuyau, avec une boîte remplie de lames de plomb coulées et non laminées; l'acide carbonique provenant de la combustion du charbon, et mêlé d'azote et de gaz oxigène, échappé à l'action du feu, se rend dans le tonneau, se charge de vapeur de vinaigre, et de là arrive dans la boîte où se trouvent les lames. Celles-ci sont promptement attaquées : il en résulte, comme dans le procédé hollandais, un mélange d'acétate et de carbonate de plomb, qu'on sépare par des lavages. Il est facile

de voir que, dans ce procédé, on n'obtiendrait, sans la présence de l'acide carbonique, que du sous-acétate de plomb ; mais comme ce sel est susceptible d'être décomposé par l'acide carbonique, il doit aussi se former du sous-carbonate. Il est probable que dans le procédé pratiqué en Hollande et en Autriche l'acide carbonique provient de la décomposition de l'acide acétique.

Mais le blanc de plomb de la meilleure qualité qui puisse se rencontrer aujourd'hui dans le commerce est celui qui se fabrique à Clichy-près Paris, par le procédé de MM. Roard et Brechoz. Ce procédé très-simple consiste à faire passer, à travers une dissolution de sous-acétate de plomb, un courant de gaz acide carbonique jusqu'à ce que cette dissolution soit ramenée à peu près à l'état neutre, ou plutôt, jusqu'à ce qu'il ne s'y forme plus de carbonate de plomb ; on fait alors bouillir cet acétate avec de l'oxide de plomb pour le reporter à l'état de sous-acétate ; puis on décompose de nouveau celui-ci, et ainsi de suite ; d'où l'on voit que, si, en opérant ainsi, on ne perdait pas d'acétate, il serait possible de faire, avec le même sel, une très-grande quantité de sous-carbonate ou blanc de plomb. A mesure que ce blanc se forme, il se dépose au fond des vases dans lesquels on opère ; lorsqu'il est suffisamment lavé, on

le fait sécher doucement et on le verse dans le commerce. Avant l'établissement de Clichy, toute la céruse dont on faisait usage en France pour la peinture d'impression nous venait de la Hollande; mais celle qui se fabrique à Clichy, pouvant aujourd'hui suffire à tous les besoins du commerce, elle formera désormais une branche d'industrie enlevée ainsi à l'étranger; et il en résultera, de plus, l'avantage de faire rester en France des sommes assez considérables qui en sortaient pour se procurer ces articles de grande consommation. La supériorité bien reconnue par l'expérience de la céruse de Clichy sur celles de Hollande, consiste principalement en ce qu'elle se broie beaucoup mieux et plus promptement; que les qualités sont constamment les mêmes; et ce qui surtout doit lui assurer la préférence sur toute autre céruse, c'est la propriété qu'elle a d'être sensiblement plus blanche et de conserver en séchant cette blancheur; c'est à raison surtout de cette propriété qui la distingue particulièrement, qu'on emploie presque partout maintenant la céruse de Clichy en seconde et en troisième couche, et qu'elle ne peut même être remplacée par aucune autre céruse dans le rechampissage.

On fait principalement usage du blanc de plomb pour peindre les boiseries des appartemens; c'est, dans ce sens, qu'il prend ordinairement le nom de

céruse; les marchands y ajoutent souvent de la craie; mais si cette addition a été faite à dessein, il sera facile de reconnaître la fraude et de distinguer la céruse d'avec la craie. Voici le procédé que, suivant M. Watin, on peut employer à cet effet. Après avoir creusé avec un couteau un charbon neuf, et l'avoir ensuite allumé; on jette dans le creux un peu de la céruse qu'on soumet à cette épreuve, broyée entre les doigts; on souffle sur le charbon pour animer le feu; la céruse jaunira, et, après quelques minutes, il paraîtra des globules métalliques et brillans. Ces globules sont le plomb révivifié, ou rendu à l'état métallique, par la séparation, au moyen de la chaleur, de l'acide carbonique avec lequel ce métal était combiné dans la céruse; cet effet n'aura pas lieu avec la craie qui est en général, un carbonate de chaux, c'est-à-dire la combinaison du même acide carbonique avec la chaux; cet acide sera également séparé par la chaleur et se dégagera, mais la chaux, étant infusible et inaltérable au feu, restera blanche comme l'est cette terre pure.

Le *blanc*, dit d'Espagne, de Bougival près Marly, de Meudon près Paris, est de la craie, qui, après avoir été séparée de ses parties impures les plus grossières, et broyée dans un moulin, est mise ensuite en petits pains et vendue ainsi dans le commerce. Pour l'u-

sage de ce blanc dans la peinture, on peut le préparer ainsi : pour le purifier et le dépouiller de son gravier, on fait délayer la craie dans de l'eau très-claire mise dans un vaisseau net, et on la laisse rasseoir, ce qui se fait aisément et sans aucune manipulation; on jette cette première eau, qui est ordinairement jaune et sale. On lave de nouveau, jusqu'à ce que l'eau devienne blanche comme du lait; alors, on la transvase, et encore mieux on la passe à grande eau par un tamis de soie. Là elle dépose; après quoi on vide l'eau sans agiter le fond; et l'on pétrit le dépôt; lorsqu'il est en consistance de pâte, il sèche et durcit à l'air. Les parties les plus fines se durcissent en petits bâtons; et les dernières portions du lavage, toujours plus grossières, se moulent en masses d'une livre à vingt onces, qu'on laisse sécher et durcir à l'air, et qui servent dans la peinture d'impression à blanchir des plafonds.

LE ROUGE.

Les couleurs dont on fait usage dans la peinture sont en général produites par des ocres, ou substances métalliques ayant l'aspect terreux. Ces ocres, parmi lesquelles on distingue, dans le commerce, celles de zinc, de cuivre et de fer, varient par leur consistance et par leur couleur; les unes ont la du-

reté de la pierre, les autres sont friables et sous la forme pulvérulente. L'intensité de leur couleur peut dépendre de divers accidens et du mélange de terres argileuses ou calcaires qui se trouvent combinées avec elles. Le fer se rencontre fréquemment en bancs considérables, sous la forme d'ocres. La connaissance des terres avec lesquelles il peut être mêlé est très-importante, comme pouvant faciliter sa réduction à l'état métallique. Les ocres, exposées à des degrés de feu plus ou moins forts, peuvent paraître sous des couleurs diverses.

Le *rouge* est l'une des couleurs primitives qui a le plus d'éclat, et qu'on varie à l'infini par des couleurs plus claires ou plus brunes. Les peintres d'impression n'en font guère usage que pour les carreaux d'appartemens; l'uniformité d'une teinte rouge n'est pas assez agréable à la vue. Les nuances du rouge s'obtiennent avec l'ocre rouge, le rouge brun, le rouge de Prusse, le cinâbre, le vermillon, les laques, le carmin.

L'*ocre rouge* est une terre d'un rouge plus ou moins foncé, dont on se sert dans la peinture d'impression pour les carreaux d'appartemens; celle qui se vend le plus ordinairement dans le commerce comme ocre rouge a été rendue telle par la calcination, c'est-à-dire en calcinant dans un creuset cou-

vert l'ocre rouge naturelle et en augmentant par degrés le feu jusqu'à ce qu'elle soit amenée à la nuance qu'on a l'intention de lui faire prendre, puis en lavant à grande eau ; il faut la choisir nette, fragile, et haute en couleur.

On nous apporte d'Angleterre une espèce d'ocre rouge, qui sert aussi à peindre les carreaux d'appartemens, les chariots, et qui mêlée avec le plâtre donne les couleurs de briques. Cette ocre rouge, qui, suivant M. Thénard, est le tritoxide de fer (fer au maximum d'oxidation) du commerce, connu sous le nom de *colcothar, rouge d'Angleterre.* La manière que ce savant indique comme la plus économique de la préparer, consiste à calciner dans un creuset le protosulfate de fer (sulfate de fer au minimum d'oxidation) du commerce.

Le *rouge de Prusse*, les *rouges bruns* ou *bruns rouges* sont aussi, d'après M. Thénard, des matières colorées par le tritoxide de fer, qu'on obtient, en calcinant les ocres et les terres bolaires. On en fait usage dans la peinture d'impression, pour mettre en couleur les carreaux d'appartemens, les portes, les fenêtres, etc. etc.

Le rouge de Prusse est plus beau, plus vif, que le rouge d'Angleterre.

Le *cinabre* est, à l'état natif, une substance mi-

nérale, ou mine de mercure, dure, compacte, cristalline, très-rouge, composée de mercure et de soufre, intimement unis et sublimés par l'action du feu. On le produit artificiellement, en faisant fondre dans un creuset une partie de soufre, à laquelle on ajoute peu à peu quatre parties de mercure. En agitant ce mélange, le soufre et le mercure se combinent et donnent naissance à un sulfure de mercure ou cinabre, tirant sur le violet brun, quelquefois noirâtre ; et, en le faisant sublimer, on le trouve au haut du vaisseau dans lequel cette sublimation a lieu, en une masse dure, formée de longues aiguilles d'une belle couleur rouge. En broyant long-temps ce sublimé, il se réduit en une poudre fine du plus beau rouge. La fabrication du cinabre se fait en grand en Hollande et à Idria. En Hollande, au lieu de creuset, on se sert, suivant M. Thénard, de bassine de fonte ; l'on y fond le soufre, et l'on y fait arriver le mercure, en le passant à travers une peau de chamois ; il en résulte que la combinaison est plus prompte et plus homogène. Aussitôt qu'elle est faite, on surmonte la bassine d'un vase où le cinabre se condense à mesure qu'il est volatilisé. Ce cinabre artificiel réduit en poudre, lavé et séché, prend le nom de *vermillon*, et est employé en peinture. Le vermillon

le plus estimé nous vient de la Chine ; c'est une couleur très-solide, qui résiste à presque tous les agens.

Le *carmin* est une fécule ou poudre d'un trèsbeau rouge foncé et velouté, qu'on extrait de la cochenille. C'est, dit Berthollet, la laque que l'on obtient de la cochenille, en y mêlant une certaine proportion d'autour, écorce qui nous vient du levant, et qui est d'une couleur plus pâle que la cannelle ; ordinairement on ajoute encore du chouan, semence d'une espèce inconnue, nous venant aussi du levant, et qui est d'un vert jaunâtre. Il y a apparence que ces deux substances fournissent avec l'alun un précipité jaune, qui sert à éclaircir la couleur, dite laque de la cochenille ; de même, qu'une partie colorante jaune sert à donner à l'écarlate une couleur de feu. On fait aujourd'hui un carmin supérieur par un procédé qui n'est pas public.

Parmi les procédés de préparation de la belle couleur de carmin retirée de la cochenille, il en a été publié plusieurs dont Cadet Gassicourt donne le détail dans son Dictionnaire de Chimie, volume 2, en les intitulant ainsi : carmin de l'ancienne Encyclopédie ; carmin fin, de Langlois de Paris ; carmin superfin de madame Cenette d'Amsterdam ; carmin de la Chine, très-beau et velouté ; carmin d'Allemagne, très-beau ; carmin (procédé

2*

de M. Alyon). Nous nous bornerons à transcrire ici le premier de ces procédés, ou celui dit le carmin de l'ancienne Encyclopédie.

« Prenez cinq gros de cochenille, trente-six grains de graine de *chouan*, dix-huit gros d'écorce de *raucou* et dix-huit grains d'*alun de roche*; pulvérisez chacune de ces matières, à part, dans un mortier bien propre; faites bouillir deux pintes et demie d'eau de rivière ou de pluie, bien claire, dans un vaisseau net; pendant qu'elle bout, versez-y le chouan et laissez-le bouillir trois bouillons, en remuant toujours avec une spatule de bois, et passez promptement par un linge blanc; remettez cette eau dans un vaisseau bien lavé, et faites-la bouillir; quand elle commence à entrer en ébullition, mettez-y la cochenille et laissez-la jeter trois bouillons; puis vous y ajouterez le raucou et lui laisserez faire un bouillon; enfin, vous y verserez l'alun, et vous ôterez en même temps le vaisseau de dessus le feu; vous passerez promptement la liqueur dans un plat de faïence ou de porcelaine bien net, et sans presser le linge; vous laisserez ensuite reposer la liqueur rouge pendant sept à huit jours, puis vous verserez doucement le clair qui surnage, et laisserez sécher le fond ou les fèces au soleil, ou dans une étuve; vous les ôterez ensuite avec une

brosse ou plume ; ce sera du carmin en poudre très-fine et très-belle en couleur.

« Remarquez que, dans un temps froid, on ne peut pas faire le *carmin*, attendu qu'il ne se précipite pas au fond de la liqueur ; il fait une espèce de gelée et se corrompt.

La cochenille qui reste dans le linge, quand on a passé la liqueur, peut être remise au feu dans de nouvelle eau bouillante pour en avoir un second carmin d'une qualité inférieure. »

En traitant de la garance, dans les élémens de l'art de la teinture, Berthollet s'exprime ainsi : « Un peintre qui cherche à rendre les connaissances physiques utiles à son art, Mérimé, a fait sur la garance des expériences intéressantes dont l'objet était d'en obtenir une laque qui réunît la solidité à l'éclat. Les résultats de ces expériences, qu'il nous a communiquées, pourront avoir des applications utiles.

« Il a séparé la pellicule qui sert d'écorce à la racine de garance, de sa pulpe et de sa partie ligneuse, et il a obtenu, de l'une et de l'autre, une laque dont l'éclat approche de celui du carmin, mais qui est beaucoup plus durable, lorsqu'il les a soumises auparavant à des immersions et à des lotions qui en séparaient une substance fauve colorante ; seulement la partie ligneuse en donnait plus

que l'écorce. Le procédé dont il se servait après les immersions préliminaires, consistait à tenir en digestion dans une légère dissolution de sulfate d'alumine; après cela, il précipitait, par un alcali, cette dissolution, qui avait une teinte plus ou moins foncée.

« Il paraît donc que l'on doit considérer la garance comme composée de deux substances colorantes, dont l'une est fauve, et l'autre est rouge.

« La partie rouge de la garance n'est soluble qu'en petite quantité dans l'eau; de sorte, qu'on ne peut donner qu'une certaine condensation à sa dissolution; si l'on augmente trop la proportion de cette substance, loin d'en obtenir un effet plus grand, on ne fait qu'accroître la proportion de la partie fauve, qui est plus soluble. »

D'après ces belles expériences de M. Mérimé, on peut donc distinguer maintenant le *carmin* en *carmin de cochenille* et en *carmin de garance*. Nous avons déjà dit, d'après Berthollet et le procédé décrit dans le Dictionnaire de Chimie de Cadet Gassicourt, comment on peut obtenir le carmin de la cochenille; on se procure le carmin de garance, en opérant ainsi : l'on prend une partie de garance lavée et bien égouttée, et une partie d'alun en pierre, que l'on fait fondre dans une suffisante

quantité d'eau, et bouillir ensemble pendant une demi-heure; après quoi l'on sépare par le filtre la liqueur rouge d'avec la fécule, et l'on y introduit, par degrés et avec précaution, une dissolution filtrée de potasse rendue caustique par la chaux, et l'on continue jusqu'à ce que l'alumine avec laquelle s'est fixé le principe colorant soit entièrement précipitée. Enfin, on lave la couleur à grande eau ; et lorsque la liqueur qui en provient ne produit plus sur la langue aucune sensation d'acide, on recueille la couleur sur un filtre, puis on la forme en trochisques que l'on met à sécher à l'air libre dans un endroit exempt de poussière. C'est, comme on l'a déjà dit, à M. Mérimé que l'art de la peinture est redevable de la couleur du carmin de garance; mais, jusqu'à présent, cette laque manquait de force et avait l'inconvénient d'être pâteuse à l'emploi, à cause de la grande quantité d'alun qu'elle contenait; aujourd'hui on en fabrique à Paris au Spectre solaire, quai de l'École, n° 18, dont la force et la beauté égalent les laques carminées, avec lesquelles on peut même la confondre.

Outre cette couleur, dont le perfectionnement est dû à M. Bourgeois, peintre et directeur de la fabrique de couleurs de J. Cocomlb, à Paris, ce même artiste annonce être parvenu à extraire de

la garance un véritable carmin, qui, à une grande richesse de principes colorans réunis sous un très-petit volume, offre une qualité de rouge extrêmement pure, et dont la solidité est, au moins, égale à celle de la laque extraite de la même substance.

Cette précieuse couleur, découverte en janvier 1816, remplace aujourd'hui, dans les tableaux de chevalet, la miniature et autres genres, toutes les couleurs de même nuance tirées de la cochenille.

M. Bourgeois se borne, d'après des considérations particulières qui ne lui permettent pas de faire connaître les procédés de fabrication de cette couleur, à indiquer les moyens de constater si les rouges de la garance, distribués sous ce nom dans le commerce, sont véritablement extraits de cette substance ; ces moyens consistent à porphyriser une quantité quelconque de rouge de garance ; et, pour reconnaître d'abord si cette couleur est falsifiée avec une laque de Brésil, l'on en jette une pincée dans un demi-verre d'eau claire et chaude, et il arrive alors que l'eau reste teinte de la couleur de cette laque ; si l'on soupçonne dans ces garances un mélange de carmin ou de laque carminée, il suffit encore de jeter une pincée de ces rouges dans une petite quantité d'ammoniaque liquide ou de potasse caustique, auxquels cas le principe colorant de la

cochenille reste en dissolution dans ces alcalis.

Enfin, pour constater l'état des rouges de garance et la quantité relative du principe colorant qu'ils contiennent, l'on prépare d'abord une eau acidulée, en mêlant entre elles quinze à vingt parties d'eau filtrée et une partie d'acide sulfurique concentré, puis l'on prend une quantité fixe de garance porphyrisée, que l'on jette dans l'eau acidulée (un verre de cette eau suffit pour une demi-once de rouge).

Dans cette expérience, l'acide se colore de la petite quantité du principe fauve qu'avait retenu le principe rouge, qui, dans ce cas, change lui-même de nuance, en offrant celle de la garance naturelle; mais, au moyen de plusieurs lavages successifs, destinés à enlever l'acide, il répand une partie de sa couleur que l'on achève de développer par quelques gouttes d'ammoniaque. Enfin, on lave encore, après quoi l'on met à sécher le résidu, qui est le principe colorant pur de la garance, alors insoluble dans les acides, et dont la quantité, relativement à celle de la couleur mise en expérience, peut ainsi se déterminer de même que celles d'autres laques de garance soumises à la même vérification.

Les laques.—On donne en général, dans la peinture, cette dénomination à des composés formés

par les matières colorantes qu'on enlève à l'eau. On les obtient ordinairement en dissolvant la matière colorante dans l'eau, en y versant ensuite une dissolution d'alun, et quelquefois de muriate d'étain (sel résultant de la combinaison de l'acide muriatique avec l'étain), et en y ajoutant alors une suffisante quantité de soude, de potasse, ou d'ammoniaque, ou de la dissolution de leurs sous-carbonates (combinaisons de l'acide carbonique avec ces bases en excès); toute la matière colorante pourra être précipitée si le sel est en excès.

Parmi ces laques, les principales sont, la laque carmin, la laque de Florence, et la laque extraite de la garance. Nous ne reviendrons pas ici sur ce qui a été déjà dit de la préparation du carmin retiré de la cochenille, et de celui obtenu de la garance.

Le meilleur mode de préparation de la *laque rouge* fine, vraie, dite *laque de Venise* ou de *Florence*, est celui qui consiste à faire bouillir dans une quantité suffisante d'eau soixante grammes de cochenille fraîche et trente grammes de cristaux de tartre. Après avoir décanté la liqueur claire et l'avoir précipitée par la dissolution d'étain, on lave le précipité, en faisant dissoudre aussi en même temps dans de l'eau un kilogramme d'alun; on précipite la dissolution par une lessive de potasse, et le précipité

blanc produit est lavé à plusieurs reprises avec de l'eau bouillante; enfin, mêlés ensemble, l'un et l'autre de ces précipités dans leur état liquide, on les jette sur un filtre, puis on les fait sécher. On a distingué cette laque par la dénomination de laque de Venise ou de Florence, parce qu'elle s'est fabriquée originairement dans l'une de ces deux villes. Mais il s'en fait d'aussi belle à Paris. On la distingue en laque carminée et en laque fine : on s'en sert pour le tableau et pour la décoration. On peut préparer une laque *à meilleur marché* en employant, suivant le mode ci-dessus décrit, un demi-kilogramme de bois de Brésil. On fait usage de cette teinte avec du bois de Brésil ou d'autres bois pour la peinture d'impresssion.

La *laque plate*, qui vient d'Italie, s'emploie beaucoup pour la décoration. On la broie à l'eau : elle donne une belle laque brune en y incorporant de la cendre gravelée. Cette laque est préférable à la laque fine pour la décoration.

LE JAUNE.

Le jaune est, comme l'on sait, l'une des couleurs primitives. Cette couleur est fournie à la peinture par un assez grand nombre de substances, dont plusieurs se trouvent dans la nature, et dont les

autres sont formées par l'art. Telles sont, savoir : *l'ocre jaune* (espèce de mine de fer limoneuse), l'*ocre de vue* ou de *Rut* (qui paraîtrait être l'hydrate de fer de M. Proust); ces deux ocres s'emploient ordinairement dans la peinture d'impression pour imiter les couleurs de bois. La *terre de Sienne* est une terre bolaire ou ocre brune, avec une teinte de couleur orangé : on l'emploie, soit dans son état naturel, soit brûlée; lorsqu'elle est brûlée, elle devient d'un brun plus foncé.

Les *ocres jaunes* et de *Rut*, ainsi que la terre de sienne dans son état naturel, n'exigent aucune autre préparation, avant de les employer, que de les laver plusieurs fois à grande eau pour enlever ce qu'elles peuvent contenir encore de substances étrangères à la couleur, et en faciliter le dépôt au fond du vase. Ce lavage étant terminé, il ne reste plus qu'à les jeter sur des filtres de papier gris soutenus par une toile forte légèrement tendue, et ensuite ramasser la couleur pour en former des trochisques qu'on arrange sur du papier gris, sur lequel ils restent jusqu'à ce qu'enfin ils soient parfaitement secs.

Le jaune de Naples. — Suivant l'opinion la plus générale, ce jaune provient des laves du mont Vésuve. Cependant M. Fougeroux de Bondaroy

soutient, dans une dissertation insérée dans les Mémoires de l'Académie de 1766, page 305, que le jaune de Naples est une composition connue à Naples sous le nom de *giallolini*, dont un particulier a seul le secret. M. Fougeroux de Bondaroy ajoute que, n'ayant pu découvrir ce secret lors de son voyage en Italie, ses recherches chimiques lui ont appris que ce jaune se composait avec de la céruse, de l'alun, du sel ammoniac et de l'antimoine diaphorétique ; et, en effet, M. Thénard dit, en parlant du jaune de Naples : « La préparation de ce jaune n'est encore bien connue que de ceux qui le préparent pour le besoin des arts. On prétend qu'on l'obtient en calcinant convenablement un mélange de litharge pure, de muriate d'ammoniaque (sel ammoniac), d'antimoine diaphorétique (combinaison de peroxide, d'antimoine et de potasse) et d'alun. »

Le *jaune de Naples* est le plus beau jaune. Sa couleur est plus douce et sa substance est plus grasse que celle des orpins, des massicots et des ocres : il se marie avec les autres couleurs et les adoucit. Mais sa préparation exige des soins particuliers, il faut le broyer sur un porphyre ou sur un marbre, et le ramasser avec un couteau d'ivoire, car la pierre et l'acier le font verdir. Il sert pour les

fonds chamois, les beaux jaunes imitant l'or et pour les équipages.

Le jaune minéral. — On appelle ainsi un mélange de litharge anglaise et de sel ammoniac. On prépare le jaune minéral ainsi qu'il suit : après avoir pris deux à trois parties de litharge anglaise et une partie de sel ammoniac, on triture d'abord ces substances dans un mortier de marbre ou sur une table de verre avec un peu d'eau, puis l'on forme avec ces substances mises dans cet état un gâteau, que l'on arrange dans une capsule en terre non vernissée ; on place ensuite cette capsule sur un support aussi en terre dans un fourneau de réverbère ; on fait d'abord un feu modéré pour évaporer l'eau sans violence, puis on l'augmente par degrés, jusqu'à ce que l'ammoniaque à son tour soit elle-même entièrement évaporée. Alors on retire la capsule du fourneau et la couleur est terminée ; elle est d'un jaune citron brillant ; on n'en fait guères usage que dans la peinture d'impression et d'équipages.

Terra-merita. — On connaît sous cette dénomination, dans le commerce, une matière colorante jaune, que fournit par décoction la racine du *curcuma longa*, plante qui croît dans les Indes orientales et dans les Antilles. Berthollet ayant eu l'occasion d'examiner du curcuma venant de Tabago,

il le trouva d'une qualité supérieure à celle du curcuma qui se vend dans le commerce, tant sous le rapport de la dimension de ses racines, que sous celui de l'abondance de ses particules colorantes. Cette substance est très-riche en couleur; il n'en est aucune qui soit d'un rouge aussi vif; mais cette couleur n'a pas de permanence : le sel marin et le sel ammoniac sont les mordans qui fixent le mieux sa couleur, mais ils la rendent plus foncée et la font incliner au brun; on a recommandé une petite quantité d'acide muriatique. La racine, qu'il faut choisir fort odorante, nouvelle, pesante, compacte, bien nourrie, de couleur jaune safranée, doit être employée sèche et réduite en poudre; on fait usage dans la peinture d'impression de la terra merita pour peindre les parquets.

Le *safran bâtard* ou *carthame*, le *safranum* des droguistes, est une plante annuelle que l'on cultive en Espagne, en Egypte et dans le Levant : la Provence et l'Alsace nous en fournissent aussi, mais la préférence que l'on donne à celui du Levant, qui est le plus beau, l'a fait abandonner presque entièrement dans notre climat. Le carthame contient deux parties colorantes, l'une qui est jaune et l'autre qui est rouge. La première seule est soluble dans l'eau ; et c'est en faisant bouillir la

dissolution dans ce liquide de la partie colorante jaune, qu'on obtient une couleur tirant sur l'orangé, dont on se sert pour peindre les parquets d'appartemens; il faut choisir le carthame haut en couleur, se rapprochant du safran véritable.

Stil de grain. — On appelle ainsi un composé jaune qu'on produit en teignant dans une décoction de graine d'Avignon, à laquelle on a mêlé un peu d'alun, une espèce particulière de craie ou de marne blanche qui se trouve en Champagne, aux environs de Troyes; on forme avec cette craie, ainsi teinte, des pâtes ou petits pains qu'on fait sécher; on en fait des jaunes de différentes nuances d'une fort belle couleur, riche, transparente, mais peu solide; on emploie néanmoins encore ces stils de grain dans la peinture d'impression pour peindre les parquets d'appartemens, et surtout, pour les décorations de théâtre, où la couleur n'est point exposée à l'action d'une trop vive lumière.

La graine d'Avignon. — On appelle ainsi les fruits du petit nerprun, arbrisseau qui croît dans les environs d'Avignon. On extrait de ce fruit, lorsqu'il est dans sa primeur, une belle couleur jaune safranée, qu'on peut rendre plus vive en ajoutant au suc du fruit de cet arbrisseau une égale quantité d'alun.

La compagnie des Indes avait anciennement parfois

apporté à l'Orient, pour y être mise dans le commerce, une graine nommée *ahoua*, de laquelle on tirait un très-beau jaune, qui passait pour être solide. On trouve en Angleterre un jaune indien, qui pourrait être le même, qu'on assure être très-beau et très-solide, mais extrêmement cher.

La laque de gaude. — La gaude, *reseda luteola*, est une plante qui croît dans nos pays et dans presque toutes les contrées de l'Europe. C'est de toutes les substances végétales, celle qui donne la couleur jaune la plus solide; sa matière colorante est très-soluble dans l'eau. On obtient aisément une laque de gaude d'une belle couleur par le procédé suivant :

Après avoir haché, d'abord assez menue, une partie de gaude, on la met dans un vase neuf vernissé, d'une grandeur proportionnée à la quantité de couleur qu'on veut faire; l'on y ajoute de l'eau jusqu'à ce que la gaude en soit entièrement baignée; on chauffe ensuite, et l'eau étant prête d'entrer en ébullition, on introduit dans le liquide une quantité d'alun égale en poids à celle de la gaude. Après quelques bouillons on filtre la liqueur, et l'on précipite aussitôt et par degrés avec une dissolution de potasse, jusqu'au point où celle-ci commence à dissoudre un peu d'alun, ce qui se reconnaît quand l'effervescence est prête à cesser. On jette alors le tout

sur un filtre, et après avoir lavé plusieurs fois à chaud, on ramasse la couleur pour la former en trochisques.

On trouve indiqué dans un journal anglais (*Philosophical Magazine*) un procédé au moyen duquel on peut obtenir avec la gaude le jaune le plus pur, en poudre impalpable, qui n'exigera aucun broyement : prenez une certaine quantité, comme quatre livres, par exemple, de craie fine bien lavée, mettez-la dans une chaudière de cuivre, et ajoutez-y quatre livres d'eau pure; faites bouillir en remuant avec une baguette de sapin, jusqu'à ce que la craie soit bien complètement délayée. Ajoutez alors, pour chaque livre de craie trois onces d'alun pulvérisé, en mettant ce sel peu à peu et en remuant à mesure. Il se produit une effervescence due au dégagement de l'acide carbonique, et assez vive pour faire verser la liqueur hors de la chaudière si on ne procédait avec mesure. Lorsque tout l'alun a été introduit, et que l'effervescence est terminée, et après avoir éteint le feu, on met dans une autre chaudière la gaude, les racines en haut; on verse dans cette chaudière assez d'eau pour couvrir toutes les parties de la plante qui renferment les graines, on fait bouillir pendant un quart-d'heure, et après avoir alors sorti les plantes de la chaudière on les met, toujours la racine en

haut, dans un tonneau défoncé, pour recueillir la liqueur qui en découle; en filtrant alors cette liqueur, réunie à celle de la chaudière, dans une flanelle, on aura dans ce liquide la matière colorante.

On ne peut pas dire avec précision quelle quantité de gaude doit répondre à une quantité donnée de craie, parce que les paquets de gaude contiennent plus ou moins de graines; mais si l'on a préparé trop de matière colorante, on peut la garder plusieurs semaines dans un vase de terre ou de bois, sans qu'elle s'altère.

Allumez du feu sous la chaudière qui renferme le précipité terreux, et ajoutez la décoction de la gaude, jusqu'à ce que vous obteniez la couleur; lorsque vous en aurez versé suffisamment, faites bouillir quelques momens et l'opération est alors terminée. Pour reconnaître si l'on a obtenu le maximum de la couleur, on prend un peu du mélange et on le met sur un morceau de craie, il se desséchera à l'instant; en étendant alors la couleur sur du papier avec une brosse, on jugera très-bien de l'intensité de la teinte.

On versera le contenu de la chaudière dans un vase de terre ou de bois. Le lendemain on décantera le liquide et l'on étendra le dépôt sur des morceaux de craie pour le dessécher promptement; il ne tardera pas à être prêt pour l'usage ou pour la vente.

On peut se servir du liquide qui a servi à la première décoction pour en faire une seconde en y ajoutant de l'eau.

On peut aussi faire bouillir une seconde fois la plante avant d'en mettre de la nouvelle dans la chaudière ; on profite mieux ainsi de la matière colorante dans tout ce procédé.

Il faut avoir le plus grand soin d'éviter le contact du fer avec cette matière colorante, parce que le principe astringent qu'elle contient en abondance dissoudrait à l'instant ce métal, et souillerait sans retour la pureté de la couleur.

Orpiment, ou sulfure d'arsenic (combinaison d'arsenic et de soufre.) Cette substance minérale, ainsi nommée à cause de sa belle couleur jaune, se rencontre, quoiqu'assez rarement, dans la nature ; elle est composée d'arsenic et de soufre en diverses proportions, ce qui en fait varier la couleur. On peut l'obtenir par la sublimation d'un mélange d'arsenic et de soufre à un degré de chaleur insuffisant pour en opérer la fusion ; on distingue l'orpiment naturel de celui formé ainsi artificiellement, en ce que le premier est en lames ou feuillets ; on le trouve ainsi attaché à la surface des fontes des mines, en Hongrie, en Transilvanie, etc. et dans une grande partie de l'orient. On fait usage de l'orpiment, dans la pein-

ture d'impression, pour donner aux boiseries une belle couleur de paille.

Massicot.— On connaît sous ce nom dans le commerce, une substance qui n'existe pas dans la nature, mais qu'on produit, et qui se prépare par la calcination du plomb avec le contact de l'air. Suivant M. Thénard, le massicot doit être considéré comme un mélange de beaucoup de protoxide de plomb (plomb au minimum d'oxidation) et d'une petite quantité de plomb métallique. On se servait beaucoup autrefois du massicot dans la peinture; on en distinguait dans le commerce, comme céruse ou blanc de plomb calciné, trois sortes, le blanc, le jaune, et le doré, dont les différences ne sont dues qu'aux divers degrés de feu qui ont fait varier les nuances de leurs couleurs; le massicot blanc est d'un blanc jaunâtre, c'est celui qui a reçu le moins de chaleur; le massicot jaune en a reçu davantage. On désigne en général, dans la peinture d'impression, ces trois sortes de massicot sous le nom *de céruse calcinée.*

Il convient de faire observer ici que les couleurs dont on vient de parler, telles que *l'orpiment* et le *massicot* de différentes sortes, pouvant être suppléées, dans la peinture d'impression, par des substances qui peuvent valoir mieux, et que, d'ailleurs, on

court, en les employant, de grands dangers, on doit éviter autant que possible de s'en servir, et ne le faire qu'en si petites quantités et avec tant de précautions, qu'il n'y ait aucun risque à courir.

Il nous reste encore à parler de quelques-unes des espèces de jaunes que le peintre possède aujourd'hui, savoir les jaunes de chrome et d'antimoine et les oxides jaunes de fer.

Le jaune de chrome. — C'est à M. Vauquelin que la chimie et les arts sont redevables de la découverte du *chrome*, métal particulier, inconnu jusqu'alors, qu'il trouva en 1797 dans le plomb rouge de Sibérie. M. Vauquelin distingua surtout dans ce métal nouveau la propriété qu'il a de colorer les combinaisons où il entre; et c'est à raison de cette propriété, qu'il proposa de lui donner le nom de *chrome*, qui signifie *couleur*, et ce nom a été et est encore généralement adopté. De ces différentes combinaisons colorées du chrome, on n'a jusqu'à présent employé dans les arts que le chromate de plomb, la seule espèce du chromate qui existe dans la nature; ce chromate est, à l'état neutre, d'un très-beau jaune, très-riche et très-brillant. On emploie ce jaune avec avantage dans la peinture sur toile et sur porcelaine, dans la fabrication des papiers peints, dans la peinture de bâtimens, et aussi pour faire des

fonds jaunes, particulièrement sur les caisses de voitures. Tous les autres chromates étant diversement colorés, M. Thénard regarde comme probable, qu'on en trouvera plusieurs qu'il sera possible d'employer avec succès pour obtenir des teintes qu'on chercherait en vain à faire avec d'autres corps.

Ce savant, considérant que c'est au moyen du chromate de potasse qu'on peut se procurer tous les autres chromates, il croit devoir examiner d'abord comment on obtient celui-ci, et voici le procédé qu'il décrit pour cette préparation. On prend une partie de la mine de chrome du département du Var, on la pulvérise avec soin dans un mortier de fonte, et on la passe au tamis; ensuite, on la mêle intimement avec un poids de nitre égal au sien. On introduit ce mélange dans un creuset que l'on remplit aux trois quarts; on recouvre le creuset de son couvercle; on le place dans un fourneau à réverbère, et on chauffe peu à peu, de manière à le faire rougir fortement pendant au moins une demi-heure.

La calcination étant convenablement faite, on retire le creuset du feu, on le laisse refroidir et l'on traite par l'eau la matière jaune, poreuse et à demi fondue, qu'il contient; pour cela, on brise le creuset, et l'on en met les débris dans une casserole de cuivre,

avec la matière elle-même réduite en poudre. On verse dix à douze fois autant d'eau qu'il y a de matière, on fait bouillir pendant environ un quart-d'heure, on laisse déposer; on filtre, et l'on fait bouillir de nouvelle eau sur le résidu, jusqu'à ce qu'il ne la colore presque plus en jaune, signe auquel on reconnaît qu'il ne contient plus, ou presque plus, de chromate de potasse. On le purifie en lui faisant subir plusieurs cristallisations, après quoi on le redissout dans une suffisante quantité d'eau et l'on verse par degrés cette liqueur dans une dissolution saturée et filtrée de sel de saturne (acétate de plomb); enfin, après avoir lavé le précipité, on en forme des trochisques comme pour les autres couleurs.

Le jaune d'antimoine. — Cette couleur, qui s'extrait du métal qui porte ce nom (vraisemblablement, je pense, du peroxide d'antimoine ou acide antimonique), et qui tient le milieu entre les jaune de chrome et de Naples, peut s'obtenir par le procédé qui suit : on triture à sec, et le plus complètement possible, une partie d'antimoine diaphorétique (composé d'oxide d'antimoine et de potasse), une partie et demie de blanc de plomb (sous-carbonate de plomb), et une partie de sel ammoniac (muriate d'ammoniaque); on met ensuite ces trois substances, ainsi

triturées, dans un vase de terre, sur un feu suffisant pour décomposer et sublimer le sel ammoniac, ce qu'on reconnaît à la fumée blanche qui se volatilise et cesse quand l'opération est terminée. On lave ensuite à grande eau, et l'on fait sécher cette couleur comme les autres.

Les oxides jaunes de fer. — Ce sont des ocres faites par l'art, mais avec beaucoup de soin et dans les conditions les plus propres à les obtenir dans l'état le plus parfait.

LE VERT.

On connaît dans la peinture, sous la dénomination générale de *verts*, différentes substances, telles que le *vert-de-gris*, le *verdet*, la *terre-verte*, le *vert de montagne* ou *vert de Hongrie*, le *vert de Scheele*, le *vert de vessie* et le *vert d'iris*.

Le *vert-de-gris* (qui est une combinaison du deutoxide de cuivre avec l'acide acétique) se fabrique en France, pour tout ce qui s'en vend dans le commerce, à Montpellier et dans les environs de cette ville. On y suit, pour la préparation de cette matière colorante, le procédé ci-après indiqué, par M. Chaptal, dans sa Chimie appliquée aux arts : on prend du marc de raisin, dont on fait une couche plus ou moins étendue et toujours peu épaisse ; on la recouvre de lames de cuivre, par-dessus lesquelles

on établit une nouvelle couche de marc et ainsi de suite, en terminant toutefois la masse par une couche de marc ; au bout d'environ un mois à six semaines, les lames de cuivre se trouvent tapissées d'une assez grande quantité de vert-de-gris, que l'on sépare afin de pouvoir exposer de nouveau le cuivre non attaqué à l'action du marc. Cette opération se fait chez presque tous les particuliers au coin de la cave ou dans tout autre lieu humide et chaud. La théorie en est facile à concevoir. Le marc contient toujours une certaine quantité de vin qui s'aigrit par le contact de l'air ; le cuivre absorbe en même temps l'oxigène de ce fluide, sans doute à raison de l'affinité de son oxide pour l'acide acétique. A mesure qu'il se forme de l'oxide et de l'acide, ils s'unissent ; et de là, résulte le vert-de-gris ; il ne faut pas confondre le vert-de-gris avec la substance verte qui se forme sur les vases de cuivre qu'on n'a pas soin de nettoyer : cette substance, que l'on appelle aussi *vert-de-gris*, est un carbonate de deutoxide de cuivre avec excès de ce métal. Le vert-de-gris est une couleur verte fort brillante, dont on fait un grand usage dans la peinture d'impression pour peindre les treillages des jardins.

Il a été remarqué un fait très-curieux relativement au vert-de-gris : c'est que le sucre exerce réellement

une action chimique sur cette matière colorante.

Si l'on fait bouillir, pendant un quart-d'heure, deux grammes de vert-de-gris avec quinze grammes de cassonnade blanche, et soixante grammes d'eau, la liqueur devient du très-beau vert de pré.

Le verdet. — Cette substance se prépare en traitant le vert-de-gris par le vinaigre. Cette opération se fait aussi en grand, suivant M. Chaptal, à Montpellier. Des hommes, qu'on appelle *leveurs*, vont recueillir le vert-de-gris chez tous les particuliers qui en fabriquent, et ils le portent dans les ateliers où se fait le verdet. Là, on le dissout à chaud dans le vinaigre, on concentre la liqueur convenablement et on la verse dans des vases où elle cristallise par le refroidissement; pour en faciliter la cristallisation, on y plonge ordinairement des bâtons verticaux, fendus en quatre presque jusqu'au sommet, à partir de la base; c'est sur ces bâtons que le verdet (ou acétate de deutoxide de cuivre) se dépose en prismes rhomboïdaux, quelquefois très réguliers et d'un assez gros volume.

C'est en choisissant ceux de ces cristaux les plus riches en couleur qu'on forme, en les faisant dissoudre dans une eau légèrement alcalisée, la liqueur connue sous le nom de *vert-d'eau* qu'on emploie pour le lavis des plans.

La terre-verte. — Espèce de chlorite, suivant Haüy, qui la désigne sous le nom de *chlorite zographique*, c'est-à-dire propre à la peinture. C'est une terre sèche de couleur verte, dont on distingue deux sortes, savoir : *terre-verte commune* et *terre-verte de Vérone*. La première est une terre grasse difficilement soluble dans l'eau ; elle est d'un vert assez pâle ; l'autre est d'un beau vert, ayant beaucoup plus de corps que la première. La terre-verte de Vérone sert aux peintres de paysages et de marbre. Sa couleur est durable et n'est point altérée par les acides.

Le vert de montagne ou *vert de Hongrie.* — On a désigné ainsi le cuivre carbonaté (combinaison du cuivre avec l'acide carbonique), vert natif, mélangé de matières terreuses qui lui donnent une couleur pâle ; on le trouve en petits grains comme du sable dans les montagnes de Kernhausen en Hongrie, d'où lui vient son nom de vert de Hongrie.

Le vert de Scheele. — C'est une belle couleur verte, formée par la combinaison de l'arsenic avec le cuivre, ou, suivant M. Thénard, c'est une combinaison de *deutoxide d'arsenic* et de *deutoxide de cuivre*. Scheele, à qui la découverte de cette couleur est due, conseille de la faire de la manière suivante : on met sur le feu dans une chaudière de cuivre deux livres de vitriol de cuivre avec six kannes

(seize pintes et demie de Paris) d'eau pure ; la dissolution étant faite, on retire la chaudière du feu.

D'une autre part, on fait fondre séparément, à l'aide de la chaleur, deux livres de potasse blanche sèche et onze onces d'arsenic blanc pulvérisé, dans cinq pintes et demie de Paris ; quand le tout est dissous, on filtre la liqueur à travers un linge et on la reçoit dans un autre vaisseau.

Sur la dissolution arsenicale on verse la dissolution du vitriol de cuivre encore chaude ; on observe d'en mettre peu à la fois, et on remue continuellement avec une spatule de bois ; le mélange étant fait, on le laisse reposer pendant quelques heures, alors la couleur verte se précipite ; on décante la liqueur claire, on jette sur le résidu quelques pintes d'eau chaude et l'on remue bien. On décante de nouveau la liqueur claire ; quand la couleur s'est déposée, on la lave une ou deux fois avec de l'eau chaude de la même manière ; on verse enfin le tout sur une toile ; et quand l'eau est passée et l'humidité évaporée, on met la couleur en trochisques sur le papier gris et on la fait sécher à une douce chaleur et à l'abri de la poussière. Les quantités indiquées donnent une livre six onces et demie de belle couleur verte.

Le vert de vessie. — On a donné ce nom à la

belle couleur verte dont on fait emploi dans la peinture, parce que c'est dans des vessies de cochon ou de bœuf que, dans sa préparation, on la suspend dans la cheminée ou dans un lieu chaud, pour l'y laisser durcir et la garder.

On fait ce vert avec le fruit d'un arbrisseau appelé nerprun, ou noirprun, ou bourg-épine. On en cueille les baies quand elles sont noires et à leur état de maturité. On les met à la presse; et après en avoir ainsi tiré le suc, qui est visqueux et noir, on le fait évaporer à petit feu, tel qu'il a été exprimé. On y ajoute ensuite un peu d'alun dissous dans de l'eau, et de l'eau de chaux. Pour rendre la matière plus haute en couleur et plus belle, on continue un petit feu sous la liqueur jusqu'à ce qu'elle ait pris une consistance de miel. On se sert ordinairement du vert de vessie, qu'il faut choisir dur, compacte, assez pesant et d'une belle couleur verte, pour peindre sur des éventails, faire les lavis des plans.

Le vert d'iris. — On obtient cette couleur d'une espèce de pâte ou de fécule verte qu'on tire de la fleur bleue de l'iris. On ne s'en sert guère que pour la miniature.

Le vert de chrome. — Ce vert n'est autre chose que l'oxide de ce métal découvert par M. Vauquelin. L'oxide de chrome, qui peut être d'une grande

importance pour la peinture, à raison de la beauté et de la fixité de sa couleur verte, existe pur dans la nature, mais en petite quantité. On peut, suivant M. Thénard, l'obtenir en calcinant le chromate de mercure (combinaison de l'acide chromique avec le mercure); pour cela, on introduit ce chromate dans une petite cornue de grès que l'on remplit aux deux tiers ou aux trois quarts; on la place dans un fourneau à réverbère; on adapte à son col une allonge à l'extrémité de laquelle on attache un nouet de linge qu'on fait plonger dans l'eau pour faciliter la condensation du mercure qui doit se volatiliser; on porte peu à peu la cornue jusqu'au rouge; le chromate de mercure se décompose et se transforme en oxigène, mercure et oxide de chrome; l'oxigène se dégage à l'état de gaz, le mercure passe à travers le nouet de linge et se condense entièrement; l'oxide de chrome reste dans la cornue. Après un fort coup de feu d'environ trois quarts d'heure, on peut regarder l'expérience comme terminée; on laisse refroidir le fourneau; on retire l'oxide de la cornue et on le conserve dans des flacons.

On emploie l'oxide de chrome dans la peinture pour faire des fonds verts très-foncés et très-beaux, sur la porcelaine et pour faire d'autres couleurs, dont le vert fait partie. Mais, en général, on fait

rarement usage de cette couleur, dont le prix d'ailleurs est assez élevé.

LE BLEU.

Les substances qui donnent cette couleur primitive, nous l'offrent aussi sous des nuances extrêmement variées, mais les couleurs bleues se remarquent particulièrement, en ce que celles qui sont les plus pures et qui ont le plus de brillant sont en même temps celles qui ont le plus de fixité.

Les *bleus* dont on fait le plus fréquemment usage dans la peinture, sont l'*outremer*, le *bleu de Cobalt*, le *bleu de Prusse*, le *bleu minéral*, l'*indigo*, la *cendre bleue* et les différentes espèces d'*azur*.

L'outremer. — On a donné le nom de *bleu d'outremer* à la plus belle et la plus durable de toutes les couleurs qu'emploie la peinture. La substance minérale qui le fournit est une pierre très-reconnaissable par sa belle couleur bleu d'azur, qu'elle a la propriété de conserver à un feu très-violent; cette pierre, appelée aujourd'hui *lazulite*, a été pendant long-temps connue des minéralogistes sous le nom de *lapis lazuli*.

Le *lazulite outremer* se trouve le plus ordinairement en morceaux épars et roulés; le plus beau nous vient de la Perse, de la Chine et de la Grande.

Bucharie ; c'est une pierre opaque, pesante, bleue, ou de la couleur du bleu, dont la gangue ou roche est parsemée de paillettes d'or et de cuivre. On extrait le bleu d'outremer de cette pierre en la traitant par le procédé suivant, indiqué par M. Thénard : on fait rougir la pierre, et on la jette ainsi dans de l'eau froide pour l'étonner ou la rendre moins dure ; ensuite on la pulvérise, on la mêle intimement avec le double de son poids d'un mastic formé de résine, de cire et d'huile de lin cuite ; on met la pâte, qui résulte de ce mélange, dans un linge, et on la pétrit dans l'eau chaude à plusieurs reprises pour en faire sortir la couleur ; la première eau est ordinairement sale, on la jette ; la seconde donne un bleu de première qualité ; la troisième en donne un moins précieux ; la quatrième en donne un moins précieux encore, et ainsi de suite, jusqu'à la fin de l'opération où le bleu qu'on obtient est si pâle qu'on le connaît sous le nom de *cendres d'outremer*. On laisse déposer ces liqueurs pour en obtenir différens bleus, qui n'exigent alors d'autre opération que de les broyer finement et avec beaucoup de propreté avant de les faire sécher. Cette opération est fondée sur la propriété qu'a le bleu d'outremer d'être moins adhérent au mastic que les matières étrangères qu'il contient.

Dans ce procédé de préparation ainsi décrit, M. Thénard fait observer, que si au lieu d'eau, c'est dans le vinaigre qu'on jette, pour l'étonner, la pierre rougie, ainsi que les marchands de couleurs en ont l'habitude, on en perd par là une certaine quantité, parce que cet acide, quoique faible, en attaque la couleur à une température élevée.

Comme la couleur du bleu d'outremer est, à raison de sa rareté, de sa beauté et de sa solidité, d'un prix extrêmement élevé, puisque, selon M. Thénard, elle se vend dans le commerce jusqu'à 200 fr. et plus l'once, les peintres d'impression ne l'emploient point.

Le bleu de Cobalt. — Cette couleur que la peinture doit à M. Thénard, et qui porte aujourd'hui son nom dans le commerce, a été obtenue par ce savant du *sous-phosphate de Cobalt* (combinaison de l'acide phosphorique et de Cobalt avec excès de cette base), sel formé par la décomposition du *nitrate de Cobalt* (combinaison de l'acide nitrique avec le Cobalt), au moyen du phosphate de soude (combinaison d'acide phosphorique avec la soude) ; c'est ce sel ou le sous-phosphate de Cobalt, qui, étant calciné avec l'alumine, donne lieu à une couleur bleue assez belle pour pouvoir remplacer l'outremer, auquel en effet on le substitue aujourd'hui,

dans un grand nombre de cas, vu la modicité de son prix, comparé à celui du bleu d'outremer; on pourrait même employer le bleu de Cobalt avec autant d'avantage que l'outremer dans les peintures les plus délicates, s'il n'avait pas, dit M. Bourgeois, dans la neuvième édition revue par lui du Traité sur l'Art du peintre par M. Watin, le défaut, qui est le seul, de paraître, vu le soir à la lumière d'une chandelle, d'une nuance tirant sur le violet; inconvénient qui change nécessairement alors le rapport des tons que l'artiste a voulu exprimer.

La préparation du bleu de Cobalt se fait, d'après M. Thénard, de la manière suivante : on traite, à l'aide de la chaleur, la mine de Tuneberg (Suède) grillée, par un excès d'acide nitrique faible; on fait évaporer la dissolution presque jusqu'à siccité; on fait chauffer le résidu avec de l'eau; on filtre la liqueur pour en séparer une certaine quantité d'arseniate de fer (combinaison d'acide arsenique avec le fer) qui se dépose; alors on y verse une dissolution de sous-phosphate de soude (combinaison d'acide phosphorique et de soude avec excès de cette base) et l'on obtient un précipité violet de sous-phosphate Cobalt.

Ce précipité étant lavé, rassemblé sur un filtre, et encore en gelée, on en prend une partie que l'on mêle le plus exactement possible avec huit par-

ties d'hydrate d'alumine ou d'alumine en gelée. On reconnaîtra que le mélange sera bien fait, lorsqu'il sera également coloré, ou qu'on n'y observera plus de petits points de phosphate isolé; dans cet état, on fera sécher ce mélange à l'étuve, ou sur un fourneau, et lorsqu'il sera assez sec pour être cassant, on le calcinera dans un creuset de terre ordinaire. A cet effet, on remplira le creuset de matière, on le recouvrira de son couvercle, on le chauffera peu à peu jusqu'au rouge cerise, et on le tiendra exposé à ce degré de chaleur pendant une demi-heure; on retirera le creuset, et l'on y trouvera une belle couleur bleue, qu'on conservera dans un flacon.

L'opération réussira constamment, si on a le soin d'employer un suffisant excès d'ammoniaque pour préparer l'alumine, de le laver à plusieurs reprises avec des eaux très-limpides, par exemple, filtrées au charbon.

Dans cette préparation du bleu de Cobalt, on peut remplacer le *phosphate de Cobalt* par *l'arséniate de potasse* (combinaison de l'acide arsenique avec la potasse) seulement; au lieu d'employer une partie d'arseniate, ou du précipité violet de sousphosphate de Cobalt, sur huit parties d'alumine en gelée, comme il est dit ci-dessus, on n'en emploiera qu'une demi-partie; on obtiendra d'ail-

leurs ce sel de même que le phosphate, c'est-à-dire, en versant dans la dissolution de Cobalt, préparée comme on vient de le dire, une dissolution d'arseniate de potasse.

Le bleu de Prusse. — On a appelé ainsi cette couleur, parce que c'est à Berlin qu'elle fut découverte, accidentellement dit-on, par Diesback, fabricant de couleurs à Berlin, et Dippel, pharmacien dans la même ville. Le procédé par lequel on préparait cette couleur resta caché pendant plus de vingt ans; à cette époque et depuis, il fut fait par un très-grand nombre de chimistes des recherches très-étendues et multipliées sur cette substance, dont cependant on ne connaît point encore parfaitement la nature, ou du moins sur la nature de laquelle les chimistes qui l'ont étudiée ne sont point d'accord. Beaucoup de considérations néanmoins doivent porter à faire regarder aujourd'hui le bleu de Prusse comme un hydrocyanate de potasse ferrugineux, c'est-à-dire comme une combinaison d'acide hydrocyanique (prussique) de potasse et de fer.

Le bleu de Prusse, cette belle couleur qui résulte de l'union de l'acide prussique avec la potasse et le fer, n'existe point dans la nature; on le prépare dans les arts d'après un procédé décrit par M. Thénard ainsi qu'il suit : Après avoir fait un mélange

de parties égales de potasse du commerce, et d'une matière animale, qui est ordinairement du sang de bœuf desséché, on calcine le mélange jusqu'à ce qu'il devienne pâteux, ce qui n'a lieu qu'à la température rouge ; alors, on le projette par parties dans douze à quinze fois son poids d'eau ; on l'y délaye, et on le laisse en contact avec elle pendant environ une demi-heure, en le remuant de temps en temps, après quoi l'on filtre sur une toile la liqueur, et après l'avoir agitée avec un bâton, on y verse de l'eau dans laquelle on a fait dissoudre deux parties d'alun et une partie de sulfate de fer du commerce. Il y a aussitôt effervescence et formation d'un précipité très-abondant. Ce n'est que quand la liqueur n'est plus susceptible d'être troublée par l'alun et le sulfate de fer, qu'on doit cesser d'y ajouter de ces sels. Ce précipité est ensuite lavé par décantation avec une grande quantité d'eau limpide, qu'on renouvelle toutes les douze heures. Par ce moyen, il passe successivement du brun noirâtre au brun verdâtre, du brun verdâtre au brun bleuâtre, de cette couleur à un bleu plus prononcé, et de celui-ci à un bleu très-foncé. Lorsque le précipité est devenu aussi bleu que possible, ce qui n'a lieu qu'au bout de vingt ou vingt-cinq jours de lavage, on le rassemble sur une toile, on le laisse

égoutter ; enfin, on le partage en masses cubiques que l'on fait sécher, et on le verse dans le commerce.

Relativement à ce procédé de préparation du bleu de Prusse, M. Thénard fait observer par des notes 1° qu'au lieu de matières animales on peut employer avec le même succès les charbons qui en proviennent, pourvu qu'ils n'aient pas été trop calcinés ; de sorte que, dans une fabrique de sel ammoniac, l'on peut faire en même temps du bleu de Prusse, sans que l'une des opérations nuise à l'autre ; 2° que la calcination du mélange de potasse et de matière animale que l'on veut rendre pâteux s'opère dans un fourneau à réverbère, ou dans un grand creuset de fonte ; ce creuset est placé dans un fourneau surmonté d'un dôme, dont la partie antérieure est munie d'une porte par laquelle on introduit le combustible et la matière ; la porte supérieure est surmontée d'un long tuyau qui se rend dans une cheminée ; de cette manière, on évite toute mauvaise odeur dans l'atelier.

En petit, la calcination se fait dans un creuset ordinaire.

3°. Qu'au lieu de deux parties d'alun, on en emploie souvent quatre ; 4° que pour se garantir de tout gaz pouvant être dangereux à respirer, lorsqu'on ajoute l'alun et le sulfate de fer, il faut opé-

rer en vase clos. On peut employer à cet effet, avec succès, l'appareil proposé par M. Dacret pour éviter tous les inconvéniens de ce genre dans la fabrication du bleu de Prusse. Cet appareil consiste dans une tonne fermée par les deux bouts et présentant, d'une part, à sa partie inférieure et latérale, un robinet servant à retirer la liqueur et le précipité ; d'autre part, à la partie supérieure, 1° un entonnoir muni d'un robinet par lequel on verse la liqueur ; 2° un bâton qui plonge dans la tonne, et dont l'extrémité supérieure est reçue dans un sac de peau servant à boucher le trou par lequel ce bâton passe : c'est avec ce bâton qu'on agite les liqueurs ; 3° un tube de fer-blanc, dont l'extrémité inférieure va se rendre au-dessous de la grille du fourneau de calcination.

Si les fabricans de bleu de Prusse faisaient passer de l'acide muriatique oxigéné (chlore) dans leur dissolution de fer, ils auraient, dit Cadet Gassicourt dans son Dictionnaire de Chimie, du bleu sur-le-champ, au lieu de ne l'obtenir, par les lavages du précipité, ainsi qu'on l'a vu, qu'au bout de vingt à vingt-cinq jours.

On peut encore, pour la préparation du bleu de Prusse, suivre une autre méthode que celle du procédé ci-dessus décrit d'après M. Thénard : on se sert

de prussiate de potasse (combinaison de l'acide prussique avec la potasse) cristallisé ; pour cela on lessive le sang et l'alcali calcinés ensemble ; on fait évaporer et l'on met à cristalliser ; on obtient des cristaux de prussiate de potasse. En les mêlant alors avec du sulfate de fer et de l'alun, on a du bleu de Prusse d'un très-beau bleu ; car le prussiate de potasse est neutre et exempt d'alcali excédant, qui, dans l'autre méthode, ne décompose pas en vain du sulfate de fer et de l'alun. Il reste une eau mère qu'on verse sur les matières qui doivent être calcinées et réformées du prussiate de potasse. Le prussiate de potasse cristallisé est un vrai sel triple, une combinaison de l'acide prussique avec le fer et la potasse.

Le bleu de Prusse est, suivant M. Bourgeois, après les bleus d'outremer et de Cobalt, la substance qui offre les nuances de bleu les plus pures. Et quoiqu'à cet égard, et sous le rapport de leur fixité, il soit inférieur à ces deux couleurs, il offre sur elles l'avantage de contenir, à volume égal, une beaucoup plus grande quantité de principes colorans, quantité que M. Bourgeois, comme peintre et directeur d'une fabrique de couleurs, a été plus particulièrement à même d'apprécier, et qu'il évalue être dans le rapport de dix à un environ. Malheureusement, dit cet artiste, tous les alcalis

attaquent le bleu de Prusse ; de sorte, que lorsqu'on combine ce bleu avec des couleurs contenant des alcalis, on l'expose à disparaître ou à changer en peu de temps. M. Bourgeois indique un moyen de reconnaître la présence du bleu de Prusse dans les bleus de lazulite et de Cobalt, qui auraient été falsifiés avec cette couleur, et ce moyen est fondé sur la propriété qu'a le bleu de Prusse de se décolorer par les alcalis. Pour cela, on met en digestion, pendant environ une heure, une pincée d'outremer ou de bleu de Cobalt, dans un peu d'eau de chaux clarifiée ; et si, d'une part, l'eau de chaux prend une couleur citrine, que, de l'autre, il se produise un précipité de couleur d'ocre, c'est un signe certain de la présence du bleu de Prusse dans ceux de lazulite et de Cobalt.

Les peintres en bâtimens font usage du bleu de Prusse ; les fabricans de papiers peints l'emploient aussi en grande quantité.

Le bleu minéral. — Ce bleu, qu'on distingue par cette dénomination du bleu de Prusse, n'en est cependant qu'une modification particulière, contenant une plus grande quantité d'alumine. Ce bleu n'en est pas moins encore très-riche en principes colorans. On l'emploie aux mêmes usages que le bleu de Prusse.

L'indigo. — Cette substance, qui fournit une couleur bleue, n'a encore été trouvée jusqu'ici que dans un très-petit nombre de plantes appartenant à la famille des légumineuses; et c'est surtout du genre *indigofera* qu'on l'extrait. Ce genre renferme plusieurs espèces qui, probablement, sont toutes susceptibles de fournir de l'indigo. Celles, d'où on la retire, sont cultivées aux Indes orientales, en Egypte, et dans les colonies de l'Amérique. Parmi ces espèces, on en distingue trois principales, 1° l'indigo franc *indigofera tinctoria* ou *indigofera anil*; c'est la plus riche en principe colorant; mais l'indigo qu'elle fournit est le moins estimé; 2° l'*indigofera de Guatimala*, qui donne un meilleur indigo; 3° l'*indigofera argentea* : c'est cette espèce qui fournit le plus bel indigo; mais elle n'en contient qu'une très-petite quantité.

On prépare l'indigo en traitant la plante d'où on l'extrait ainsi qu'il suit : lorsque la plante est parvenue à son degré convenable de maturité, on en coupe les feuilles, qu'on lave d'abord et que l'on met ensuite dans une cuve avec une quantité d'eau suffisante pour qu'elles soient recouvertes d'environ quatre pouces de ce liquide, et on les y maintient ainsi par des planches chargées de poids. Bientôt la fermentation s'établit; la liqueur devient verte, lé-

gèrement acide, se couvre de bulles, et présente un grand nombre de pellicules irisées. Alors, on fait écouler cette liqueur dans une autre cuve placée au-dessous de la première; on l'agite et l'on y ajoute une certaine quantité d'eau de chaux, qui facilite la séparation de l'indigo. Le dépôt étant fait, on décante la liqueur, on lave l'indigo par décantation, on le fait égoutter et sécher à l'air, mais à l'ombre; et enfin, on le coupe en petits pains carrés pour l'envoyer en France.

On peut, par un procédé semblable, extraire l'indigo du pastel ou *isatis tinctoria*; seulement, au lieu de se borner à laver le précipité qu'occasione la chaux, il faut le traiter ensuite par l'acide muriatique faible, et le soumettre à de nouveaux lavages.

L'indigo obtenu par le procédé que nous venons de décrire, et qui est celui indiqué par M. Thénard, est l'indigo qu'on trouve dans le commerce. On en distingue trois sortes : 1° l'indigo flore ou Guatimala ; il est moins impur, et par conséquent, d'un plus grand prix que les deux autres ; 2° l'indigo cuivré, ainsi nommé à cause de la teinture cuivreuse qu'il acquiert quand on le frotte avec un corps dur ; 3° enfin, l'indigo de la troisième qualité, tel que celui qui vient de la Caroline. Le pre-

mier est plus léger que l'eau, les deux autres sont, au contraire, spécifiquement plus pesans.

On parvient à purifier complètement ces différentes espèces d'indigo du commerce, en les traitant d'abord par l'eau, puis par l'alcool, et enfin par l'acide muriatique ; mais lorsqu'on veut avoir cette matière colorante exempte de toutes matières étrangères, il est préférable d'employer le procédé suivant qu'on doit à M. Chevreul ; ce procédé consiste à mettre, par exemple, cinq décigrammes d'indigo ordinaire réduit en poudre dans un creuset de platine ou d'argent, à fermer exactement ce creuset et à le placer sur quelques charbons incandescens. L'indigo se sublime et s'attache en cristaux à la partie moyenne du creuset.

On pourrait encore se procurer de l'indigo, qui serait sensiblement pur, en faisant dissoudre l'indigo du commerce dans le sulfate de fer et les alcalis, en décantant la dissolution bien claire et l'agitant dans l'air. Par ce procédé, en effet, l'indigo absorberait l'oxigène, deviendrait insoluble, et formerait une espèce d'écume, qu'il suffirait de laver d'abord avec de l'acide muriatique faible, et ensuite avec de l'eau. M. Roard s'est même servi de ce procédé pour purifier en grand des indigos très-purs, qui provenaient du pastel.

Dans l'Art du Peintre par M. Watin, on distingue de l'indigo, sous le nom d'*inde*, une matière colorante bleue, quoique cette matière soit au fond la même ; mais on y établit cette distinction sur ce que l'inde est la couleur, qu'il dit être plus claire et plus vive, préparée avec les feuilles seulement par le procédé que nous avons décrit, tandis que l'indigo, qui, suivant lui, s'emploie davantage en peinture, et qui est de couleur bleue obscure, se retire de la plante. D'ailleurs on traite cette plante après l'avoir coupée de la même manière que nous l'avons indiqué pour les feuilles.

On a de plus remarqué, que si l'on coupe la plante pour en fabriquer l'indigo, un peu avant sa maturité, elle donne un plus beau bleu, mais en moindre quantité ; coupée plus tard, elle n'en donne presque plus ; le moment est lorsque les feuilles commencent à se casser et qu'elles ont une couleur vive.

Le caractère distinctif de l'indigo est qu'en le frottant avec l'ongle, il prend une couleur brillante de cuivre rouge ; il faut qu'en le cassant il soit parfilé de blanc.

Cendre bleue. — La composition de cette couleur, d'un bleu céleste, a été pendant long-temps un secret ; on tirait la cendre bleue de Londres, où

on la préparait dans le travail des monnaies. Pelletier est le premier chimiste qui, après avoir analysé cent parties de belle cendre bleue d'Angleterre, est parvenu en France à la composer. Pour obtenir la cendre bleue constamment belle, il faut, suivant ce chimiste, 1° mêler de la chaux en poudre avec une dissolution faible de deutonitrate de cuivre (nitrate de cuivre au deuxième degré d'oxidation), et employer ces substances en quantité telle que toute la chaux soit saturée par l'acide nitrique, ce qui aura toujours lieu si le deutonitrate est en excès; 2° laver le précipité à plusieurs reprises; 3° le laisser égoutter sur un linge; 4° le broyer avec environ les sept à dix centièmes de son poids de chaux; 4° enfin le faire sécher.

Ce procédé, décrit par Pelletier, n'est pas celui que suivent les fabricans; il paraît, en effet, qu'ils obtiennent la cendre bleue en versant une dissolution de potasse du commerce dans une dissolution de deutosulfate de cuivre (combinaison de l'acide sulfurique avec le cuivre, au deuxième degré d'oxidation), en lavant le carbonate de cuivre, qui se précipite, et en le broyant avec de la chaux à laquelle ils ajoutent un peu de sel ammoniac. L'addition de ce sel, qui est décomposé par la chaux, donne beaucoup plus d'éclat à la couleur; il en ré-

sulte une sorte d'ammoniure (combinaison de l'ammoniaque avec le cuivre) d'un bleu très-foncé.

La cendre bleue est employée en peinture pour les décorations de théâtre, pour colorer les papiers en bleu ; mais elle ne conserve que très-peu de temps sa belle teinte ; elle attire l'acide carbonique, se transforme ainsi en carbonate de chaux et de cuivre, et devient verte au bout de quelques mois, surtout lorsqu'elle est frappée par la lumière solaire.

Azur. — On entend en général, par ce mot, une belle couleur bleue céleste ; comme substance, on la désigne sous les noms de *smalt, bleu d'émail, verre de Cobalt*, parce que c'est avec ce métal qu'on le prépare ; on y procède, en Saxe et en Autriche, de la manière suivante : après avoir tiré le minerai de Cobalt, on le concasse, on le broie, on le crible, ou on le lave sur des tables ; ensuite on le grille dans un fourneau à réverbère, et l'on transforme ainsi ses principes constituans, savoir : le soufre, en gaz sulfureux, qui se dégage ; l'arsenic, en deutoxide, qui se sublime et vient se condenser dans la cheminée qui termine le fourneau, et le cobalt et le fer en oxides, qui restent sur la sole du fourneau. Lorsque le minerai est grillé, on le crible de nouveau ; on le pulvérise, on le mêle avec deux ou trois fois son poids de sable siliceux pur, et à pres-

que autant de potasse, et l'on expose ce mélange dans des creusets, à l'action d'une température élevée ; il en résulte, au bout d'un certain temps, un verre bleu appelé *smalt*, qu'on jette tout chaud dans l'eau : c'est ce verre, broyé entre deux meules et réduit en poudre de diverse ténuité, qui constitue l'azur. Cette dernière opération se fait en mettant le smalt broyé dans des tonneaux pleins d'eau, en agitant et décantant la liqueur. Plus il s'écoule de temps entre l'époque à laquelle on agite et celle à laquelle on décante, et plus l'azur est fin ; il est, d'ailleurs, d'autant plus intense, qu'il contient plus de cobalt et moins d'oxide de fer, etc.

Cette couleur bleue n'est d'usage, dans la peinture d'impression, que pour les endroits exposés à l'air ; on ne l'emploie pas pour les intérieurs, tant parce que sa couleur devient verdâtre, qu'à raison de sa dureté qui la rend difficile à être rompue avec les autres couleurs.

L'ORANGÉ.

On produit cette couleur dans la peinture au moyen de celles qu'on y distingue comme *mine orange*, *minium*, *vermillon* et *cinabre*. Nous avons déjà parlé de ces deux dernières couleurs en traitant du rouge ; et comme, des deux autres couleurs, le mine orange n'est qu'une nuance qui s'ob-

tient dans la calcination du plomb avec le contact de l'air, et que cette couleur, ainsi que le minium, provenant l'une et l'autre de ce métal, ne diffèrent entre elles que par ses divers degrés d'oxidation, nous croyons pouvoir nous borner ici au procédé de calcination en grand avec le contact de l'air du deutoxide de plomb tel que le décrit M. Thénard.

Cette opération se fait dans un fourneau à réverbère, dont l'aire est concave, et sur les côtés duquel se trouvent deux foyers placés au niveau, ou un peu au-dessous de cette aire; le four a d'ailleurs une longue cheminée située vis-à-vis l'ouverture; on met le plomb sur l'aire, et on le porte à peu près jusqu'au rouge brun; il fond et se couvre d'une couche d'oxide qu'on enlève avec un ringard, ou tige cylindrique de fer, adaptée par l'une de ses extrémités à un manche de bois, aplatie et recourbée à angle droit à l'autre extrémité. On place la couche d'oxide ainsi enlevée autour du bain, ou sur les portions de l'aire qui ne sont point recouvertes de plomb; bientôt, il se forme une seconde couche d'oxide qu'on enlève comme la première, puis une troisième, etc; lorsque tout le bain est épuisé, on continue la calcination pendant un certain temps, en remuant assez souvent la matière afin d'oxider les portions de plomb, qui ne le seraient point;

alors on retire l'oxide du four, au moyen du ringard ; on le fait tomber sur un pavé uni, et on le refroidit en jetant de l'eau dessus ; dans cet état, il est jaune, et c'est l'oxide connu dans le commerce sous le nom de *massicot*. Après l'avoir trituré, on le met dans des tonneaux pleins d'eau ; on l'y agite et l'on décante ; par ce moyen, on sépare le plomb oxidé du plomb non oxidé ; celui-ci se précipite au fond des tonneaux, tandis que l'oxide de plomb, plus léger et très-divisé, reste en suspension et se dépose peu à peu ; à la vérité, quelques portions d'oxide de plomb, qui n'ont pas été triturées, se précipitent avec le plomb ; mais, par de nouvelles triturations et des lavages, on finit par les en séparer.

Le protoxide de plomb ayant été ainsi séparé du plomb métallique, on le remet dans le four à réverbère, on en forme une couche peu épaisse dans laquelle on trace des raies longitudinales pour en augmenter la surface et faciliter l'oxidation, et on l'expose à une chaleur moindre que le rouge-brun, et qui va toujours en décroissant. Quelques fabricans, au lieu d'étendre l'oxide sur l'aire, le placent dans de larges caisses en fer-blanc ; dans tous les cas, au bout de trente à trente-six heures, l'opération est terminée ; on retire l'oxide du fourneau, on

le passe à travers un crible très-fin, en prenant les précautions convenables pour ne pas respirer la poussière qui se dégage, et on l'expédie dans des barils pour le commerce, sous le nom de *minium*.

Le moyen le plus convenable, pour se garantir du danger qu'il y aurait à respirer la poussière abondante qui se dégage du minium pendant l'opération du tamisage de cet oxide, consiste, suivant M. Bourgeois, à l'étendre dans une suffisante quantité d'eau bien claire, et à la passer dans cet état par le tamis, qui n'en retient pas moins les parties les plus grossières, ainsi que celles non encore oxidées; après quoi, il suffit d'en séparer l'eau, et de le faire sécher avec soin. Ce procédé fournit en même temps le moyen d'obtenir séparément les deux nuances d'oxide dont il a été ci-dessus parlé, en décantant l'eau de ce nouveau lavage, à l'instant où elle retient encore en suspension les parties les plus déliées de l'oxide qui fournit le minium.

M. Thénard termine la description du procédé de la fabrication en grand du minium, par faire observer que, quelque longue que soit la calcination dans ce procédé, il y a toujours une petite quantité d'oxide de plomb qui échappe à l'oxidation, et qui entre dans la composition du minium; quel-

quefois même, le minium contient en outre un peu d'oxide de cuivre, provenant de ce que le plomb dont on se sert pour le fabriquer contient lui-même un peu de cuivre à l'état métallique. Le protoxide de plomb ne communique aucune qualité nuisible au minium ; mais il n'en est pas de même de l'oxide de cuivre. En effet, celui-ci, à très-petite dose, lui donne la propriété de colorer le verre, et le rend, par conséquent, impropre à la fabrication du cristal ; d'où l'on voit, qu'il est important de faire usage de plomb exempt de cuivre. Dans tous les cas, on sépare facilement le protoxide de plomb et l'oxide de cuivre que le minium peut contenir ; il suffit pour cela de mettre le minium en digestion, à une douce chaleur, avec l'acide acétique étendu d'eau ; ces deux oxides se dissolvent, tandis que le deutoxide reste sous forme de poudre ; c'est même ainsi qu'on doit traiter le minium pour être assuré de l'avoir très-pur.

On fait un grand emploi dans les arts du deutoxide de plomb à l'état de minium ; on s'en sert dans la peinture. Autrefois on ne préparait cette substance qu'en Hollande et en Angleterre ; mais aujourd'hui, il y en a en France des fabriques, où l'on parvient à faire cette préparation aussi belle que dans ces deux pays.

LE VIOLET.

Parmi les couleurs dont on fait usage dans la peinture, cette espèce particulière est la plus rare. Elle ne consiste guères que dans le violet produit par l'or, et celui formé par des oxides de fer.

On appelle, dans les arts, *pourpre de Cassius*, du nom de celui à qui on en doit la découverte, le précipité obtenu en mêlant une dissolution étendue de *proto-hydrochlorate d'étain* (hydrochlorate ou muriate d'étain, au minimum d'oxidation) avec une dissolution d'hydrochlorate (muriate) d'or; ce précipité, dont la couleur est d'autant plus claire que l'on a employé plus d'hydrochlorate d'or, est formé d'or métallique et d'oxide d'étain. Si les dissolutions sont très-étendues, quand bien même elles seraient très-acides, le précipité sera pourpre, ou pourpre rosé, ou pourpre violet; pourpre ou pourpre rosé, lorsque l'hydrochlorate d'or sera en excès; pourpre violet, lorsque l'hydroclorate d'étain sera prédominant; et d'autant plus foncé d'ailleurs en rose ou en violet, que l'excès d'hydrochlorate auquel il devra cette couleur sera plus considérable. M. Oberkampf, qui a observé ces phénomènes avec beaucoup de soin, a trouvé 60,18 d'oxide d'étain dans un précipité d'un beau violet, 20,58 d'oxide d'étain et

79,40 d'or, dans un autre précipité d'un beau pourpre.

Quant au *violet* que peut produire le fer, on peut l'obtenir par une calcination, réitérée quatre à cinq fois à un fourneau de forge ou à un four à porcelaine, d'un oxide rouge de fer, formé d'abord en beau rouge par les moyens indiqués ci-devant. Ces violets, qui sont d'un prix assez élevé, produisent à la vérité des effets peu énergiques ; néanmoins ils sont d'un emploi très-utile dans la peinture.

DES BRUNS ET DES NOIRS.

Les BRUNS sont produits par des substances plus ou moins obscures, et semblent être, en général, formés par la combinaison de plusieurs couleurs, parmi lesquelles celles de ces couleurs qui prédominent dans la combinaison font distinguer ces bruns en différentes nuances, telles que celles de *bruns-rouges*, de *bruns-jaunes*, de *bruns-violets*, etc.

Les bruns les plus connus et dont on fait le plus généralement emploi, sont : l'*ocre de rue*, la *terre d'ombre*, le *stil de grain brun* ou *d'Angleterre*, la *terre d'Italie*, la *terre de Cologne*, le *bitume*, le *bistre*, etc.

L'*ocre de rue* ou de *rut*, dont nous avons déjà eu l'occasion de parler en traitant du jaune, sert à

peindre en bleu clair, cannelle, et pour imiter les couleurs de papier en la mêlant dans les badigeons ; elle donne des couleurs de bois plus ou moins foncées.

La *terre d'ombre*, ainsi nommée à raison de sa couleur brune, est une espèce d'ocre friable, plus tendre dans son état naturel qu'étant calcinée ; elle sert à peindre en brun. La calcination lui donne un ton plus brun.

Le *stil de grain brun* ou *d'Angleterre*, est une pâte que les peintres emploient dans leurs couleurs. On la prépare avec une terre calcaire ou marneuse, en la mêlant avec de l'alun et une décoction de graine d'Avignon.

La *terre d'Italie* se rapproche de l'ocre de rue, mais elle est plus vive et plus belle ; il faut la choisir lourde et brune à l'intérieur. Elle doit happer à la langue.

La *terre de Cologne* est une espèce de terre d'ombre, mais un peu plus brune et plus transparente à l'emploi. Elle ne sert que pour les peintres en décorations et en tableaux.

Le bitume. — Les bitumes varient par leur consistance ; les uns sont solides et friables, d'autres mous, d'autres liquides : les premiers sont noirs ou au moins bruns ; les autres sont quelquefois jau-

nâtres et transparens. Parmi ces espèces de bitumes, on n'en emploie dans la peinture que deux, savoir : l'*asphal* ou *bitume de judée* et le *succin*. On fait généralement usage aujourd'hui du bitume dans la peinture, quoique cette substance soit d'un emploi assez difficile, comme offrant des qualités précieuses, comme brun transparent et léger.

Le *bistre* est aussi une espèce de brun, mais qui n'est propre qu'au lavis. Cette substance est un produit de la combustion du bois sous la forme de suie ; et c'est après en avoir dissous dans l'eau les parties les plus grossières et avoir fait évaporer la liqueur jusqu'à siccité qu'elle est mise à l'état et prend le nom de bistre.

M. Ch. Hatchelt, célèbre chimiste anglais, a cru pouvoir, d'après ses essais à ce sujet, indiquer aux artistes l'utilité dont peut être le prussiate de cuivre (combinaison de l'acide prussique avec le cuivre) comme matière colorée. Il s'est assuré, à sa grande satisfaction, dit-il, que ce précipité surpasse en beauté et en intensité toutes les couleurs brunes connues jusqu'à présent.

Les prussiates obtenus, suivant lui, des acétate, sulfate, nitzate et muriate de cuivre sont tous très-beaux ; mais la couleur la plus fine et la plus foncée

est fournie par le muriate. M. Hatchelt a reconnu aussi, que le prussiate de chaux réussit mieux à cet égard que ne le fait le prussiate de potasse. Ainsi, le meilleur procédé pour préparer le précipité est de faire dissoudre le muriate vert de cuivre dans environ dix fois son poids d'eau distillée ou d'eau de pluie, et de verser sur la dissolution du prussiate de chaux jusqu'à précipitation complète. On lave bien ensuite le prussiate de cuivre sur le filtre et à l'eau froide, puis on fait sécher sans employer la chaleur.

Les NOIRS sont en général ceux de tous les corps qui absorbent le plus de lumière; et qui, par conséquent, en réfléchissent le moins. Les couleurs produites avec ces corps absorbent aussi la lumière. Il en résulte, qu'entre toutes les couleurs, ce sont les couleurs noires qui offrent le moins, ou qui peuvent même ne pas offrir, de sensation de coloration.

Les *noirs*, dont on fait usage dans la peinture, sont presque tous le résultat de la combustion de matières animales ou végétales qu'on a brûlées en vaisseaux bien clos, c'est-à-dire avec la précaution de ne point les laisser se consumer à l'air quand elles ont été réduites en charbons; tels sont : le *noir d'ivoire*, le *noir d'os*, le *noir de charbon*, le *noir de pêches*, le *noir de vigne*, le *noir de fumée*,

le *noir d'Allemagne* et le *noir de composition*.

Le noir d'ivoire. — Ce noir se fait avec des morceaux d'ivoire, renfermés dans un creuset ou pot de terre luté avec de la terre à potier, qui se place dans leur four lorsqu'ils cuisent leur poterie, avec la précaution qu'il n'y ait aucun jour au creuset ou autres vases, autrement, il se consumeroit. Il fait un très-beau noir, plus velouté que le noir de pêche.

Le noir d'os provient d'os de moutons brûlés, et on le prépare comme le noir d'ivoire. Il donne un noir roussâtre, cependant fort doux à la vue. Comme les os, quoique brûlés sont encore fort durs, on les broie d'abord à l'eau, et quand l'eau est évaporée, on les fait sécher. Quand ils ont été broyés ainsi, on peut les garder tant qu'on veut pour les employer quand on en a besoin.

Le *noir de pêches* provenant de noyaux de pêches pilés et broyés, et traité comme celui d'ivoire, sert à faire des gris plus roussâtres. On peut s'en servir à l'eau.

Le noir de charbon. — Ce noir se fait avec des charbons nets et bien brûlés, qu'on pile dans un mortier et qu'on broie ensuite à l'eau sur un porphyre, jusqu'à qu'ils soient assez fins; alors on les met sécher par petits morceaux sur du papier lisse.

Le noir de vigne. — Ce noir s'obtient des sarmans brulés. C'est le plus beau de tous les noirs : plus on le broie, plus il donne d'éclat.

Le noir de fumée. — C'est un beau noir, qu'on peut recueillir de la mèche d'une lampe, d'une chandelle, d'une bougie, etc. ; on le prépare en grand depuis quelques années dans le département des Landes, en faisant brûler des matières résineuses, du brai sec, par exemple, dans une chambre de planches de sapin tapissée de grosses toiles. Le brai sec se place dans des pots en terre ou dans des marmites en fer. On y met le feu et l'on tient la chambre fermée tant que la combustion dure. Cette combustion donne lieu à une fumée épaisse, qui se tamise à travers la toile et dépose dessus le noir, que l'on enlève de temps en temps. Le noir de fumée, préparé par ce procédé, est le meilleur. Quand on veut l'employer, on le détrempe avec du vinaigre ou de la colle figée. Il rougit communément. Il n'est pas bon pour les couleurs. On s'en sert pour les fers, les balcons, les jeux de paume et pour faire les bandeaux noirs qui accompagnent les litres d'églises.

Le noir d'Allemagne. — Ce noir, qui nous vient en poudre de Francfort, de Mayence, de Strasbourg, se prépare avec de la lie de vin brûlée, lavée ensuite

dans de l'eau, puis broyée dans des moulins faits exprès. Il convient de le choisir léger, le moins sableux possible, luisant, doux, friable, plus lourd que notre noir de fumée. Il doit donner un noir de velours.

Le noir de composition. — Ce noir est le résidu des opérations du bleu de Prusse. Comme il tire un peu sur le bleu, on s'en sert avec le blanc pour faire les beaux gris argentins.

OBSERVATIONS SUR LES COULEURS DES ANCIENS.

Il ne paraîtra pas sans doute hors de propos de terminer l'énumération, que nous venons de donner des couleurs dont on fait actuellement usage dans la peinture, par dire quelque chose des couleurs que les peintres emploiaient dans les temps anciens. Nous allons, en conséquence, présenter ici les résultats de quelques recherches intéressantes faites à ce sujet par M. Chaptal, membre de l'académie des sciences de l'institut de France, et par sir Humphry Davy, membre de la société royale de Londres.

M. Chaptal fit part, en mars 1809, à l'académie des sciences, qu'il lui avait été remis, pour être soumis à son examen, sept échantillons de couleurs trouvées à Pompéia, dans la boutique d'un marchand de couleurs.

Dans le nombre de ces couleurs, M. Chaptal re-

connut que celle indiquée sous le numéro premier n'avait reçu aucune préparation de la main des hommes ; qu'elle consistait dans une argile verdâtre et savoneuse, telle que la nature nous la présente sur plusieurs points du globe ; cette couleur lui parut être analogue à celle qu'on connaît sous le nom de *terre de Vérone*.

Le numéro deux était une ocre d'un beau jaune, débarrassée par des lavages, ainsi que cela se pratique encore aujourd'hui, de tous les principes qui en altèrent la finesse ou la pureté. Comme cette substance passe au rouge par la calcination à un feu modéré, la couleur jaune qu'elle a conservée sans altération semble à M. Chaptal devoir fournir une nouvelle preuve que les cendres qui ont recouvert Pompéia avaient conservé une bien faible chaleur.

Le numéro trois fut reconnu être un brun-rouge de même nature que celui qui est aujourd'hui dans le commerce, et qui est employé pour les enduits rougeâtres et grossiers qu'on applique sur les futailles dans les ports de mer, et sur les portes, fenêtres et carreaux de quelques habitations. Cette couleur est produite par la calcination de l'ocre jaune dont on vient de parler.

Le numéro quatre fut trouvé être une pierre ponce très-légère et fort blanche ; le tissu en était fin et serré.

Les trois autres numéros offraient des couleurs composées, que M. Chaptal annonce avoir été obligé de soumettre à l'analyse pour en connaître les principes constituans.

La première de ces trois couleurs, le numéro cinq, était d'un beau bleu intense et nourri; elle était en petits morceaux de même forme. L'extérieur de chaque fragment était d'un bleu plus pâle que l'intérieur, dont la couleur présentait plus d'éclat et de vivacité que les plus belles *cendres bleues*.

Les acides muriatique, nitrique et sulfurique, font une légère effervescence avec cette couleur, qu'ils paraissent aviver, même par une ébullition prolongée : l'acide muriatique oxigéné n'a pas d'action sur elle.

Cette couleur n'a donc, suivant M. Chaptal, aucun rapport avec celle de l'outremer, que détruisent ces quatre acides, ainsi que l'ont observé MM. Clément et Desormes.

L'ammoniaque n'a pas d'action sur elle.

Exposée à la flamme du chalumeau, elle noircit et forme une fritte de couleur brune-rougeâtre, par l'action prolongée de la flamme.

Fondue au chalumeau avec le borax, elle donne un verre bleu-verdâtre.

Traitée avec la potasse sur un support de pla-

tine, elle produit une fritte verdâtre, qui passe au brun, et finit par prendre la couleur métallique du cuivre. Cette fritte se dissout en partie dans l'eau ; l'acide muriatique versé dans cette dissolution y forme un précipité abondant, floconeux, et la liqueur, décantée de dessus le premier précipité, en fournit encore un assez considérable avec l'oxalate d'ammoniaque.

L'acide nitrique dissout avec effervescence le résidu que l'alcali n'a pas pu dissoudre ; la dissolution se colore en vert ; l'ammoniaque y forme un précipité qu'elle redissout lorsqu'on l'y verse en excès, et alors la dissolution devient bleue.

Cette couleur, dit M. Chaptal, paraît donc être composée d'oxide de cuivre, de chaux et d'alumine ; elle se rapproche des cendres bleues par la nature de ses principes, mais elle en diffère par ses propriétés chimiques. Elle parait être le résultat, non d'une précipitation, mais l'effet d'un commencement de vitrification, ou plutôt une véritable *fritte*.

Il paroît, d'après cela, à M. Chaptal, que le procédé au moyen duquel les anciens obtenaient cette couleur, est perdu pour nous ; tout ce que nous pouvons savoir, en consultant les annales des arts, c'est que l'emploi de cette couleur remonte à des siècles bien antérieurs à celui qui a vu dispa-

raître Pompéia sous un déluge de cendres. M. Descotils, ajoute M. Chaptal, a observé une couleur d'un bleu vif, éclatant et vitreux sur les peintures hyéroglyphiques d'un monument d'Égypte, et il s'est assuré que cette couleur étoit due au cuivre.

En partant, dit M. Chaptal, de la nature des principes constituans de cette couleur, nous ne pouvons la comparer qu'à la *cendre bleue* des modernes ; en la considérant sous le rapport de son utilité dans les arts, nous pouvons lui opposer avec avantage l'*outre-mer* et l'*azur* ; surtout, depuis que M. Thénard a fait connoître une préparation de ce dernier, qui permet de l'employer à l'huile. Mais la *cendre bleue* n'a ni l'éclat, ni la solidité de la couleur des anciens ; et l'*azur* et l'*outre-mer* sont d'un prix très-supérieur à celui d'une composition dont les trois élémens sont de peu de valeur. M. Chaptal pense donc, qu'il serait bien intéressant de rechercher les procédés de fabrication de cette couleur bleue.

Le numéro six est un sable d'un bleu pâle, mêlé de quelques petits grains blanchâtres. L'analyse y a fait découvrir les mêmes principes que dans le numéro précédent ; on peut, dit M. Chaptal, le considérer comme une composition de même nature où

la chaux et l'alumine se trouvent dans de plus fortes proportions.

La couleur du numéro sept a une belle teinte rose; elle est douce au toucher, se réduit entre les doigts en poudre impalpable, et laisse sur la peau une couleur agréable, d'un rose incarnat.

Exposée à la chaleur, cette couleur noircit d'abord et finit par devenir blanche. Elle n'exhale aucune odeur sensible d'ammoniaque. L'acide muriatique la dissout avec une légère effervescence; l'ammoniaque produit dans la dissolution un précipité floconeux, que la potasse redissout en entier.

L'infusion de noix de galle et l'hydrosulfure d'ammoniaque n'y dénotent la présence d'aucun métal.

On peut donc, suivant M. Chaptal, regarder cette couleur rose comme une véritable laque, où le principe colorant est porté sur l'alumine. Ses propriétés, sa nuance et la nature de son principe colorant, lui donnent une analogie presque parfaite avec la laque de garance dont j'ai parlé dans mon Traité sur la teinture du coton. La conservation de cette laque, pendant dix-neuf siècles sans altération sensible, est un phénomène qui doit étonner les chimistes.

Telle est, dit M. Chaptal, la nature des sept

couleurs qui lui ont été remises ; elles lui semblent avoir été essentiellement destinées à la peinture. Il fait observer, cependant, que si l'on examine les vernis ou couvertes des poteries romaines dont on trouve des débris immenses dans tous les lieux où les armées de Rome se sont successivement établies, on pourra se convaincre aisément, que la plupart de ces terres ont pu être employées à former la couverte dont ces poteries sont revêtues.

———

Postérieurement à cette communication faite à l'Académie des Sciences par M. Chaptal, et qui fut insérée dans les Annales de Chimie, tome 70, sir Humphry Davy ayant eu l'occasion de faire, en 1815, un voyage en Italie, il chercha à s'y occuper de recherches et d'expériences qui pussent faire connaître la nature et la composition chimique des couleurs dont se servaient les anciens, l'identité des substances qu'ils employaient comme matières colorantes, ou pour chercher à les imiter. Les résultats de ses expériences et observations sur ce sujet ont été aussi publiés dans les Annales de Chimie, tome 96, et il nous paraît également important et à propos, de présenter ici un extrait de cet intéressant rapport.

Sir Humphry Davy annonce d'abord, que ses expériences ont été faites sur les couleurs trouvées dans les bains de Titus, dans les ruines appelées les bains de Livie, dans les restes des autres palais et bains de l'ancienne Rome, et dans les ruines de Pompeia. Il eut particulièrement à se louer de la complaisance de son ami, le célèbre Canova, chargé du soin des travaux relatifs aux anciens arts à Rome, qui lui procura la facilité de choisir lui-même les échantillons des différentes couleurs trouvées dans des vases découverts parmi des excavations dernièrement faites sous les ruines du palais de Titus, et de les comparer avec des couleurs fixées sur des murs ou détachées sur des fragmens de stuc.

M. Nelli, le propriétaire de la *Noce Aldobrandine*, lui permit de faire sur les couleurs de cette peinture célèbre toutes les expériences nécessaires pour en déterminer la nature. C'est avec ces secours et tant de moyens de facilité, dont il eut soin, cependant, de n'user qu'avec toutes les précautions et tous les ménagemens convenables pour que rien ne pût être gâté de ces précieux restes de l'antiquité, que sir Humphry Davy s'est trouvé en état de pouvoir donner quelques renseignemens, qu'il présume ne devoir pas être sans intérêt pour les savans et pour les ar-

tistes, et qui peuvent trouver quelques applications pratiques.

Des couleurs rouges employées par les anciens.

Parmi les substances trouvées dans un grand vase de terre rempli de couleurs mêlées avec de la glaise et de la chaux, vase qui fut trouvé environ deux ans auparavant dans une chambre découverte dans les bains de Titus, sir Davy trouva différentes espèces de rouge : l'une vive, approchant de la couleur orange, l'autre d'un rouge pâle, et une troisième, d'un rouge pourpre. En exposant le rouge vif à la flamme de l'alcool, il devint plus foncé; et en augmentant la chaleur par le chalumeau, il se fondit en une masse qui avait l'apparence de la litharge, et qu'on découvrit être cette substance, par l'action des acides sulfurique et muriatique. Cette couleur est donc du minium ou de l'oxide rouge de plomb.

En exposant le rouge pâle à la chaleur, il devint noir, mais en se refroidissant il reprit sa première couleur. Chauffé dans un tube de verre, il ne donna d'autre substance volatile que de l'eau. L'action de l'acide muriatique le rendit jaune; et l'acide, après avoir été chauffé sur lui, donna par l'ammoniaque, un précipité de couleur orange. Fondu avec de

l'hydrate de potasse, le tout devint jaune, et l'action de l'acide nitrique donna de la silice et de l'oxide orange de fer. Sir Davy regarde, d'après cela comme évident, que le rouge pâle est un oxide ferrugineux.

Le rouge pourpre, soumis aux mêmes expériences, présentait des phénomènes semblables, et se trouva être une ocre d'une couleur différente.

En examinant les peintures à la fresque des bains de Titus, sir Davy trouva qu'on avait fait usage de toutes ces couleurs, particulièrement des ocres, dans les ombres des figures, et du minium dans les ornemens des bordures.

Sir Davy trouva sur les murs un autre rouge d'une couleur différente de ceux qui étaient sur le vase; elle était plus brillante, et avait été employée dans différens appartemens. En grattant un peu de cette couleur de la muraille, et en la soumettant à des réactifs chimiques, il la reconnut être du vermillon ou du cinabre; en la chauffant avec de la limaille de fer, il obtint du mercure coulant.

Sir Davy trouva la même couleur sur quelques fragmens d'anciens stucs.

Dans la Noce Aldobrandine, les rouges sont tous des ocres. Ces rouges essayés par l'action des acides, des alcalis et du chlore, ne firent découvrir aucune

trace ni de minium, ni de vermillon dans cette peinture.

Le minium était, dit sir Davy, connu des Grecs et des Romains; suivant Pline, cette substance colorante fut accidentellement découverte par un incendie qui eut lieu au Pyrée, à Athènes. De la céruse, qui avait été exposée à ce feu, fut trouvée convertie en minium, et le procédé fut ensuite imité artificiellement.

Théophraste, Vitruve et Pline, décrivent plusieurs terres rouges dont on faisait usage dans la peinture. La terre de Sinope, celle d'Arménie, et l'ocre d'Afrique, produisaient une couleur rouge au moyen de la calcination.

Le cinabre, ou vermillon, était appelé *minium* par les Romains. Théophraste assure, dit sir Davy, qu'il fut découvert par l'Athénien Callias dans la trois cent quarante-neuvième année de Rome. On le préparait en lavant les mines d'argent.

Le vermillon fut toujours, suivant Pline, une couleur que les Romains estimaient beaucoup; et elle fut parmi eux d'un prix si élevé, que, pour empêcher que ce prix ne devînt excessif, il était fixé par le gouvernement.

Des jaunes anciens.

Sir Humphry Davy trouva, dans une des cham-

bres des bains de Titus, un large pot de terre, contenant une grande quantité de couleur jaune, laquelle, soumise à l'examen chimique, se trouva être un mélange d'ocre jaune avec de la craie ou du carbonate de chaux. Dans le même vase, se trouvèrent trois différens jaunes, dont deux étaient des ocres jaunes mêlées avec différentes quantités de craie, et le troisième une ocre jaune mêlée avec de l'oxide rouge de plomb, ou du minium.

Les anciens tiraient leur ocre jaune de différentes parties du monde; mais la plus estimée, suivant Pline, était l'ocre d'Athènes. Vitruve assure, que de son temps, la mine, qui produisait cette substance, n'était plus travaillée.

Les anciens avaient, dit sir Davy, deux autres couleurs qui étaient orange ou jaune; le *auri pigmentum* que l'on dit approcher de l'or pour la couleur, est évidemment un sulfure d'arsenic. En outre, le sandarach pâle, que Pline assure se trouver dans les mines d'or et d'argent, et qu'on imitait à Rome par une calcination partielle de la céruse, était probablement le massicot ou l'oxide rouge de plomb, mêlé avec le minium. Il paraît évident à sir Davy, d'après ce que dit Pline, que l'espèce d'orpiment le plus pâle ressemble au sandarach, et qu'il y avait une couleur, appelée par les Romains *sanda-*

rach, différente du minium pur ; et cette couleur doit avoir été d'un jaune vif, semblable à celui du bec du merle.

Sir Davy dit n'avoir pas vu, que l'on ait jamais fait usage de l'orpiment dans les anciennes peintures à la fresque; un jaune foncé qui approchait de l'orange et qui couvrait une pièce de stuc, se trouva être de l'oxide de plomb, et consistait en massicot mêlé de minium ; et sir Davy regarde comme probable, que les anciens se servaient de plusieurs couleurs tirées du plomb, telles que le massicot, la céruse et le minium.

Les jaunes de la Noce Aldobrandine sont tous des ocres, sir Davy examina les couleurs d'une fort jolie peinture placée sur une muraille d'une des maisons de Pompéia, et il trouva que c'étaient des ocres rouges et jaunes.

DES COULEURS BLEUES DES ANCIENS.

LES bleus employés par les anciens sont, dit sir Davy, pâles ou foncés, suivant qu'ils contiennent de grandes ou petites quantités de carbonate de chaux; mais quand ce carbonate de chaux est dissous par les acides, il offre le même corps de couleur, c'est-à-dire, une poudre bleue très-fine, semblable au plus beau bleu de smalt ou à de

l'outremer, cette poudre est rude au toucher, elle ne perd point sa couleur étant chauffée jusqu'au rouge ; à une chaleur blanche, elle subit une demi fusion, et ses particules s'agglutinent les unes avec les autres. Sir Davy reconnut, que cette couleur bleue n'était pas altérée par les acides ; cependant l'acide nitro-muriatique (eau régale) ayant été longtemps bouilli sur elle, cet acide acquit une couleur jaune et donna des preuves de la présence de l'oxide de cuivre. Une certaine quantité de cette couleur fut fondue, pendant une demi-heure avec deux fois son poids d'hydrate de potasse ; la masse qui était d'un bleu verdâtre, fut traitée par l'acide muriatique en suivant la méthode employée pour l'analyse des pierres siliceuses ; elle donna une quantité de silice égale à plus des 3/5 de son poids ; la matière colorante fut aisément dissoute dans une dissolution d'ammoniaque, à laquelle elle donna une couleur bleue brillante, d'où sir Davy conclut, que c'était de l'oxide de cuivre. Le résidu donna une quantité considérable d'alumine, et une petite quantité de chaux.

La petite quantité de chaux trouvée dans cette substance ne paraissait pas à sir Davy suffisante pour expliquer sa fusibilité, on pouvait donc s'attendre à trouver la présence d'un alcali fixe

dans cette couleur; il en fit fondre une petite partie avec trois fois son poids d'acide boracique; et traitant la masse avec de l'acide nitrique et du carbonate d'ammoniaque, puis après cela, distillant dessus de l'acide sulfurique, il se procura du sulfate de soude, ce qui lui prouva, dit-il, que c'était une fritte faite par le moyen de la soude et colorée par l'oxide de cuivre. Il y a tout lieu de croire, suivant sir Davy, que c'est là la couleur décrite par Théophraste, laquelle avait été découverte par un roi d'Egypte, et dont la manufacture était, dit-on, établie anciennement à Alexandrie.

Pline parle d'autres bleus, qu'il appelle des espèces de sable (*arenæ*), et qu'on tirait des mines d'Egypte, de Scythie et de Chypre; sir Davy regarde comme probable que ces bleus naturels étaient différentes préparations de lapis lazuli et des carbonates et arséniates bleus de cuivre.

Pline et Vitruve parlent du bleu indien; le premier dit qu'il était combustible, c'était donc évidemment une espèce d'indigo.

Sir Davy examina plusieurs bleus dans les fragmens de peinture à la fresque tirés des ruines du monument de Caïus Cestius, c'est un indigo bleu foncé, approchant par sa couleur de celle de l'indigo; il y trouva un peu de carbone de cuivre; mais la base

de la poudre verte dont se servaient les orfèvres, laquelle contenait, comme un de ses ingrédiens, du carbonate de cuivre.

Parmi les substances trouvées dans les bains de Titus, il y avait quelques masses d'un vert de couleur d'herbe. Sir Davy crut d'abord que c'étaient des échantillons de chrysocolle native, mais il reconnut ensuite que c'était du carbonate de cuivre; il s'y trouvait des noyaux ronds d'oxide rouge de cuivre; ensorte que probablement ces substances avaient été des clous de cuivre, ou de petites pièces de ce métal, dont on se servait dans la construction des bâtimens, et qui avaient été convertis par l'action de l'air, pendant plusieurs siècles, en oxide et en carbonate.

Les anciens, d'après ce que dit Théophraste, connaissaient très-bien le vert-de-gris. Vitruve en parle comme d'une couleur; et, probablement, plusieurs des anciens verts, qui sont maintenant des carbonates de cuivre, furent originairement employés dans l'état d'acétite.

Les anciens avaient des verres d'un vert foncé très-beau; sir Davy a trouvé qu'ils étaient colorés par l'oxide de cuivre; mais il ne paraît pas qu'ils se servissent de ces verres comme de couleurs, après les avoir pulvérisés.

Les verts de la Nore Aldobrandine sont tous de cuivre, ainsi que sir Davy a reconnu que l'action de l'acide muriatique sur eux le démontre.

De la couleur pourpre des anciens.

L'*ostrum* des Romains, la pourpre des Grecs, était, dit sir Davy, regardée comme leur plus belle couleur ; on la retirait d'un coquillage. Vitruve assure que la couleur différait suivant le pays d'où ce coquillage était apporté ; que sa couleur était plus foncée, et approchait davantage du violet dans les pays du Nord, tandis qu'elle était plus rouge dans les contrées méridionales. Il ajoute, qu'on préparait la couleur en battant le coquillage avec des instrumens de fer, puisqu'on séparait la liqueur pourpre du reste de l'animal et qu'on la mêlait avec un peu de miel.

Nota. Nous interrompons un moment ici le récit de sir Humphry Davy, pour rapporter ce que dit à ce sujet le docteur Edward Bancroft, dans ses recherches expérimentales sur la physique des couleurs permanentes. « Le pourpre, si célèbre chez les anciens, paraît avoir été trouvé à Tyr, environ douze siècles avant l'ère chrétienne. On tirait cette teinture d'un coquillage univalve (*murex*) dont il y avait deux espèces et qu'on trouvait sur les bords

de la Méditerranée. On faisait des incisions à la gorge de l'animal, ou bien on le broyait tout entier, et on le tenait ensuite en digestion dans de l'eau et du sel pendant plusieurs jours, en renfermant le mélange dans des vases de plomb. Dans les derniers temps de l'empire romain, l'usage de cette précieuse teinture fut restreint à un petit nombre d'individus, sous les peines les plus sévères. En 1683, un homme, qui gagnait sa vie en Irlande à marquer du linge avec une belle couleur cramoisie qu'il tenait d'un coquillage marin, trouva, après quelques recherches, sur les côtes de Sommersetshire et de Galles, des quantités de buccins, qui donnaient une liqueur visqueuse blanchâtre, lorsqu'on ouvrait une petite veine près de la tête de l'animal ; des marques faites avec cette liqueur prenaient, au contact de l'air, une couleur d'un vert tendre, qui passait ensuite par degrés, lorsqu'on l'exposait au soleil, à un pourpre très-beau et durable. En 1799, M. de Jussieu trouva, sur les côtes occidentales de France, une espèce de petit buccin semblable au limaçon des jardins ; et, l'année suivante, M. de Réaumur observa, sur les côtes du Poitou, ce même coquillage en grande abondance : le même naturaliste trouva, en 1736, sur les côtes méridionales, la *purpura*, seule espèce de murex qu'on

connaisse maintenant. Tous ces coquillages fournissent un liquide, qui possède, dans un degré plus ou moins éminent, les propriétés dont il vient d'être parlé.

« On peut donc conclure de ces découvertes, dit le docteur Brancroft, que nous avons tout le secret du pourpre de Tyr. »

La pourpre la plus belle avait, suivant Pline, une couleur qui approchait de celle du rose foncé; et il assure, que dans la peinture, c'était par son moyen qu'on donnait le dernier lustre au sandyx, composition faite en calcinant ensemble de l'ocre et du sandarach; et qui, par conséquent, devait avoir beaucoup de ressemblance avec notre cramoisi.

Dans les bains de Titus, sir Davy trouva un vase de terre brisé, contenant une couleur rose pâle; ce vase, après avoir été exposé à l'air, a perdu sa couleur et a pris celle de la crème; mais l'intérieur a un lustre qui approche de celui du carmin.

Sir Davy annonce avoir fait plusieurs expériences sur cette couleur. Elle est détruite et devient rouge brune par l'action des acides concentrés et des alcalis; mais les acides étendus d'eau dissolvent une quantité considérable de carbonate de chaux, avec

lequel le corps de la couleur est mêlé, et ils laissent une substance d'un rose brillant. Cette substance étant chauffée commence par se noircir; et traitée avec une forte flamme, elle devient blanche; au moyen des alcalis, on découvre qu'elle est composée de silice, d'alumine et de chaux : elle ne paraît pas contenir aucune substance métallique, excepté un peu d'oxide de fer.

Sir Davy essaya de découvrir si cette matière colorante était combustible : il la chauffa graduellement dans un tube de verre rempli d'oxigène : elle ne s'enflamma pas, mais devint rouge plutôt qu'elle ne l'aurait fait si elle avait été simplement une matière terreuse; en exposant le gaz contenu dans le tube sur de l'eau de chaux, il y eut précipitation de carbonate de chaux. Sir Davy ayant alors mêlé un peu de cette couleur avec du suroximuriate de potasse et chauffé le tout dans une petite cornue; au moment de la fusion, il y eut une légère scintillation; on découvrit un peu d'humidité, et le gaz émis, reçu dans de l'eau de chaux, produisit une précipitation évidente.

Il paraît, d'après ces expériences, que cette substance colorante était un composé d'une origine végétale ou animale; sir Davy en jeta un peu sur un fer chaud, il eut à peine de la fumée; mai

une odeur qui avait quelque ressemblance avec celle de l'acide prussique ; elle était d'ailleurs extrêmement faible.

Quand l'hydrate de potasse était fondu en contact avec cette couleur, les vapeurs qui s'élevaient n'avaient pas d'odeur ammoniacale ; elles donnaient à la vérité une légère fumée avec le papier imprégné d'acide muriatique ; mais ceci est bien loin, dit sir Davy, d'être une preuve évidente de la présence d'une matière animale. Il compara cette couleur avec la laque végétale faite avec la garance, et la laque animale faite avec la cochenille étendue d'eau au même degré, autant qu'il pouvait en juger, et fixée sur de l'argile. La laque de garance, après avoir été dissoute dans de l'acide muriatique concentré, recouvra sa couleur au moyen des alcalis ; mais la même chose n'eut pas lieu avec l'ancienne laque ; la laque de garance donna une teinte plus forte avec l'acide muriatique, et produisit une couleur brune-fauve, quand la dissolution dans l'acide muriatique faible fut mêlée avec du muriate de fer, tandis que l'ancienne laque ne changea point de couleur. La laque ancienne, ainsi que celle de la cochenille, devenait plus foncée par le moyen des alcalis faibles, et plus brillante par le moyen des acides faibles ; mais il y avait cette diffé-

rence, que la première était plus aisément détruite par les acides forts; elle ressemble aux laques animales et végétales, en ce qu'elle est immédiatement détruite au moyen d'une dissolution de chlore.

La laque faite avec la cochenille, produisit une fumée beaucoup plus dense, quand on fit agir sur elle de la potasse fondue; et elle donna une odeur d'ammoniaque très-prononcée. Les deux laques modernes, quand on les brûla dans l'oxigène, ne donnèrent pas des signes d'inflammation plus distincts que l'ancienne. Sir Davy s'assura de la perte de poids que la laque ancienne éprouvait par la combustion, il trouva qu'elle était seulement de 1/30, et cette perte venait en grande partie de l'expulsion de l'eau contenue dans l'argile qui formait la base de la laque. Cette circonstance engagea sir Davy à renoncer à l'idée d'essayer de déterminer sa nature par les produits de sa décomposition; la petite quantité de matière répandue sur une surface aussi grande, ne pouvait donner que des résultats équivoques.

L'inaltérabilité de cette laque, soit qu'elle soit végétale ou animale, paraît être à sir Davy une circonstance curieuse; mais la partie extérieure, qui avait été exposée à l'air, avait souffert. Sir Davy regarde comme probable, que cette inaltérabilité

dépend des pouvoirs attractifs d'une aussi grande masse d'alumine.

D'après toutes les circonstances observées relativement à cette couleur, il paraît impossible à sir Davy de se former une opinion sur la nature végétale ou animale de son origine. Si son origine est animale, c'est probablement, dit sir Davy, la pourpre de Tyr ou la pourpre marine ; peut-être, ajoute-t-il, pourrait-on résoudre cette question, en faisant des expériences comparatives sur la pourpre obtenue du coquillage même.

Sir Davy annonce n'avoir point vu de couleur de cette ancienne laque, dans aucune des anciennes peintures à la fresque. Les rouges pourpres des bains de Titus sont des mélanges d'ocres rouges et de bleus de cuivre.

Des noirs et des bruns des anciens.

Sir Davy trouva en plusieurs endroits des fragmens de stuc peints en noir. Après avoir gratté quelques-unes de ces couleurs et les avoir soumises à des expériences, il s'assura, que les acides et les alcalis n'avaient aucune action sur elles. Elles faisaient déflagration avec le nitre et avaient toutes les propriétés d'une matière carbonacée pure.

Dans le vase rempli de couleurs mélangées,

sir Davy ne trouva point de noir, mais bien différentes espèces de brun ; une de ces couleurs avait celle du tabac, une autre était d'un rouge-brun foncé, et la troisième d'un brun-olive foncé. Les deux premières se trouvèrent être des ocres, que sir Davy considéra comme ayant probablement été calcinées en partie ; la troisième, contenait de l'oxide de manganèse aussi bien que de l'oxide de fer et donnait du chlore quand on l'exposait à l'action de l'acide muriatique.

Tous les anciens auteurs, observe sir Davy, décrivent les noirs artificiels, grecs ou romains, comme des substances carbonacées et faites, soit avec de la poudre de charbon, par le moyen de la décomposition des résines dans le genre du noir de fumée, soit préparées avec des lies de vin ou avec de la suie ordinaire. Pline assure, dit sir Davy, qu'on trouve aussi un noir fossile naturel, ainsi qu'un autre noir, qu'on prépare avec une terre de la couleur du soufre, il est probable, selon sir Davy, que ces deux substances sont des mines de fer et de manganèse.

Il est évident, continue sir Davy, que les anciens connaissaient les mines de manganèse, d'après l'usage qu'ils en faisaient dans la peinture du verre. Il examina deux échantillons d'un verre pourpre

romain ; tous deux étaient peints avec de l'oxide de manganèse. Pline parle de différentes ocres brunes, et surtout d'une de ces ocres qu'il nomme *cicerculum* venant d'Afrique, qui contient probablement du manganèse ; et Théophraste fait mention d'un fossile qui s'enflammait lorsqu'on versait de l'huile dessus, propriété qui n'appartient, suivant sir Davy, à aucune autre substance fossile maintenant connue, si ce n'est à une mine de manganèse qui se trouve en Angleterre dans le comté de Derby.

Les bruns, dans les peintures des bains de Livie et dans la Noce Aldobrandine, sont considérés par sir Davy, comme étant tous formés par le mélange d'une ocre avec des noirs. Ceux de la Noce Aldobrandine cèdent de l'oxide de fer à l'acide muriatique ; mais les teintes foncées ne sont pas attaquées par cet acide, ni par des dissolutions alcalines.

Des blancs des anciens.

Sir Davy trouva que ces blancs sont solubles avec effervescence dans les acides, et qu'ils ont les caractères du carbonate de chaux.

Le blanc principal, dans le vase rempli de couleurs mélangées, a paru être à sir Davy de la craie très-fine. Il y a un autre blanc, ayant une couleur

de craie ; c'est, suivant lui, une argile alumineuse aussi très-fine.

Les blancs que sir Davy examina, soit dans les bains de Titus, soit dans les autres ruines, sont tous de la même espèce ; il ne trouva pas de céruse parmi les couleurs anciennes, quoique Théophraste, Vitruve et Pline nous la présentent comme étant une couleur commune, et comme résultant, ainsi que la décrit Vitruve, de l'action du vinaigre sur le plomb.

Il résulte de cet exposé de faits par sir Humphry Davy, que les peintres des temps anciens avaient l'avantage de l'emploi de deux couleurs de plus, l'azur *vestorien* ou égyptien, et la pourpre de Tyr.

L'azur égyptien, dont la bonté est prouvée par une expérience de dix-sept cents ans, peut être imité aisément et à bon marché ; sir Davy a trouvé que quinze parties en poids de carbonate de soude, vingt parties de cailloux siliceux pulvérisés, et trois parties de limaille de cuivre, fortement chauffées ensemble pendant deux heures, donnent une substance exactement de la même couleur et presque aussi fusible ; pulvérisée, elle produit un beau bleu de ciel foncé.

L'azur, les ocres rouges et jaunes, et les noirs, sont des couleurs qui, suivant sir Davy, ne paraissent pas avoir changé du tout dans les peintures à

la fresque. Le vermillon est plus foncé que le cinabre de Hollande, et le plomb rouge est inférieur pour le lustre à celui qui se vend dans les boutiques. Les verts sont, en général, ternes.

Le principe de la composition de la fritte alexandrienne, continue sir Davy, est parfait; savoir, celui d'incorporer la couleur dans une composition qui ressemble à de la pierre, de manière à prévenir le dégagement d'aucun fluide élastique, ou l'action décomposante des élémens : c'est une espèce de lapis lazuli, artificielle, dont la substance colorante est naturellement inhérente à une pierre siliceuse fort dure.

Il est probable, suivant sir Davy, que l'on peut faire d'autres frittes colorées, et il vaudrait la peine d'essayer, si le beau pourpre, obtenu par l'oxide d'or, ne pourrait pas être rendu utile pour la peinture, en l'incorporant dans un verre, qui en serait fortement imprégné.

Quand on ne peut employer des frittes, dit sir Davy, l'expérience de dix-sept siècles nous démontre que les meilleures couleurs sont des combinaisons métalliques, insolubles dans l'eau et saturées d'oxigène, ou de quelques matières acides. Dans les ocres rouges, l'oxide de fer est entièrement saturé d'oxigène, et, dans les jaunes, il est combiné avec l'oxi-

gène et avec l'acide carbonique. Ces couleurs n'ont point changé. Les carbonates de cuivre, qui contiennent un oxide et un acide, ont très-peu changé.

Le massicot et l'orpiment étaient probablement les moins permanentes parmi les anciennes couleurs minérales.

Le jaune, que l'on emploie maintenant, et dont nous sommes redevables aux dernières découvertes en chimie, est plus durable qu'aucun des jaunes du même éclat. Le chromate de plomb, composé insoluble d'un acide métallique et d'un oxide, est un jaune beaucoup plus brun qu'aucun de ceux que possédaient les anciens ; et il y a tout lieu de croire qu'il est entièrement inaltérable.

Le vert de scheele (l'arsenite de cuivre) et la combinaison muriatique insoluble de cuivre, sont probablement, suivant sir Davy, plus inaltérables que les anciens verts ; le sulfate de baryte offre un blanc supérieur à aucun de ceux que possédaient les Grecs et les Romains.

Sir Davy annonce avoir essayé l'effet de la lumière et de l'air sur quelques-unes des couleurs formées par l'iode ; ses combinaisons avec le mercure, donnent un beau rouge ; mais il le croit moins beau que le vermillon, et il paraît changer davantage par l'action de la lumière. Ses composés

avec le plomb donnent un beau jaune, peu inférieur à celui du chromate de plomb ; et sir Davy dit qu'il possède des échantillons de cette couleur, qui ont été exposés pendant plusieurs mois à la lumière et à l'air, sans souffrir d'altération.

Dans plusieurs des figures et des ornemens des chambres extérieures des bains de Titus, où il ne reste que quelques taches d'ocre, il paraît probable à sir Davy, que l'on avait employé des couleurs végétales ou animales, telles que l'indigo, ou différentes argiles teintes.

Après cette digression sur les couleurs employées par les anciens, nous allons revenir à celles dont on fait actuellement usage dans la peinture. Nous avons déjà présenté l'énumération de ces couleurs, et traité de chacune d'elles en indiquant les principales matières qui entrent dans leur composition, les substances qui les produisent, et par quels moyens on peut les obtenir ; il nous paraît convenable, avant tout, de faire connaître comment on peut les préparer pour les rendre plus propres à s'en servir avec avantage.

DE LA PRÉPARATION DES COULEURS POUR LEUR EMPLOI.

Les substances au moyen desquelles on se procure

les couleurs étant en général, ainsi qu'on a pu le voir, ou des terres, ou des oxides métalliques, ou des compositions solides, il est évident, qu'on ne pourrait pas les étendre, ni les appliquer sur d'autres sujets pour les y fixer, si ces substances n'étaient pas d'abord broyées et pulvérisées ; on y parvient, et on les réduit même en poudre presque impalpable, au moyen d'un instrument nommé *porphyre*, qui se compose d'une table de granit, de porphyre, ou de toute autre pierre très-dure, et d'une *molette* de la même nature que la table. Plus la table et la *molette* sont dures et polies, et meilleur est le porphyre. La molette doit avoir la forme de cône à base plate ; la base est ce qui écrase les matières à broyer, et le reste du cône sert à l'ouvrier pour l'empoigner. Lorsqu'on veut broyer et porphyriser des couleurs, ou une substance quelconque, on la place sur la table de porphyre, et on la triture avec la molette. Comme, par le mouvement circulaire qu'on imprime à celle-ci dans la trituration, on finit par étendre les substances sur presque toute la surface de la table, et les faire adhérer tant à cette surface qu'à celle de la molette, il faut les détacher de temps en temps, et les rassembler au centre de la table avec un couteau long et flexible, de fer, de corne ou d'ivoire ; mais on sentira aisément que si

l'on se bornait à porphyriser à sec sous la molette, les substances colorées s'échapperaient en poussière. Il a donc fallu avoir recours à l'emploi de liquides qui pussent retenir les particules légères divisées par le broyement et la pulvérisation, les *détremper*, ou les imprégner de façon qu'elles devinssent faciles à étendre sous le pinceau. Ces liquides se trouvant ainsi teints de la couleur des substances qu'ils ont imprégnées, et s'appliquant ainsi sur le sujet, le pénètrent, incorporent, fixent et y maintiennent la couleur.

L'eau, la colle, le lait, le serum du sang, les huiles, l'essence de térébenthine et quelques vernis sont les liquides qu'on emploie pour broyer et détremper les couleurs.

L'*eau* sert dans la peinture à broyer les substances colorées. Elle en sépare, en les lavant, les parties grossières qui brunissent les couleurs, et elle les conserve. Ce premier liquide de la détrempe dispose et clarifie les substances qui, devant être broyées à l'huile, deviennent beaucoup plus belles si l'on a eu la précaution de les broyer d'abord à l'eau. Cette eau doit être pure, nette, légère, douce, de rivière préférablement aux eaux de puits ou de source qui sont presque toujours dures ou crues, et chargées de sélénite (sulfate de chaux) qui, en

se décomposant ou se précipitant, poussent au blanc.

On donne en général le nom de *colle* à une matière tenace, produisant un liquide visqueux au moyen duquel on unit ensemble deux ou plusieurs substances de manière à ne pouvoir ensuite les séparer que très-difficilement. Les peintres et les doreurs en font usage pour appliquer et fixer une couleur de façon qu'elle ne puisse s'effacer en la frottant; et alors, ils la composent ou plus forte ou plus faible suivant le sujet. Ils la font chauffer ou tiédir seulement et jamais bouillir; car s'ils l'employaient bouillante, elle ternirait l'éclat et la vivacité de leurs couleurs. Quelquefois ils s'en servent, comme corps intermédiaire, pour empêcher qu'une substance liquide ne pénètre dans une substance solide, comme lorsqu'on veut étendre du vernis sur un papier; ils l'encollent auparavant. Alors ils font choix d'une colle claire, légère, limpide, et ils l'emploient froide.

On se sert dans la peinture et dans la dorure de différentes espèces de colle, savoir : De colle de gants, de colle de parchemin, de colle de brochette, de colle de Flandre, etc.

La colle de gants se fait avec des enlevures et retailles des peaux blanches de mouton qui ont

servi à faire des gants. Après les avoir fait macérer pendant trois ou quatre heures dans de l'eau bouillante, on fait passer la liqueur à travers un tamis ou un linge clair, et on la reçoit dans un vase propre. Lorsque cette liqueur est refroidie, elle a la consistance d'une forte gelée de confitures. On en fait le plus ordinairement usage pour les détrempes de couleurs qu'on n'a pas l'intention de vernir.

La *colle de parchemin* consiste dans des rognures de parchemin neuf, sur lequel il n'a pas été écrit, et qu'on a fait bouillir pendant quatre ou cinq heures dans l'eau; la dissolution de ces rognures s'opère plus lentement. On se sert de cette colle pour les détrempes qu'on a l'intention de vernir, et pour les ouvrages à dorer. Cette colle peut se conserver plus long-temps sans se corrompre que la colle de gants. Pour la faire, on met une livre de parchemin dans six pintes d'eau bouillante; et après avoir ainsi maintenu également l'ébullition pendant quatre heures, de manière que le tout se trouve réduit à environ moitié, on fait passer la liqueur à travers un linge. Lorsque cette liqueur est refroidie, elle doit avoir une consistance de gelée forte. La colle de parchemin, faite dans les dosages que nous venons d'indiquer, est considérée comme ayant assez de force pour pouvoir être réduite à sa

force moyenne en y ajoutant une pinte d'eau. Par une addition de quatre pintes de ce liquide, on la rend faible, et il faut en ajouter davantage encore si l'on désire que cette colle soit très-légère.

La *colle de brochette* se fait avec de gros parchemins que les tanneurs tirent des peaux préparées et écariées, elle est moins chère que celle de parchemin, et ne sert que pour les gros ouvrages.

Ces colles, préparées avec du parchemin, sont en général très-susceptibles de tourner, surtout par la chaleur, et dans les temps d'orage; il faut les mettre dans des vases de terre vernissée et garder ces vases dans un lieu frais où le soleil ne donne pas et où il ne puisse se répandre aucune mauvaise exhalaison. La colle de parchemin, dont nous avons donné ci-dessus la composition, se conserve assez bien dans l'hiver et dans les saisons tempérées; dans les temps chauds, il faudrait pour que cette colle acquît une consistance convenable de gelée, y employer beaucoup plus de parchemin que la quantité que nous avons indiquée; il convient donc ainsi de la doser suivant les saisons, en ayant soin cependant d'éviter qu'elle ne soit trop forte, parce qu'elle ferait écailler la peinture. Lorsque, dans l'été, la colle de parchemin se corrompt, elle se résout en

une eau gluante qui entre promptement en putréfaction.

La colle de Flandre. — Cette colle, plus généralement connue sous le nom de colle forte, se prépare avec des rognures de peaux de moutons, d'agneaux et autres peaux d'animaux, avec les sabots et les oreilles de bœufs, de chevaux, de veaux, etc. Ces substances étant bien nettoyées et séparées de leur graisse et de leurs poils, on les fait bouillir dans une grande quantité d'eau pendant très-long-temps, en ayant soin d'enlever les écumes à mesure qu'elles se forment, et dont on favorise quelquefois la formation par l'addition d'un peu d'alun ou de chaux réduite en poudre fine. Lorsqu'on a continué pendant quelque temps d'écumer, on fait passer le tout à travers des mannes d'osier, et on laisse reposer la liqueur. On la décante avec précaution, lorsqu'elle est claire, pour la remettre dans la chaudière, où on la fait bouillir de nouveau, en ayant soin de l'écumer jusqu'à ce qu'elle soit réduite en consistance convenable. On la verse alors dans de grands châssis en charpente formant des espèces de moules découverts, où elle se solidifie par le refroidissement. On coupe avec une bêche cette gelée en gâteaux, qui sont divisés de nouveau en tranches minces avec un fil d'archal ; ces tran-

ches sont ensuite placées sur une espèce de filet de réseau dans un endroit chaud et aéré, et on les y laisse dessécher à l'air. La meilleure colle forte est extrêmement dure et cassante, d'un brun foncé et d'un degré égal de transparence sans aucune tache noire. Si nous présentons ici, avec plus de détail, la préparation de la colle de Flandre, ou colle forte, c'est, qu'indépendamment de la peinture et de la dorure, cette colle est d'un usage très-fréquent dans un grand nombre d'autres arts.

On se sert, surtout, de colle de Flandre dans la peinture d'impression, en la mêlant avec les couleurs destinées aux carreaux d'appartemens, pour y fixer la couleur. On peut la jeter dans l'eau bouillante, ou bien la laisser tremper un jour dans l'eau et la faire fondre ensuite dans l'eau bouillante : dans l'un et l'autre cas, on la passe pour s'en servir.

On désigne, en Angleterre, par le nom de *size*, une autre espèce de colle, qui diffère de la colle forte, en ce qu'elle est sans couleur et d'une transparence plus parfaite. On la prépare de la même manière, mais encore avec plus de soin. Les substances dont on l'obtient sont les peaux d'anguilles, le vélin, le parchemin, certaines espèces de cuir blanc, les peaux de chevaux, de chats, de lapins, etc. Elle est ordinairement inférieure en force à la colle forte.

Les papetiers s'en servent en Angleterre pour fortifier leurs papiers, ainsi que les fabricans de toile, les doreurs, les peintres, etc.

Le *lait* est en général le liquide opaque, blanc, sécrété par les glandes mammaires des femelles des animaux connus sous le nom de *mammifères*, mais de tous les animaux, le lait de la vache est celui qu'on connaît le mieux et dont on fait le plus fréquemment usage.

Le sérum du sang. — On a donné ce nom à la partie du sang liquide qui s'en sépare par le repos. Nous parlerons ultérieurement de l'usage auquel on peut employer ces deux fluides.

L'huile. — On désigne, sous le nom générique d'huile, tout liquide onctueux, qui, lorsqu'on en laisse tomber une goutte sur le papier, le pénètre, lui donne une apparence demi-transparente, ou y produit ce qu'on appelle une tache graisseuse. Ces corps sont en très-grand nombre et d'un usage extrêmement étendu dans les arts. C'est principalement dans ceux du peintre, du doreur et du vernisseur, dont nous traitons ici, qu'on ne peut se passer de leur secours. Celle dont on fait le plus d'emploi dans ces trois arts, est incontestablement *l'huile de lin*. Cette huile, d'un blanc verdâtre, d'une odeur particulière, contenue dans

les semences du *linum usitatissimum*, est préférée pour son emploi dans la peinture, à raison de la propriété qu'elle a d'être disposée à se sécher plus promptement, et parce qu'elle est moins chère. On extrait l'huile de lin des semences de la plante qui les fournit, en les torréfiant pour détruire le mucilage qui les recouvre, puis en les broyant, les chauffant avec un peu d'eau, et les exprimant.

Il faut choisir cette huile claire, fine, ambrée et amère au goût; car plus elle a d'amertune, et plus elle est siccative et moins sujette à se gercer.

On emploie l'huile de lin dans la peinture, et aussi dans la composition des vernis gras; avant de s'en servir, il est nécessaire d'augmenter sa qualité siccative. A cet effet, on la fait bouillir en la remuant, avec sept ou huit parties de son poids de litharge; on l'écume avec soin, et quand elle acquiert une couleur rougeâtre; on laisse éteindre le feu; elle se clarifie par le repos.

La meilleure huile de lin qui se trouve dans le commerce est celle de Hollande.

A défaut d'huile de lin c'est l'huile de noix qu'on recherche. Cette huile, d'un blanc verdâtre, très-douce, inodore, d'une saveur particulière, se retire, par expression, du fruit du noyer. Le célèbre

peintre, Léonard de Vinci, a laissé dans un manuscrit, dont l'Institut est en possession, une méthode pour extraire l'huile de noix et la rendre propre à la peinture.

Cette méthode consiste à choisir les plus belles noix, à les ôter de leur coque et à les faire ensuite tremper dans un vase de verre avec de l'eau claire, jusqu'à ce que l'écorce soit séparée. On remet alors le noyau dans de l'eau claire, qu'on change dès qu'elle devient trouble, six, huit fois. Après quelque temps, les noix, en les remuant, se délayent d'elles-mêmes dans l'eau ; elles y forment une dissolution comme du lait. En exposant cette dissolution au grand air dans des assiettes, l'huile viendra nager à la surface. On retire alors cette huile bien propre, au moyen de mèches de coton, dont un bout trempe dans l'huile, tandis que l'autre sort du vase et va descendre dans le col d'une fiole de verre ; l'huile se filtrera très-claire dans la fiole.

L'huile de noix a plus de blancheur que l'huile de lin, mais elle est moins siccative. On l'adopte pour broyer et détremper les couleurs claires, telles que le blanc et le gris, que l'huile de lin ternirait un peu.

Ce n'est que lorsqu'on manque d'huiles de lin et

de noix qu'on peut avoir recours à l'huile d'*œillet*. Cette huile s'obtient, par expression, des graines du pavot (*papaver somniferum*). Elle est d'un blanc jaunâtre, peu visqueuse, inodore, liquide, même à zéro, et douée d'une légère saveur d'amande. Elle est susceptible de devenir siccative; et rendue ainsi par la litharge plus qu'elle ne l'est ordinairement, on l'emploie dans la peinture pour broyer et détremper le blanc de plomb, lorsqu'on veut avoir de beaux blancs.

On peut rendre l'huile de lin aussi blanche que l'huile d'œillet, en la mettant dans une cuvette de plomb, qu'on laisse pendant un été exposée au soleil; on y jette du blanc de céruse et du talc calciné; ce mélange attire les parties grasses au fond et éclaircit l'huile.

En Hollande, on prend un pot bien vernissé; on y met un tiers de sable fin et un tiers d'eau, avec l'huile de lin qu'on veut blanchir. Après avoir recouvert le vase d'une calotte de verre, on l'expose au soleil; on remue au moins une fois par jour; et, lorsque l'huile est devenue très-blanche, on laisse reposer pendant deux jours, après quoi, on soutire.

On a prétendu qu'il était indifférent de faire emploi dans la peinture d'huile d'olive, ou de navet,

ou d'aspic ; mais quoique l'huile de navet passe pour être plus siccative que toute autre huile, on doit cependant s'attendre, en les employant, celle d'olive surtout, à voir les peintures, les dorures et les vernis se ternir.

L'essence, ou *l'huile*, ou *l'esprit de térébenthine*.

La térébenthine est une résine liquide, de consistance mielleuse, qui découle naturellement, ou par incision, de plusieurs arbres de la familles des térébinthacées. On en distingue plusieurs espèces, qui ne diffèrent entre elles que par leur degré de pureté. En soumettant la térébenthine commune à la distillation, on en dégage une huile plus ou moins volatile, suivant le degré de chaleur qu'on emploie. Lorsque l'opération se fait au bain-marie, on obtient une huile blanche, limpide, odorante, qu'on appelle *essence de térébenthine* ; lorsque la distillation se fait à feu nu, l'huile qu'on en retire est plus pesante et légèrement colorée ; on l'appelle *huile essentielle de térébenthine*.

Le résidu de la distillation forme la *térébenthine cuite du commerce*.

De deux cent cinquante livres de térébenthine commune ou brute, on retire environ trente livres

d'essence ; et par conséquent deux cent vingt livres de térébenthine cuite.

L'huile essentielle ou volatile de térébenthine est d'un grand usage dans les arts : on s'en sert, surtout, pour dissoudre les résines et former des vernis qu'on appelle *vernis à l'essence*.

La térébenthine entre aussi dans la composition des vernis ; et comme cette substance et les différens produits qu'on en obtient se rapportent plus particulièrement à l'art du vernisseur, nous nous étendrons davantage sur son emploi en traitant de cet art. Nous nous bornerons à indiquer seulement ici comment on peut s'assurer si l'essence qu'on désire employer est bonne : après avoir broyé du blanc de céruse à l'huile, on le détrempe dans l'essence ; et, si au bout d'une demi-heure cette essence surnage, elle est bonne ; si, au contraire, elle ne l'est pas, elle s'incorpore avec le blanc qui devient épais, ce qui prouve qu'elle n'est pas assez rectifiée. Il faut choisir l'essence de térébenthine claire comme de l'eau de roche, d'une odeur fort pénétrante, désagréable ; elle sert à détremper les couleurs broyées à l'huile, lorsqu'on doit vernir par-dessus ; elle étend mieux les couleurs, et les prépare à recevoir le vernis. On met ordinairement par-dessus un *vernis sans odeur* qui non seule-

ment emporte celle de l'essence de térébenthine, mais même celle que pourrait donner l'huile elle-même.

Quant aux *vernis* qui servent à broyer et à détremper les couleurs, on en décrira la composition ainsi que les procédés dans l'art ci-après du vernisseur.

De la manière dont on peut arranger et combiner entre elles les couleurs pour leur faire produire un ton donné.

Après avoir fait connaître les différentes couleurs, les matières qui en forment la composition, et l'état dans lequel on peut les employer, nous allons exposer comment on peut obtenir les nuances de chacune de ces couleurs et les faire varier à l'infini pour saisir un ton donné par leur combinaison entre elles.

Plusieurs physiciens ont regardé, a dit Berthollet, toutes les couleurs comme une combinaison du bleu, du jaune et du rouge, parce que, par le moyen de ces trois couleurs, on peut former toutes celles de la peinture. Cette opinion supposerait qu'il n'y a que trois espèces de parties colorantes qui se combinent de différentes manières; or, cette supposition ne s'accorde point, suivant lui, avec les propriétés connues des substances colorantes.

La nature a nuancé les matières colorées; si l'art

crée des nuances, ce n'est qu'en mélangeant ces matières, car ce ton naturel ne peut être dégradé que par la mixtion ou l'addition d'une matière étrangère. Ainsi, sous ce point de vue, la nuance deviendra une couleur secondaire, puisqu'elle n'a pu se produire que par le mélange. Mais cette variété de nuances, cette dégradation imperceptible de tons que produisent le mélange et la combinaison des couleurs, qui appartiennent si essentiellement dans la peinture au génie et au goût de l'artiste, ne sont point à rechercher dans la peinture d'impression. Son grand objet est de plaire par une uniformité soutenue, de réussir à compenser les teintes de manière à ce qu'elles ne soient ni trop dures ni trop faibles ; de ne point choquer la vue, mais de la soutenir sans l'embarrasser. Enfin, dans la peinture d'impression, il faut éviter d'offrir des couleurs trop tranchantes, d'en substituer d'ondoyantes ; mais, en général, on doit s'attacher à composer et combiner entre elles les teintes de manière à ce qu'elles puissent flatter le plus agréablement la vue. Nous allons indiquer comment on peut y parvenir, en ne parlant que des principales teintes seulement.

Blanc.

Les substances qui donnent le blanc, sont, ainsi

qu'il a déjà été dit, le *blanc de céruse*, le *blanc de plomb*, le *blanc* dit d'Espagne ou de Bougival, ou blanc de craie.

Pour obtenir un blanc en *détrempe*, lorsqu'on ne se propose pas de vernir, il suffit de broyer à l'eau du blanc de Meudon, et de le détremper à la colle de parchemin.

Si l'on a l'intention de vernir, c'est du blanc de céruse qu'il convient de broyer à l'eau, pour ensuite le détremper aussi à la colle de parchemin. On prépare de la même manière du blanc, en faisant emploi de blanc de plomb.

Si l'on peint à l'*huile*, avec l'intention de vernir, il convient de broyer la céruse ou le blanc de plomb avec de l'huile de noix ou d'œillet, et de détremper avec de l'essence de térébenthine.

Si l'on ne doit pas vernir, il faut détremper les huiles de noix et d'œillet avec de l'huile coupée d'essence.

Il est bon de faire observer que la couleur du blanc paraissant quelquefois trop fade à la vue, qu'étant sujette à jaunir avec le temps, et que l'huile la rendant toujours un peu rousse, il convient d'y mettre, pour lui conserver sa blancheur, une légère pointe de bleu, ou du noir de charbon, que l'on broye séparément, soit à l'eau, soit

à l'huile, en mélangeant ensuite ces couleurs ajoutées, avec le blanc.

Le blanc, nuancé de noir ou de bleu, produit le gris, dont les nuances principales sont le gris argentin, le gris de perle, le gris de lin et le gris.

On forme le *gris argentin* en prenant du beau blanc, et le mélangeant avec du bleu d'indigo, ou du noir de composition, ou du noir de vigne, en très-petite quantité.

Le *gris de lin* se produit au moyen de la céruse, de la laque, du bleu de Prusse, qu'on broye séparément, et qui, étant ensuite mélangés ensemble dans la quantité nécessaire, donnent cette nuance de gris.

Le *gris de perle* se fait à peu près comme le gris argentin ; on peut seulement, au lieu du bleu d'indigo, employer le bleu de Prusse.

Le *gris ordinaire* se compose avec du blanc et du charbon.

On fait également emploi de tous ces gris à l'huile et à la détrempe.

Rouge.

Cette couleur s'emploie ordinairement sans mélange dans la peinture d'impression ; on n'y fait usage du rouge que pour les carreaux d'apparte-

mens, les roues d'équipages et les charriots. Pour les carreaux d'appartemens, on se sert du gros rouge, et de rouge de Prusse ; pour les roues d'équipages, on emploie le vermillon et le rouge de Berry. C'est le rouge qui sert aux gros ouvrages de peinture dans cette couleur.

Avec de la laque carminée, du carmin, et très-peu de blanc de céruse, on produit le cramoisi.

En mettant un peu de carmin avec une pointe de vermillon et du blanc de plomb, on forme la *couleur de rose*.

De la laque de carmin et un peu de bleu font le *lilas*. Ces couleurs sont plus belles lorsqu'on les emploie à l'huile d'œillet, et détrempées à l'essence.

Jaune.

Avec de l'ocre de Berry pure, on produit un jaune foncé, et le jaune est plus tendre lorsqu'on emploie cette ocre mélangée avec du blanc de céruse, qui lui ajoute du corps.

On peut employer l'un et l'autre en détrempe ; ayant été broyés à l'huile, ils peuvent être détrempés à l'huile, ou à l'essence, ou à l'huile coupée d'essence.

On forme le chamois avec du blanc de céruse,

beaucoup de jaune de Naples, avec un peu de vermillon et un peu de jaune de Berry. On employe ces substances de toutes manières.

On forme la couleur *jonquille* avec de la céruse et du stil de grain de Troyes etc. Un mélange de plus ou moins de rouge et d'orpin jaune donnera le *jaune citron* ou *aurore*; l'une et l'autre de ces nuances ne se font guère qu'à huile, et deviennent très-belles lorsqu'elles sont employées au vernis. On peut, au lieu d'orpin, faire usage de blanc de céruse auquel on ajoutera du beau stil de grain de Troyes, ou du jaune de Naples, qui est le plus solide, et on en fera emploi comme on voudra.

Quand on ne veut pas dorer un sujet, on le met *en couleur d'or*, ce qui se fait avec le plus ou le moins de blanc de céruse, le plus ou le moins de jaune de Naples et d'ocre de Berry; il peut être convenable d'y joindre un peu d'orpin rouge, pour soutenir le ton de l'or. On emploie toutes ces matières à l'huile ou à la détrempe.

Vert.

On forme le *vert d'eau en détrempe* en mêlant avec du blanc de céruse broyé à l'eau du vert de montagne également broyé à l'eau; on met dans ce mélange plus ou moins de vert de montagne, sui-

vant qu'on désire que le vert d'eau qu'il s'agit de produire soit plus ou moins foncé ; on détrempe l'une et l'autre de ces couleurs à la colle de parchemin.

On forme aussi un *vert d'eau* plus vif et plus durable avec de la céruse, de la cendre bleue, et du stil de grain de Troyes.

Pour l'emploi du *vert d'eau au vernis*, il convient de broyer séparément à l'essence du vert-de-gris distillé et du blanc de céruse, d'incorporer le vert-de-gris dans la quantité de blanc de céruse qu'on reconnaît nécessaire pour donner la teinte, et de détremper le tout avec un vernis à l'essence. Ce vert d'eau ne jaunit jamais ; mais on peut encore donner plus de solidité à la couleur employée en détrempant le vert-de-gris dont on se sert, l'essence et la céruse, aussi broyée à l'essence, avec un beau vernis de copal, en remuant bien.

Pour faire le *vert de treillage*, on fait un mélange d'une livre de vert-de-gris simple et de deux livres de céruse ; on broye l'une et l'autre de ces couleurs séparément à l'huile de noix, et on détrempe également à l'huile de noix.

M. Watin fait observer, relativement au vert de treillage, que, lorsqu'on le compose pour être employé à Paris, il faut, au lieu de deux livres de

céruse, à mettre dans le mélange de cette substance avec une livre de vert-de-gris, porter la proportion de la céruse à trois livres. Cette augmentation est, suivant lui, prouvée nécessaire par l'expérience; et il croit en trouver la raison dans ce que l'air de Paris est surchargé d'exhalaisons animales, qui ont sur ces couleurs de l'action, dont les effets lui paraîtraient être, d'occasioner une décomposition superficielle du vert-de-gris, et de noircir la céruse.

Le *vert de composition* pour les appartemens, se forme au moyen d'un mélange d'une livre de blanc de céruse, deux onces de stil de grain de Troyes, et une demi-once de bleu de Prusse. On y met plus ou moins de stil de grain de Troyes, si l'on cherche à produire un ton à obtenir, ou si l'on veut raccorder une couleur. Ce vert doit-il être employé en détrempe, il faut le broyer à l'eau, et le détremper à la colle de parchemin; si on le broie à l'huile, il devra être détrempé à l'essence.

Le *vert pour les roues d'équipage* se compose avec de la céruse et du vert-de-gris distillé, broyé séparément avec moitié huile et moitié essence, et détrempé avec du vernis de Hollande.

Le *vert de mer* est produit avec du blanc de céruse, du bleu de Prusse, du stil de grain de

Troyes; le *vert pomme*, avec du bleu, du vert-de-gris cristallisé et plus de jaune; le *vert de Saxe*, avec du blanc, du vert cristallisé, du jaune et plus de bleu.

Bleu.

C'est en combinant diversement entre elles et en quantités variées les couleurs de bleu de Prusse et de blanc de céruse, qu'on peut produire les différens bleus, comme le *bleu tendre*, le *bleu céleste*, le *bleu de roi*, et le *bleu turc*. Avec plus de blanc, on fait le bleu clair; il en faut peu pour le forcer. On peut se borner à broyer l'une et l'autre des couleurs, bleu de Prusse et céruse à l'eau, et l'employer à la colle; mais la couleur sera plus belle, si, ayant broyé à l'huile d'œillet, on détrempe à l'essence.

On forme le *violet* avec de la laque, du bleu de Prusse, un peu de carmin, et très-peu de blanc de plomb, le tout broyé à la colle ou à l'huile, à volonté.

Brun.

Comme il est très-rare qu'on ait occasion de faire usage dans la peinture d'impression, d'une couleur brune décidée, nous nous bornerons à ne parler ici que des couleurs de bois et des couleurs sombres.

On forme la couleur de *bois de chêne* avec les trois quarts de blanc de céruse, et l'autre quart d'ocre de rue, de terre d'ombre et de jaune de Berry. On obtient, par l'emploi de plus ou moins de ces dernières substances, la teinte convenable. On en fait également usage à l'huile et à la détrempe.

La couleur de *bois de noyer* est produite avec le blanc de céruse, l'ocre de rue et la terre d'ombre, le rouge et jaune du Berry. On peut employer ces couleurs à la colle ou à l'huile, à volonté.

On fait le *brun marron foncé* avec le rouge d'Angleterre, l'ocre de rue et le noir d'ivoire ; pour rendre le brun marron plus clair, on y mettra moins de noir et plus de rouge. On peut employer indifféremment ces couleurs en détrempe ou à l'huile.

L'olive en détrempe se compose avec du jaune de Berry, de l'indigo et du blanc de Meudon ; mais lorsqu'il s'agit de vernir sur cette couleur, il convient de substituer la céruse au blanc de Meudon.

L'olive à l'huile se forme en broyant à l'huile du jaune de Berry, qui fait la base de cette couleur, un peu de vert-de-gris et du noir, et on les détrempe à l'huile coupée d'essence ; avec plus ou

moins de ces deux dernières couleurs on produit le ton de l'olive.

Des ustensiles et objets les plus nécessaires au peintre d'impression.

Les outils dont on fait principalement et le plus habituellement usage dans la peinture d'impression, sont ceux ci-après, savoir : les *brosses* et *pinceaux* de grosseurs diverses.

On donne le nom de *brosses* à des espèces de pinceaux formés de soie de sanglier seule, ou de soie de sanglier mêlée de soie de cochon, attachés au bout d'un bâton plus ou moins gros, suivant l'usage auquel on les destine. Ces soies doivent être placées droites, en forme à peu près cylindrique, égales à leur extrémité, et ébarbées finement, de manière à présenter une surface de forme plate.

Une demi-heure avant de se servir des brosses, on les trempe dans l'eau, ce qui produit le double effet d'enfler la ficelle qui réunit les soies, et le bois du manche auquel elles sont adaptées, ce qui maintient le resserrement des soies de la brosse et l'empêche de se démancher.

On fait sortir l'eau de la brosse ; et alors elle peut servir à toutes sortes d'usages, soit pour la détrempe, soit pour l'huile.

On peut mouiller de même les brosses en détrempe, dont on ne s'est pas servi depuis longtemps, mais il ne conviendrait pas de le faire pour les brosses qui ont été employées à l'huile.

Les *pinceaux* sont le plus ordinairement faits avec du poil de blaireau et de petit gris. On les renferme dans des tuyaux de plume de toutes grosseurs, depuis celle de la plume de cygne, jusqu'à celle de la plume d'alouette. Il y en a d'une finesse extraordinaire. Les pinceaux doivent ne point se ployer, et former une pointe ferme lorsqu'on les mouille ; il ne faut pas négliger de les nettoyer toutes les fois qu'on cesse de s'en servir.

On appelle *pincelier* un petit vase de cuivre ou de fer-blanc, plat par-dessous, arrondi par les deux bouts, et séparé en deux par une petite plaque posée au milieu ; on met, dans l'un des côtés de cette cloison, de l'huile ou de l'essence pour nettoyer les pinceaux en les trempant dedans ; on les presse entre le doigt et le bord du vase ou de la plaque, afin que l'huile tombe, avec les couleurs qu'elle détache du pinceau, dans l'autre partie du vase où il n'y a point d'huile nette. On verra par la suite quel parti on peut tirer de ces couleurs après qu'on les a laissées exposées pendant un an au soleil.

La palette. — C'est une planche mince de bois très-serré d'une forme ovale ou carrée, un peu plus mince aux extrémités qu'au centre ; l'endroit le plus épais n'a tout au plus que deux lignes. On y pratique, vers le bord, un trou ovale, assez grand pour pouvoir y passer tout le pouce de la main gauche et même un peu plus. Ce trou est taillé de biais dans l'épaisseur du bois, et comme en chanfrein, de sorte, que la partie de dessous la palette, qui est vers le dedans de la main, est un peu tranchante ; à l'opposite, c'est celle de dessus. Le bois de la palette est le plus ordinairement de poirier ou de pommier, plus rarement de noyer. On enduit le dessus de la palette, quand elle est neuve, d'huile de noix siccative à plusieurs reprises, à mesure que l'huile sèche, et jusqu'à ce que l'huile ne s'imbibe plus dans le bois. Quand l'huile est bien séchée, on polit la palette, en la ratissant avec le tranchant d'un couteau, et on la frotte avec un linge trempé dans de l'huile de noix ordinaire.

La palette sert pour mettre les couleurs broyées à l'huile ; on les y arrange au bord d'en haut le plus éloigné du corps quand on tient la palette en partie appuyée sur le bras. On place les couleurs les unes à côté des autres, par petits tas, de manière que ces couleurs ne puissent pas se toucher, les

plus claires ou blanches vers le pouce. Le milieu et le bas servent à faire les teintes et le mélange des couleurs, avec le couteau, qui doit être, pour cet effet, d'une lame extrêmement mince.

On nettoie la palette en ôtant, avec le bout du couteau, les couleurs qui peuvent encore servir ; on la frotte avec un morceau de linge ; on y verse ensuite un peu d'huile nette pour la frotter encore, et la nettoyer parfaitement avec un linge propre. S'il arrivait qu'on laissât sécher les couleurs sur la palette, il faudrait la ratisser promptement avec le tranchant du couteau, en prenant garde d'en hacher le bois, et la frotter ensuite avec un peu d'huile.

Dans la peinture en détrempe, on peut se servir d'une palette de fer-blanc afin de la mettre au besoin sur le feu, lorsque la colle se fige sur la palette en travaillant.

Le *couteau* est une lame plate, flexible, également mince de chaque côté, arrondie par l'une de ses extrémités, et emmanchée par l'autre avec un manche de bois roux et léger.

On se sert de *règles* pour travailler en architecture ; elles doivent être de bois de poirier, abattues en chanfrein, comme des règles à dessiner ; il faut aussi un *plomb*, au bout duquel on attache une

ficelle de fouet très-fine ; il sert à prendre l'aplomb. On doit avoir, de plus, une *équerre* et un *compas*, pour la décoration pour et distribuer les panneaux d'appartemens.

Tous les vases dont on se sert pour mettre les couleurs doivent être vernissés ; en prenant cette précaution, elles s'y dessèchent moins.

Nous avons déjà fait connaître, en parlant de la préparation des couleurs pour leur emploi, comment on en pouvait opérer le broiement et la pulvérisation, au moyen du porphyre et des molettes ; nous dirons de plus ici combien il est important pour les artistes, et surtout pour les marchands de couleurs, de les savoir bien broyer, détremper et mélanger, parce que c'est de ces premières opérations que dépend principalement la beauté des ouvrages. Plus les matières sont bien broyées, moins il en faut pour exécuter ce qu'on entreprend de peindre ; car les molécules des couleurs sont d'une grande ténuité, et avec ces couleurs on peut couvrir plus d'étendue, considération, à laquelle il n'est pas indifférent d'avoir égard dans les grandes entreprises.

1°. Quand les matières ont été broyées ainsi à l'eau, il faut les détremper à la colle de parchemin.

2°. S'il s'agit de les détremper dans un vernis à l'esprit-de-vin, il suffit, après les avoir broyées, d'en détremper ce qu'on veut employer sur-le-champ ; car, les couleurs ainsi préparées, sèchent très-promptement.

3°. Les couleurs broyées à l'huile s'emploient quelquefois à l'huile pure, plus souvent à l'huile coupée d'essence, et très-souvent avec l'essence de térébenthine pure ; l'essence les rend coulantes et faciles à étendre. Les couleurs ainsi préparées sont les plus solides ; mais elles exigent plus de temps pour sécher.

4°. On broie les couleurs à l'essence de térébenthine et on les détrempe au vernis ; comme elles exigent un très-prompt emploi, il n'en faut préparer que très-peu à la fois et pour l'ouvrage du moment. Les couleurs ainsi broyées à l'essence et détrempées au vernis, ont plus de brillant, sèchent plus vite que celles préparées à l'huile ; mais il est plus difficile d'opérer avec elles, étant sujettes à s'épaissir, surtout, quand on en détrempe trop à la fois.

Lorsque la couleur, qu'on broie à la molette, en l'humectant d'eau peu à peu à mesure qu'on la broie, l'est au point où on la désire obtenir par ce moyen, on la partage en petits tas sur une feuille de papier blanc et net, à l'aide d'un entonnoir

qu'on secoue légèrement, et on les laisse sécher dans un endroit propre, où il ne s'introduise pas de poussière. C'est ce qu'on appelle alors *couleur broyée à l'eau*, qu'on peut employer en la détrempant, soit à la gomme, soit à la colle, soit à l'huile ; et les petits tas formés avec la couleur broyée avant de la détremper s'appellent trochisques ; on peut, sous cette forme, conserver aisément les couleurs.

La table ou porphyre et la molette devant toujours être propres, il faut, si l'on a broyé à l'eau, les laver avec de l'eau ; si l'on ne peut enlever convenablement la couleur, on les écurera avec un peu de sablon et de l'eau qu'on broie avec la molette. On doit avoir surtout recours à ce moyen, lorsqu'après avoir broyé une couleur, il s'agit d'en broyer une d'une teinte différente. Si c'est à l'huile que la couleur a été broyée, on nettoye la table et la molette avec de la même huile pure, sans couleur, comme si on broyait ; lorsqu'on a ainsi bien détaché la couleur restée, on enlève l'huile et l'on se sert de mie de pain médiocrement tendre pour emporter la couleur qui reste ; ce qu'on répète plusieurs fois avec de nouvelle mie de pain, en appuyant assez fort avec la molette, jusqu'à ce que le pain se soit formé en petits rouleaux, et n'ait plus de teinte de couleur. Si par hasard, ou

par quelque autre cause, on laissait sécher la couleur sur la table avant qu'on l'eût broyée, il conviendrait de l'écurer à plusieurs reprises avec du grès, du sablon ou de l'eau seconde, jusqu'à ce que la pierre soit nette, ce qu'on reconnaît en la lavant avec de l'eau.

Ceux qui broient ordinairement du blanc de plomb, se servent d'une table ou pierre particulière qu'ils n'emploient que pour cet usage, parce que cette couleur se ternit aisément pour peu qu'il s'y en mêle d'autres. Enfin, pour *broyer* et *détremper* convenablement les couleurs, il faut opérer avec soin, en se dirigeant ainsi qu'il suit :

1°. Broyez également et modérément vos substances. 2°. Broyez-les séparément. 3°. Ne les mélangez, pour donner la teinte, que lorsqu'elles ont été bien préparées. 4°. N'en détrempez que ce que vous êtes dans le cas d'employer, afin d'éviter qu'elles n'épaississent. Pour broyer, ne mettez que ce qu'il faut de liquide pour soumettre les substances solides à la molette. Plus ces substances sont broyées, mieux les couleurs se mêlent; elles donnent alors une peinture plus douce, plus unie et plus gracieuse; la fonte en est plus belle et moins sensible, aussi faut-il apporter beaucoup de soin à bien broyer fortement ces substances et à les détremper suffisam-

ment pour qu'elles ne soient ni trop légères, ni trop épaisses.

Pour détremper il faut, après avoir mis les couleurs broyées dans un pot, verser peu à peu le liquide qui doit servir à les détremper, et l'introduire en remuant bien jusqu'à ce que la couleur soit délayée au point que l'on désire, en ayant soin, cependant, de ne verser de liquide qu'autant qu'il en faut pour étendre les couleurs sous le pinceau ou la brosse.

Le mode de ne broyer et de ne détremper les couleurs qu'autant qu'on en a besoin est essentiel à suivre, et il ne faut pas négliger de s'y conformer, parce que, tel soin qu'on emploie pour les conserver, elles se graissent et perdent toujours de leur qualité; cependant, si l'on en avait préparé une plus grande quantité, il convient, quand ce sont des terres broyées à l'huile, d'y mettre un peu d'huile par-dessus; et pour qu'elles ne se graissent pas quand elles sont broyées à l'eau, il faut les noyer d'un peu d'eau qui les surnage.

De l'application des couleurs, et de la manière dont on doit généralement procéder dans la peinture d'impression.

On conçoit aisément que la manière d'étendre

les couleurs, soit qu'elles aient été préparées à l'eau, à l'huile ou à l'essence, au lait, etc., est toujours la même ; mais il est des préparations et des précautions particulières qui se rapportent, soit au sujet qui doit recevoir la couleur, soit à l'emploi même de la couleur. Nous allons donc traiter successivement de l'emploi des couleurs en détrempe, à l'huile et au vernis : c'est ordinairement le sujet qui détermine lequel de ces trois modes de préparation de la couleur il peut convenir d'adopter ; mais, avant tout, il convient de tracer ici les règles qu'il faut généralement s'astreindre à suivre dans la peinture d'impression ; les règles ou préceptes généraux consistent savoir :

1°. A ne préparer que la quantité de couleurs nécessaires pour l'ouvrage qu'on a l'intention d'entreprendre, parce qu'indépendamment de ce que ces couleurs ne se conservent jamais bien, elles sont toujours plus vives et plus belles étant fraîchement mélangées.

2°. A tenir sa brosse devant soi, et qu'il n'y ait que sa surface qui soit couchée sur le sujet ; en la tenant penchée en tous sens, on court risque de peindre inégalement.

3°. A coucher hardiment et à grands coups ; et néanmoins, étendre uniment et également les cou-

leurs, en prenant garde d'engorger les moulures et les sculptures. Si cet accident a lieu, on a une petite brosse dont on se sert pour retirer les couleurs.

4°. A remuer très-souvent les couleurs dans le pot, afin qu'elles conservent toujours la même teinte, et qu'elles ne fassent pas de dépôt au fond du pot.

5°. A n'empâter jamais la brosse, c'est-à-dire à ne pas la surcharger de couleur.

6°. A n'appliquer jamais une seconde couche que la précédente ne soit parfaitement sèche ; ce dont il est facile de s'assurer, lorsqu'en y portant légèrement le dos de la main, il n'adhère en aucune façon.

7°. A faire toujours, afin de rendre la dessiccation plus prompte et plus uniforme, les couches de couleurs les plus minces possibles.

8°. A avoir soin, avant de peindre, d'*abreuver* le sujet, c'est-à-dire d'étendre une couche d'encollage ou de blanc à l'huile sur le sujet qu'il s'agit de peindre, afin d'en remplir et boucher les pores, de manière que le sujet devienne uni ; sans cette précaution, il faudrait répéter très-souvent les couches de couleurs et de vernis, et on les ménage en employant ce moyen.

9°. A donner des *fonds blancs* à tous les sujets

qu'on veut peindre ou dorer. Ces fonds conservent ainsi les couleurs fraîches et vives ; les couleurs qu'on applique empêchent que l'air n'altère la blancheur, et cette blancheur répare les dommages que l'air fait éprouver aux couleurs.

De l'emploi des couleurs préparées en détrempe.

La peinture en *détrempe* est celle dont les couleurs broyées à l'eau sont ensuite détrempées à la colle. Ce fut certainement la manière la plus ancienne de peindre ; car il y a tout lieu de croire que ceux qui découvrirent les premiers les matières pouvant fournir les couleurs, les détrempèrent d'abord avec de l'eau ; et que, pour donner de la consistance à cette eau colorée, ils imaginèrent de la préparer avec de la gomme ou de la colle. Cette sorte de peinture, lorsqu'elle est bien faite, est susceptible de se conserver long-temps : c'est celle dont on fait le plus fréquemment usage. Elle s'emploie sur les plâtres, les bois, les papiers ; elle sert à décorer les appartemens. Tout ce qui n'est pas sujet à être exposé aux injures de l'air, est, pour l'ordinaire, peint en détrempe ; on peint aussi de même tout ce qui ne devant avoir qu'un éclat momentané, n'est pas dans le cas d'être conservé, comme décorations de fêtes publiques ou de théâtres.

On distingue trois sortes de détrempe, savoir : la détrempe commune, la détrempe vernie, qu'on appelle *chipolin*, et la détrempe au bleu de roi. Mais avant d'expliquer en quoi consistent ces trois modes de détrempe et d'exposer en détail ce qui est relatif à chacun de ces différens ouvrages, nous pensons qu'il convient d'établir ici d'abord les préceptes qui s'appliquent particulièrement à la détrempe.

Règles à suivre dans la peinture d'impression en détrempe.

1°. Il faut avoir attention qu'il n'y ait aucune graisse sur le sujet qu'on veut peindre : s'il s'y en trouve, il faut le gratter, ou lessiver avec de l'eau seconde, ou bien frotter la partie grasse avec de l'ail et de l'absinthe.

2°. La couleur détrempée doit filer au bout de la brosse lorsqu'on la retire du pot : si elle s'y tient attachée, c'est une preuve qu'il n'y a pas assez de colle.

3°. Il convient que toutes les couches, surtout les premières, soient données très-chaudes, ayant toutefois soin d'éviter qu'elles soient bouillantes. C'est au moyen d'une bonne chaleur que la couleur pénètre mieux. Si cette chaleur est trop forte,

elle fait bouillonner l'ouvrage et gâte le sujet ; et si ce sujet est du bois, elle l'expose à éclater ; la dernière couche que l'on étend avant d'appliquer le vernis est la seule qu'on doive appliquer à froid.

4°. Lorsqu'il s'agit de beaux ouvrages, et dans lesquels on veut rendre les couleurs plus belles et plus solides, on prépare les sujets à peindre au moyen d'encollemens et des blancs d'apprêts, dont il sera parlé ci-après, qui servent de fond pour recevoir la couleur. On rend ainsi la surface bien égale et bien unie.

5°. Cette impression doit se faire en blanc, quelle que puisse être la couleur à y appliquer, parce que les fonds blancs sont plus avantageux pour faire ressortir les couleurs, qui empruntent toujours un peu du fond.

6°. S'ils se rencontre des nœuds aux bois, ce qui a souvent lieu, surtout dans les boiseries de sapin, il faudra frotter ces nœuds avec une tête d'ail : la colle prendra mieux.

Observations sur la détermination des quantités d'emploi de couleurs dans la peinture d'impression.

Pour mieux faire connaître comment on peut se

guider pour cet emploi, nous établirons ici une ou plusieurs toises carrées, c'est-à-dire, pour chaque toise, six pieds de haut sur six pieds de large, comme point fixe de toute superficie à peindre, à répartir comme on le juge à propos dans ces dimensions; et l'on déterminera ensuite la quantité de matières et de liquides qui peuvent être nécessaires pour couvrir cette superficie. Cette quantité, comme on peut bien le juger, augmentera ou diminuera, en raison de ce que cette superficie à couvrir sera plus ou moins étendue, d'après la même base. Cependant, on ne peut guère, relativement à ces quantités ainsi déterminées, que présenter des à-peu-près, car il y a des substances qui boivent plus ou moins de liquide : les mêmes terres en abreuvent plus ou moins, selon leurs divers degrés de sécheresse. Il est, en outre, des parties, telles que plâtres, bois de sapin, qui sont susceptibles d'en pomper davantage. Le mode d'emploi de la couleur fait aussi beaucoup relativement à sa quantité; avec de l'habitude, on apprend à la mieux ménager. Enfin, on doit toujours s'attendre à ce que les premières couches consommeront plus de matière que les secondes et subséquentes; qu'un sujet préparé en exigera moins qu'un autre qui ne l'est pas; on sentira aisément

ces différences dans les quantités de consommation, en considérant, qu'il faut d'abord que les pinceaux, les brosses, les toiles, les plâtres, qui doivent recevoir les couleurs, soient abreuvés ; et que les premières couches étant destinées à remplir cet objet, les quantités de matières qu'elles exigeront seront nécessairement plus grandes que pour les autres couches.

Que les couleurs qu'on a à appliquer doivent l'être sur du bois, de la toile, du plâtre, les doses seront toujours les mêmes pour la toise carrée de superficie, il n'y aura jamais que la première couche qui soit dans le cas d'éprouver une différence sensible, par la raison que nous venons d'en donner, qu'elle est ordinairement destinée à abreuver les sujets ; mais, après cette première couche, tous les sujets, d'abord abreuvés convenablement, étant devenus par cela même égaux entre eux, ne devront plus subir cette augmentation de quantité ; de sorte, qu'une muraille qui, par exemple, aura reçu une couche de couleur bien donnée, n'exigera pas plus de couleur à la seconde et à la troisième couche qu'un lambris ayant aussi reçu une première couche.

Il est bon de faire observer ici que, par toise carrée de superficie, on n'entend parler que de

surface unie et égale; car si les bois sont ornés de moulures et de sculptures, l'évaluation d'emploi ne peut plus être la même; elle se règle alors au toisé d'entrepreneur ou d'expert.

On estime généralement, qu'il faut à peu près une livre de couleur, pour peindre en détrempe une toise carrée de superficie, lorsque, surtout, on lui a donné un encollage. On compose cette livre de couleur, en ajoutant environ trois quarts, ou de dix à douze onces de couleurs broyées à l'eau, à six ou quatre onces de colle pour la détremper.

De la détrempe commune.

Cette détrempe est celle dont on fait usage pour ceux des ouvrages qui n'exigent ni beaucoup de soin ni de préparation, tels que plafonds, planchers, escaliers. On la fait ordinairement par infusion des terres dans l'eau, et en les détrempant ensuite avec de la colle.

Grosse détrempe en blanc.

Après avoir écrasé du blanc d'Espagne dans l'eau, et l'y avoir laissé infuser pendant deux heures, faites pareillement infuser du noir de charbon dans l'eau, mêlez ensuite le noir avec le blanc; et, à mesure seulement, suivant la teinte qu'on désire avoir. Cette

teinte obtenue, détrempez-la dans la colle, d'une force suffisamment épaisse et chaude ; on applique alors le tout sur le sujet, auquel on en peut donner plusieurs couches.

Cette détrempe peut se composer, savoir : Avec blanc d'Espagne ou de Meudon, deux pains (c'est-à-dire à peu près deux livres), une demi-pinte d'eau pour les faire infuser, plus ou moins de charbon, qu'on a fait infuser aussi à part, et près d'une pinte de colle pour détremper le tout.

Lorsqu'il s'agit d'employer cette détrempe sur de vieux murs, il convient 1º de les gratter ; 2º de passer dessus deux ou trois couches d'eau de chaux ; jusqu'à ce que le viel enduit soit couvert; 3º d'épousseter la chaux avec un ballai de crin ; 4º d'y appliquer ensuite les couches de détrempe ainsi qu'il a été dit. Si cette application doit avoir lieu sur des plâtres neufs, il conviendra de mettre plus de colle dans le blanc, pour en abreuver la muraille.

Toute couleur quelconque peut être employée en détrempe commune ; quand la teinte de la couleur est faite et qu'elle a été infusée à l'eau, on la détrempe de même à la colle.

Murailles en blanc des carmes.

C'est par cette dénomination de blanc, qu'on

distingue une manière de blanchir les murailles intérieures et de les rendre belles et propres.

Après avoir choisi une suffisante quantité de la plus belle eau de chaux qu'on puisse se procurer, et l'avoir passée par un linge fin, on la verse dans un baquet ou cuvier de bois, garni d'un robinet, à la hauteur qu'y occupe la chaux ; et après avoir rempli le cuvier d'eau claire de fontaine, on bat avec de gros bâtons ce mélange qu'on laisse reposer pendant vingt-quatre heures ; en ouvrant alors le robinet, on laisse couler l'eau qui a dû surnager la chaux de deux doigts. Cette première eau étant écoulée, on en remet de nouvelle, et ainsi de la même manière pendant plusieurs jours. Plus la chaux aura été lavée, et plus elle aura acquis de blancheur. Pour s'en servir, on trouvera, en la laissant découler par le robinet, qu'elle est à l'état de pâte. Après en avoir mis une certaine quantité dans un pot de terre, on y mélangera un peu de bleu de Prusse ou d'indigo, pour soutenir le ton du blanc, et de la térébenthine pour lui donner du brillant. A cet état de mélange, on la détrempe dans de la colle de gants, à laquelle on ajoute un peu d'alun, puis, avec une grosse brosse, on en applique cinq à six couches sur la muraille. Il faut avoir soin d'étendre ces couches minces, et

de n'en pas appliquer de nouvelles que la dernière ne soit sèche. En frottant ensuite fortement la muraille avec une brosse de soie de sanglier, on lui donne le luisant qui en fait le prix, et qu'on prend quelquefois pour du marbre ou du stuc. On ne peut faire emploi de cette détrempe que sur des plâtres neufs; si on le désirait sur des plâtres vieux, il faudrait les gratter jusqu'au vif, et de manière à les rendre presque neufs.

Murs intérieurs contre cœur de cheminées.

Lorsqu'il s'agit de peindre en détrempe commune des murs d'escaliers ou parties de murs, après avoir fait infuser à l'eau le blanc ou telle autre terre colorée choisie, on détrempe à la colle de gants pure.

Badigeon.

On appelle ainsi la couleur dont on peint les dehors des maisons lorsqu'elles sont vieilles, ou les églises qu'on veut éclairer. On embellit ainsi ces maisons et édifices en leur donnant par le badigeon l'extérieur d'une pierre fraîchement taillée. Pour faire cette couleur, on ajoute à un seau de chaux éteinte, un demi-seau de sciure de pierre dans laquelle on mélange de l'ocre de rue selon le ton de couleur de pierre qu'on désire obtenir; on dé-

trempe ensuite le tout dans environ un seau d'eau, où l'on aura fait fondre une livre d'alun. On applique la couleur ainsi préparée, ce qu'on appelle badigeonner, avec une grosse brosse; quand on ne peut se procurer, pour cette préparation, de la sciure de pierre, on peut y suppléer, en ajoutant à la chaux éteinte davantage d'ocre de rue ou d'ocre jaune; ou bien, en écrasant des écailles de pierre de Saint-Leu, qu'on passe au tamis, et dont on forme, avec la chaux, un ciment que la pluie et l'air altèrent difficilement.

Plafonds ou planchers.

Lorsque les plafonds et planchers qu'il s'agit de peindre sont neufs, on prend du blanc de Meudon auquel on joint un peu de noir de charbon; et, après les avoir fait infuser séparément, on détrempe le tout avec de la colle de gants, qu'on a soin de couper par moitié avec de l'eau afin d'éviter que la colle étant forte ne fasse écailler la couche; on donne alors deux couches tièdes de cette teinte.

Si les murs ont déjà été blanchis, il faut, 1° gratter *au vif* tout l'ancien blanc, c'est-à-dire, remettre le plafond autant à nu qu'il se peut, en se servant à cet effet de grattoirs, tantôt dentés et

tantôt à tranche plate et obtuse, avec manches courts pour moins fatiguer l'ouvrier ; 2° donner autant de couches de chaux qu'il en faut pour l'enduire et le faire devenir blanc ; 3° épousseter la chaux ; 4° mettre deux à trois couches de blanc de Meudon, infusé à l'eau, et détrempé, comme ci-dessus, avec de la colle de gants coupée de moitié d'eau.

Plaques de cheminées en mine de plomb.

Après avoir nettoyé les plaques avec une forte brosse, ayant servi à peindre en détrempe, on enlève la rouille et la poussière, et l'on réduit en poudre en la pilant, environ trois onces de mine de plomb ; en mettant ensuite cette poudre dans un pot avec un quart de pinte de vinaigre, on en frotte les plaques avec la brosse. Lorsqu'elles ont été noircies avec ce liquide, on trempe une autre brosse sèche dans d'autre mine de plomb en poudre sèche, et avec cette poudre on frotte de nouveau les plaques jusqu'à ce qu'elles soient devenues très-brillantes.

Carreaux.

Si les carreaux sur lesquels il s'agit d'opérer, sont neufs, il faut commencer par les nettoyer,

les gratter et les laver. Lorsqu'ils sont secs, on leur donne une couche très-chaude de gros rouge, infusé dans l'eau bouillante où l'on aura fait fondre de la colle de Flandre. La première opération a pour objet d'abreuver le carreau.

On étend ensuite une seconde couche à froid de rouge de Prusse, broyé à l'huile de lin et détrempé à la même huile, dans laquelle on aura mis un peu de litharge. Le but de cette seconde opération est de fixer et de coller la couleur.

On fait fondre de la colle de Flandre dans l'eau bouillante, et après avoir retiré le pot du feu, on y jette du rouge de Prusse qu'on y laisse infuser et qu'on incorpore bien, en le remuant avec la brosse. On emploie cette couleur tiède. Cette troisième couche masque la couleur à l'huile et empêche qu'elle ne poisse et colle aux souliers. Cette dernière couche étant sèche, on frottera le carreau avec de la cire ; cette cire à son tour fixe et attache la détrempe.

Dose pour une toise carrée.

Pour la première couche, faites fondre quatre onces de colle de Flandre dans trois chopines d'eau. Quand cette eau sera bouillante, retirez-la du feu, et jettez-y une livre de gros rouge, qu'il

faudra remuer très-exactement. Le rouge étant mêlé, on donne la couche très-chaude.

Pour la seconde couche. — Après avoir broyé six onces de rouge de Prusse avec deux onces d'huile de lin, on détrempe avec une demi-livre d'huile de lin, dans laquelle on a mis deux onces de litharge et une once d'essence pure, et l'on donne la couche à froid.

Pour la dernière couche. — On fait fondre trois onces de colle de Flandre dans une pinte d'eau, que l'on fait bouillir sur le feu. Cette colle étant fondue, on retire la liqueur de dessus le feu, et l'on y incorpore douze onces de rouge de Prusse, en remuant beaucoup. On applique cette couche tiède.

Quand les carreaux sont vieux, comme ils ont déjà été imbibés, ils prennent moins de matière.

Si les carreaux sont très-humides, il convient de broyer les six onces de rouge de la seconde couche avec deux onces de litharge et deux onces d'huile de lin. On détrempe avec six onces d'huile et deux onces d'essence, et l'on donne la couche à froid.

On ajoutera, dans la troisième couche, une once d'alun, en incorporant le rouge de Prusse.

Les couches de couleurs, pour les parquets et carreaux, se donnent avec des balais de crin un peu

fusés, en les promenant de gauche à droite et de droite à gauche; mais on prend de moyennes brosses pour aller au long des lambris.

Parquets.

On choisit, pour l'ordinaire, une couleur citron ou orange, pour mettre des parquets en couleur. On donne la préférence à la couleur orange, comme étant plus belle.

Le parquet étant balayé et nettoyé, on produit une teinture orange ou citron, au moyen d'un mélange, en plus ou moins grande quantité, de *graine d'Avignon*, de *terra merita* et de *safranum*. On peut ne faire emploi que des deux dernières substances, ou même seulement de safranum pur.

Cette teinture étant obtenue, on la colle en la jetant dans de l'eau dans laquelle on aura fait fondre de la colle de Flandre. Il convient d'y ajouter, si les parquets sont vieux, de l'ocre de rue, pour donner du corps à la teinture.

On étend avec un balai deux couches tièdes de cette teinture sur le parquet, en ayant soin de ne pas masquer les veines du bois; les couches étant sèches, on frotte avec de la cire.

Il convient de faire observer, que la première couche consomme ordinairement le double de ma-

tière, parce qu'elle sert à abreuver les parquets, et que la seconde ne sert qu'à peindre.

Dose pour huit toises de parquet en couleur d'orange.

Cette dose doit se composer d'une livre et demie de matière, consistant dans une demi-livre de graine d'Avignon, une demi-livre de terra mérita et autant de safranum; il est des cas, où l'on ne met qu'un quart de terra mérita et un quart de safranum avec une livre de graine d'Avignon; et même il arrive quelquefois, qu'on ne met que du safranum; mais, quelle que soit la combinaison de ces trois substances, qu'on les emploie seules ou mélangées, elles ne donnent toujours ensemble qu'une livre et demie de matière. On met cette quantité de matière dans dix à douze pintes d'eau, qu'on fait bouillir jusqu'à ce qu'elles soient réduites à huit. On y jette, pendant que cette eau bout ou après l'avoir retirée de dessus le feu, douze onces d'alun, en ayant soin que l'alun s'y dissolve, en le remuant bien à cet effet, et que le mélange ne monte pas en bouillant. On passe alors le tout à travers un linge ou dans un tamis de soie, et la teinture est faite. On y jette deux pintes d'eau, dans lesquelles on a fait fondre une livre de colle de Flandre, et

l'on remue le tout. Si les parquets sont vieux, et qu'on ait fait choix d'une couleur orange, on ajoute une livre d'ocre de rue ; si c'est une couleur citron qu'on a adoptée, on substitue, à l'ocre de rue, la même quantité d'ocre jaune : le safranum donne une couleur orange ; la terra mérita et la graine d'Avignon produisent des couleurs plus tendres.

Lorsque le ton de la couleur d'un carreau ou d'un parquet ciré ne convient pas, et qu'on désire, ou y en substituer une autre, ou l'enlever tout-à-fait, il faut, pour ôter la cire, frotter avec du sablon et de l'oseille préférablement à de l'eau : l'eau, en effet, détruit les couches de couleur, si l'on a l'intention d'en conserver ; et de plus, en s'imbibant dans le carreau ou parquet, elle les fais désassembler en les pénétrant d'humidité ; au lieu, que le frottement de l'oseille ne fait qu'effleurer et enlever la cire, ménage les couleurs, les carreaux ou parquets ; de sorte, qu'on peut y ajouter une autre teinte, si celle qui y a été appliquée déplaît, ou a été mal donnée.

DE LA DÉTREMPE VERNIE, DITE CHIPOLIN.

Cette détrempe, ainsi nommée du mot italien *cipolla*, ciboule, parce qu'il entre de l'ail dans sa préparation, passe pour être le chef-d'œuvre de la

peinture d'impression. Cette détrempe a en effet un grand éclat qui lui vient de ce que ses couleurs, qui ne changent point, réflétant bien la lumière, s'éclaircissent par son concours; de ce que pouvant être plus facilement adoucies, elles acquièrent plus de vivacité sans jeter de luisant; et de ce qu'étant toujours les mêmes, elles se voient également dans tous les jours, ce qui n'a pas lieu pour les peintures à l'huile, où l'on est assujéti à la position des lieux et à la vibration de la lumière, où les couleurs se ternissent et les clairs deviennent obscurs; elle conserve sa couleur, parce que, bouchant exactement les pores du bois qu'elle couvre, elle repousse l'humidité et la chaleur qui ne peuvent y pénétrer, et ne subit pas l'influence de l'air extérieur. Ses avantages sont de ne donner aucune odeur, de permettre la jouissance des lieux aussitôt son application, de conserver sa beauté et sa fraîcheur par l'application du vernis qui la garantit des piqûres des insectes et de l'humidité qui pourrait l'altérer.

Une peinture en très-belle détrempe vernie exige sept opérations principales, elles consistent: à encoller le bois, apprêter de blanc, adoucir et poncer, réparer, peindre, encoller et vernir.

La beauté remarquable de ce genre de peinture, autrefois d'un prix très-élevé, quoique moins coû-

teuse aujourd'hui, nous détermine à présenter ici dans le détail le plus exact, chacune de ces opérations.

Première opération.

Encoller. — C'est étendre une ou plusieurs couches de colle sur le sujet qu'on veut peindre. On y procède ainsi qu'il suit :

1°. Après avoir fait bouillir ensemble dans une pinte et demie d'eau, à réduire par ébullition à une pinte, trois têtes d'ail et une poignée de feuilles d'absinthe, et avoir ensuite fait passer cette décoction à travers un linge, on la mêle avec une demi-pinte de bonne et forte colle de parchemin ; on y ajoute une demi-poignée de sel et un quart de pinte de vinaigre, puis on fait bouillir le tout sur le feu.

2°. Avec cette liqueur bouillante, et au moyen d'une brosse courte de sanglier on encolle le bois, on en imbibe les sculptures et les parties unies, ayant soin de bien relever la colle, de n'en laisser dans aucun endroit de l'ouvrage, de crainte qu'il n'y reste des épaisseurs. Ce premier encollage a pour objet de faire sortir les pores du bois pour que les apprêts puissent mordre dessus, et former ensemble un corps, ce qui empêche l'ouvrage de s'écailler par la suite.

3°. Laissez infuser pendant une demi-heure deux poignées de blanc d'Espagne ou de Meudon dans une pinte de forte colle de parchemin, à laquelle on ajoutera un quart de pinte d'eau que l'on fera chauffer.

4°. Après avoir bien remué le tout, on en donne une seule couche très-chaude, sans être bouillante, en *tapant* également et régulièrement, pour ne pas engorger les moulures et sculptures s'il y en a, c'est ce qu'on appelle *encollage blanc* qui sert à recevoir les *blancs d'apprêts*.

Taper. — C'est frapper plusieurs petits coups de la brosse, pour faire entrer la couleur dans tous les petits creux de la sculpture. On tape aussi, pour que la couleur soit appliquée, comme si on l'avait posée avec la paume de la main.

Seconde opération.

Apprêter de blanc. — C'est donner plusieurs couches de blanc à un sujet. Il faut faire attention, que les couches, mises successivement, soient bien égales. S'il arrivait, qu'une couche, où la colle serait faible, en reçût une plus forte, l'ouvrage tomberait par écailles. On doit éviter aussi de faire bouillir le blanc, parce que la chaleur le graisse; et d'employer la couche trop chaude, parce qu'elle dégarnit les blancs du dessous.

Il faut avoir soin aussi, pendant qu'on laisse sécher les couches, d'abattre les bosses, de boucher les défauts, qui peuvent s'y rencontrer, avec un mastic de blanc et de colle, qu'on appelle *gros blanc* ; on se sert d'une pierre ponce et d'une peau de chien de mer, pour ôter à sec les barbes du bois et autres parties qui nuiraient à l'adoucissage : c'est ce qu'on appelle *reboucher et peau-de-chienner*.

Pour apprêter de blanc. — On saupoudre légèrement avec la main, de la colle forte de parchemin et jusqu'à ce que la colle en soit recouverte d'un doigt d'épaisseur, de blanc d'Espagne ou de Meudon pulvérisé et tamisé. On y laisse pendant une demi-heure ce blanc s'infuser en tenant le pot qui contient le tout, et qu'on aura eu soin de couvrir, un peu loin du feu, et assez près seulement pour le maintenir dans un état de tiédeur, jusqu'à ce qu'on n'y aperçoive plus de grumeaux, et que le tout semble bien mêlé. On se sert de ce blanc pour en donner une couche de moyenne chaleur, en *tapant*, comme à l'encollage ci-dessus, très-finement et également ; car s'il était employé trop en abondance, l'ouvrage serait sujet à bouillonner, et donnerait beaucoup de peine à adoucir. On donne ensuite sept, huit ou dix couches de blanc, suivant que l'ouvrage et la défectuosité des bois de sculpture

peuvent l'exiger, en donnant plus de blanc aux parties qui doivent être adoucies, c'est ce qu'on appelle *apprêter de blanc*.

La dernière couche de blanc doit être plus claire, et on la rend ainsi en jetant un peu d'eau. Il convient de l'appliquer légèrement en *adoucissant*, c'est-à-dire, en traînant légèrement la brosse sur l'ouvrage en allant et venant, ayant soin de passer dans les moulures avec de petites brosses, et de vider les onglets pour qu'il ne reste pas d'épaisseur de blanc, ce qui gâterait la beauté de la menuiserie.

Troisième opération.

Adoucir et poncer. — On appelle *adoucir*, donner au sujet apprêté de blanc une surface douce et égale. *Poncer*, c'est promener une pierre ponce sur le sujet pour l'adoucir.

L'ouvrage étant sec, on prend des petits bâtons de bois blanc et des pierres ponces, affilées sur des carreaux, dans la forme nécessaire pour les parties qu'il s'agit d'adoucir, plates, pour le milieu des panneaux, rondes et en tranchets, pour pénétrer dans les moulures et les vides.

La chaleur étant contraire à ces sortes d'ouvrages, et pouvant les faire manquer, il faut se servir d'eau

très-fraîche, à laquelle même on ajoute de la glace pour mouiller le blanc avec une brosse qui ait déjà servi à apprêter le blanc, en ayant soin de ne mouiller par petite partie, que ce qu'il s'agit d'adoucir chaque fois, afin d'éviter de détremper le blanc, ce qui gâterait l'ouvrage ; on adoucit et on ponce ensuite avec les pierres et les petits bâtons, en lavant avec une brosse à mesure qu'on adoucit, et passant par-dessus un linge neuf, pour donner à l'ouvrage un beau lustre.

Quatrième opération.

Réparer. — L'ouvrage étant adouci, on nettoie avec un fer à réparer toutes les moulures, en faisant attention de ne pas aller trop en avant, afin d'éviter de faire des barbes aux bois. Il est d'usage, lorsqu'il y a des sculptures, de les réparer avec les mêmes fers, pour dégorger les refends remplis de blanc, ce qui nettoie et *répare* l'ouvrage et remet les sculptures dans leur premier état.

Cinquième opération.

Peindre. — Lorsque l'ouvrage a été ainsi réparé, il est prêt à recevoir la couleur qu'on désire lui donner ; et alors, il s'agit de choisir la teinte ; supposons-la celle de blanc argentin : dans ce cas, on

broiera du blanc de céruse et du blanc de Meudon, chacun séparément, à l'eau, et par quantité égale; et, après les avoir mêlés ensemble, on y ajoute un peu de bleu d'indigo et très-peu de noir de charbon de vigne très-fin, aussi broyé à l'eau séparément. En mettant dans ce mélange plus ou moins de ces deux substances, on arrivera aisément à la teinte qu'on cherche. Après avoir ensuite détrempé cette teinte avec de la bonne colle de parchemin, on la passe à travers un tamis de soie très-fin, puis on pose la teinte sur l'ouvrage en *adoucissant*, et en observant de l'étendre bien uniment. Avec deux couches de cette teinte, la couleur est appliquée.

Sixième opération.

Encoller. — Après avoir préparé une colle très-faible, très-belle et très-claire, l'avoir ensuite battue à froid et passée au tamis, on en donnera deux couches sur l'ouvrage avec une brosse très-douce, qui aura servi à peindre et qui sera nettoyée, une brosse neuve rayerait et gâterait la couleur. On doit avoir soin de ne pas engorger les moulures, ni de mettre plus épais de couleur dans un endroit que dans un autre. On l'étend bien légèrement dans la crainte de détremper les couleurs en passant et de faire des ondes qui tachent les panneaux, ce qui

arrive quand on passe trop souvent sur le même endroit. La beauté de l'ouvrage dépend de ce dernier encollage, et il peut la perdre s'il est mal fait, parce qu'alors, si l'on vernit sur les endroits où l'on aura oublié d'encoller, on s'apercevra que le vernis noircit les couleurs lorsqu'il y pénètre.

Septième opération.

Vernir. — Les deux encollages, qu'on vient de décrire, étant secs, on donne deux ou trois couches de vernis à l'esprit-de-vin ; et l'on a soin, en appliquant ce vernis, que l'endroit soit chaud. La détrempe vernie est terminée par l'application de ces couches de vernis, qui mettent la détrempe à l'abri de l'humidité.

De la détrempe au blanc de roi.

On a désigné ainsi cette espèce de détrempe, parce que les appartemens du roi étaient assez ordinairement de cette couleur. Ce *blanc de roi*, qui s'emploie très-communément lorsqu'on n'a pas l'intention de vernir, est très beau dans sa fraîcheur; il se prépare comme la détrempe vernie, dont il vient d'être traité, et on l'applique ensuite, en en donnant deux couches d'une moyenne chaleur.

Mais ce blanc très-beau et très-fin pour des ap-

partemens qu'on occupe rarement se gâte aisément dans des appartemens habités, dans ceux, surtout, où l'on couche, parce que les vapeurs et autres émanations animales fant noircir le blanc de plomb. On fait particulièrement usage de la détrempe au blanc de roi pour les salons que l'on dore, parce que, par son beau mat, l'or le fait briller et ressortir davantage. On vernit très-peu les fonds blancs, lorsqu'il y a de la dorure ou de beaux ornemens.

De l'emploi des couleurs à l'huile.

La peinture *à l'huile* ne consiste qu'en ce que c'est d'huile qu'on se sert, au lieu d'eau, pour broyer et détremper les couleurs. Par l'huile, ces couleurs se conservent plus long-temps ; et, comme elles sèchent moins promptement que la détrempe, les peintres ont plus de temps pour unir et pour finir, et ils peuvent aussi retoucher à plusieurs reprises ; d'un autre côté, les couleurs étant plus marquées et se mêlant mieux, donnent des teintes plus sensibles, des nuances plus vives, plus agréables, et des coloris plus doux et plus délicats. Ce mode de peindre serait sans doute le plus parfait, si les couleurs n'avaient pas l'inconvénient de se ternir avec le temps, défaut provenant de l'huile,

qui donne toujours un peu de roux aux couleurs ; mais toujours est-il, que la peinture à l'huile est préférable à la détrempe, en ce qu'elle est plus solide, qu'elle conserve bien et long-temps les sujets sur lesquels on l'emploie, soit qu'ils soient exposés aux injures de l'air, comme murailles extérieures, etc., soit qu'ils soient dans le cas d'être souvent frottés et maniés, comme portes d'escalier, chambranles, serrures, etc. La peinture à l'huile est encore préférable à la détrempe, même pour les boiseries d'appartemens, parce que dans cette dernière, il est indispensable, ainsi qu'on l'a vu ci-dessus, d'abreuver les bois par des encollages chauds, qui les tourmentent et les exposent à éclater ; au lieu que, dans la peinture à l'huile, toutes les opérations se faisant à froid, les liquides ne font que s'attacher au bois sans le pénétrer, ni le faire travailler, ce qui le conserve beaucoup mieux.

Il y a deux sortes de peinture *à l'huile*, savoir : la peinture à *l'huile simple* et la peinture à *l'huile vernie polie*. La première n'exige aucun apprêt ni vernis ; pour l'autre, au contraire, elle a besoin pour sa perfection, d'être préparée par des *teintes dures*, et d'être vernie lorsqu'elle est appliquée. On peut se servir de l'une ou de l'autre de ces deux manières pour toutes sortes de sujets ; mais

ordinairement on peint à l'huile simple les portes, les croisées, les chambranles, les murailles ; et à l'huile vernie polie, les lambris d'appartemens, les panneaux d'équipages, etc., ainsi que tout ce qui, en ce genre, exige d'être soigné.

Règles particulières qu'il faut suivre dans la peinture à l'huile.

1°. Pour des couleurs claires, telles que le blanc, le gris, etc., qu'on veut broyer et détremper à l'huile, c'est de l'huile de noix ou de l'huile d'œillet qu'il faut faire emploi ; si les couleurs sont plus sombres, telles que le marron, l'olive, le brun, il faut se servir d'huile de lin pure, qui est la meilleure des huiles.

2°. Toutes les couleurs, broyées et détrempées à l'huile, doivent être données à froid. On n'applique bouillantes ces couleurs que lorsqu'on veut préparer une muraille, un plâtre neuf ou humide.

3°. Toute couleur détrempée à l'huile pure ou à l'huile coupée d'essence, ne doit jamais filer au bout de la brosse.

4°. Il faut avoir soin de remuer de temps en temps la couleur avant d'en prendre avec la brosse, afin qu'elle soit toujours égale d'épaisseur, et par conséquent du même ton; autrement, les matières

se précipitant au fond du pot, le dessus s'éclaircit, et le fond devient épais ; lorsque, malgré la précaution qu'on a dû prendre de remuer, l'on reconnaît que le fond ne conserve plus la même teinte que le dessus, il faut, pour l'égaler, l'éclaircir en y versant peu à peu de la même huile.

5°. En général, tout sujet qu'il s'agit de peindre à l'huile, doit recevoir d'abord une ou deux couches *d'impression*, c'est-à-dire un enduit de blanc de céruse broyé et détrempé à l'huile, qu'on étend sur le sujet qu'on veut peindre.

6°. Lorsqu'on a à peindre des dehors, comme portes, croisées d'escalier et autres ouvrages qu'on n'a pas l'intention de vernir, il faut faire les impressions à l'huile de noix pure, en y mélangeant de l'essence avec ménagement, par exemple, environ une once sur une livre de couleurs : trop d'essence brunirait les couleurs et les ferait tomber en poussière. Avec la dose que nous venons d'indiquer, on évite qu'il ne se forme des cloches à l'ouvrage. On préfère l'huile de noix, non-seulement parce qu'elle devient plus belle à l'air que l'huile de lin ; mais encore, parce qu'en s'évaporant, elle laisse les couleurs devenir blanches, comme si elles étaient employées en détrempe : d'après cela, tous les *dehors* doivent être à l'huile pure.

7°. Si les sujets à peindre sont *intérieurs*, ou lorsqu'on a l'intention de vernir la peinture, la première couche doit être broyée et détrempée à l'huile, et la dernière doit être détrempée à l'essence, mais, qui soit pure, parce qu'elle emporte l'odeur de l'huile, et parce que le vernis qu'on applique par-dessus une couche de couleur détrempée à l'huile coupée d'essence, ou à l'essence pure, en devient plus brillant; et, enfin, parce que l'essence étant mêlée avec l'huile, elle la fait pénétrer dans la couleur.

8°. Lors donc, qu'il s'agit de vernir, la première couche doit être détrempée à l'huile et les deux dernières à l'*essence pure*.

Lorsqu'on ne veut pas vernir, la première couche doit être à l'huile pure et les dernières à l'huile coupée d'essence.

9°. Si l'on a à peindre sur du cuivre, du fer, ou autres matières dures, dont le poli s'oppose à l'application de l'impression et de la peinture, en faisant glisser les couleurs par-dessus, il convient de mettre un peu d'essence dans les premières couches d'impression. Cette essence fait pénétrer l'huile.

10°. S'il se rencontre des nœuds dans le bois, ce qui a lieu surtout avec le sapin, et que l'impression ou la couleur ne prenne pas aisément sur ces parties,

il est bon, si l'on peint à l'huile simple, de préparer de l'huile à part, en y mettant beaucoup de litharge, de broyer un peu de cette huile ainsi préparée avec l'impression ou la couleur, et de la réserver pour les parties nouées. Si l'on peint à l'huile vernie polie, il faut y mettre plus de *teinte dure*. Cette teinte masque le bois et durcit les parties résineuses qui en exsudent ; une seule couche bien appliquée suffit ordinairement, elle donne du corps au bois, et les autres couches prennent aisément par-dessus.

11°. Quelques couleurs, telles que les jaunes de stils de grain, les noirs de charbon, et surtout les noirs d'or et d'ivoire, lorsqu'elles sont broyées avec des huiles, ne sèchent que très-difficilement. Pour remédier à cet inconvénient, ou même pour jouir plus promptement des peintures, on a recours à l'emploi de *siccatifs*, ou substances, qu'on mêle dans les couleurs broyées et détrempées à l'huile, pour les faire sécher.

DES SICCATIFS.

Les meilleurs siccatifs, dont on puisse se servir dans la peinture d'impression, sont, la litharge (protoxide de plomb), la couperose, et surtout l'huile grasse.

La *litharge* est un oxide de plomb demi-vitreux ; la plus grande partie de la litharge, qui s'emploie dans le commerce, est celle, qu'on obtient de l'affinage de l'or et de l'argent par l'intermède du plomb. Il y en a de deux espèces ; celle qu'on connaît dans le commerce, sous le nom de *litharge d'or* à cause de sa couleur jaune tirant sur le rouge, et l'autre, qui s'y appelle *litharge d'argent*, est d'une couleur pâle, tirant en quelque sorte sur la couleur de l'argent ; ces deux litharges ne diffèrent, que par la manière dont elles ont été fondues : la première, qui l'a été moins complètement, a été refroidie en masse ; l'autre, qui a éprouvé un degré de chaleur beaucoup plus fort, a été éparpillée et a coulé sous la forme de paillettes.

La couperose ou *vitriol*. — On désignait anciennement par ce nom, un sel formé d'une base et d'acide vitriolique : on appelle aujourd'hui cet acide acide sulfurique, et les sels que produit sa combinaison avec des bases sont des *sulfates*.

On connaît, dans le commerce, trois espèces de couperoses ou vitriols, savoir : le vitriol blanc (*sulfate de zinc*), le vitriol bleu, vitriol de Chypre, (*sulfate de cuivre*), et le vitriol vert (*sulfate de fer*). On ne se sert guère comme siccatif pour les huiles que de la couperose blanche (*sulfate de*

zinc). Elle doit être choisie en gros morceaux blancs, durs et bien nets, ressemblant à du sucre en pain; morceaux qu'il convient de faire sécher s'ils sont humides, en évitant, pendant la dessiccation, d'en respirer la vapeur. On fait choix de cette couperose ou sulfate de zinc pour mettre dans les couleurs claires broyées à l'huile, mais il faut en user avec précaution, parce qu'en séchant, elle est sujette à faire jaunir la couleur et à en ternir la beauté.

L'HUILE GRASSE est sans contredit le meilleur des siccatifs. Pour préparer cette huile, on fait un mélange avec une livre d'huile de lin, d'une demi-once de litharge, autant de céruse calcinée, mêmes quantités de terre d'ombre et de talc, en tout deux onces; et l'on fait bouillir le mélange pendant près de deux heures à un feu doux et égal, en remuant souvent pour que l'huile ne noircisse pas. Lorsque le mélange mousse, on l'écume; et, lorsque cette écume commence à être rare et à devenir rousse, l'huile est suffisamment cuite et dégraissée : on la laisse alors reposer; c'est en déposant toujours un peu par le repos, qu'à la longue elle devient claire; elle est d'autant meilleure qu'elle est plus ancienne.

Règles à observer dans l'emploi des siccatifs.

1°. Il ne faut mettre de siccatif, que lorsqu'il

s'agit d'employer la couleur ; car si l'on en fait usage long-temps avant l'emploi de la couleur, il l'épaissit.

2°. Il ne doit point être mis de siccatif, ou au moins très-peu, dans les teintes où il entrera du blanc de plomb, parce que cette substance est, par elle-même, très-siccative, surtout, si on l'emploie à l'essence.

3°. Lorsqu'on veut vernir, il ne faut mettre de siccatif que dans la première couche ; les deux ou trois autres couches, employées à l'essence, doivent sécher seules. Si l'on n'a pas l'intention de vernir, on peut mettre du siccatif, mais très-peu dans toutes les couches, parce que l'essence qu'on y emploie à l'huile pousse assez au siccatif.

4°. Pour l'emploi de couleurs sombres à l'huile, on peut se borner à mettre, par chaque livre de couleur, en la détrempant, une demi-once de litharge.

Si ce sont des couleurs claires que l'on emploie, telles que le blanc et le gris, on mettra, par chaque livre de couleur, et en la détrempant dans de l'huile de noix ou d'œillet, que la litharge ternirait par sa couleur, un gros de couperose blanche, qu'on aura eu soin de broyer avec la même huile. Cette couperose, n'ayant pas de couleur, ne peut gâter celles où elle se trouve.

5°. Si, au lieu de litharge ou de couperose, on

veut se servir d'huile grasse, qu'il convient surtout d'employer pour les citrons et les verts de composition, on met, par chaque livre de couleur, un peu d'huile grasse, on détrempe le tout à l'essence pure, et la couleur est en état de recevoir le vernis; car l'huile grasse, qu'on ajouterait à l'huile pure, rendrait les couleurs pâteuses et trop grasses.

DES DOSES D'EMPLOI DANS LA PEINTURE A L'HUILE.

Il n'est guère possible d'indiquer d'une manière précise la quantité des doses nécessaires pour peindre à l'huile; la variation à cet égard dépend de tant de causes que nous ne pouvons offrir ici que comme des à-peu-près les données suivantes :

1°. Les ocres et les terres consomment en général plus de liquide, pour être broyées et détrempées, que le blanc de céruse, c'est-à-dire environ deux onces de liquide de plus.

2°. L'état des substances à broyer fait nécessairement varier les doses de liquide, car ces substances en exigent plus ou moins suivant qu'elles sont plus ou moins sèches; mais pour les détremper lorsqu'elles sont broyées, c'est toujours à peu près la même quantité.

3°. La première couche, ou d'impression ou de

couleur, peut seule éprouver une différence bien sensible pour les doses. C'est la préparation du sujet, pour le disposer à recevoir la couleur, qui en exige plus ou moins. Quand ce sujet, soit porte, croisée, muraille en plâtre, est apprêté par une impression, il n'en consommera pas plus de matière; les couches d'impression mettent tous les sujets de niveau.

4°. Pour peindre un sujet à l'huile, il faut d'abord imprimer. Si le sujet avait été d'abord abreuvé d'huile bouillante, il devrait consommer moins d'impression ; de même, quand les couches sont données, il absorbera moins de couleurs ; car il est facile de voir, que plus il est imprégné de liquides dans les premières couches, moins il lui en faudra dans les couches subséquentes.

5°. Pour la première couche d'impression d'une toise carrée, on peut statuer sur quatorze onces de blanc de céruse, environ deux onces de liquide pour le broyer, et quatre onces pour le détremper ; en tout, une livre un quart de blanc de céruse en détrempe. Il faudra un peu moins des unes que des autres de ces substances, si l'on met une seconde couche d'impression.

6°. Il faut à peu près trois livres de couleur pour trois couches sur une toise carrée ; mais la consom-

mation pour chacune de ces trois couches ne sera pas égale. La première en absorbera, par supposition, dix-huit onces, la seconde seize, la troisième quatorze, parce que, à chaque couche, il faut compter sur une diminution d'une à deux onces, et ainsi tout rentre dans la dose donnée.

7°. On peut composer ces trois livres de couleur de deux livres ou deux livres et demie de couleurs broyées, qu'on détrempera dans une demi-pinte ou trois quarts de pinte d'huile, ou d'huile coupée d'essence, ou d'essence pure. On en met moins, quand on détrempe à l'essence pure.

8°. Si l'on se décide à peindre le sujet sans y mettre de couche d'impression, il est évident qu'il faut plus de couleur pour chaque couche, puisque le sujet n'est pas disposé à les recevoir.

C'est d'après ces évaluations que nous allons examiner toutes les parties du bâtiment qui se peignent ordinairement à l'huile, en décrivant en même temps les procédés d'application.

PEINTURE A L'HUILE SIMPLE.

OUVRAGES EXTÉRIEURS.

Portes, croisées, volets.

1°. On donne une couche de blanc de céruse

broyé à l'huile de noix ; et pour que cette couleur couvre mieux le bois, on détrempe le blanc un peu épais avec de la même huile, dans laquelle on met du siccatif.

2°. On donne une seconde couche d'un pareil blanc de céruse broyé à l'huile de noix et détrempé de même. Si l'on désire avoir un petit gris, il faut ajouter à ce blanc un peu de bleu de Prusse, et du noir de charbon, qu'on aura broyé à l'huile de noix. Si, par-dessus ces deux couches, on veut en ajouter une troisième, il sera convenable de la broyer et de la détremper de même à l'huile de noix pure, en observant que les deux dernières couches soient détrempées moins claires que les premières ; c'est-à-dire, qu'il y ait moins d'huile ; la couleur en est plus belle, et moins sujette à bouillonner à l'ardeur du soleil.

Murailles.

Il faut d'abord que la muraille soit bien sèche, avant d'y donner une couche ou deux d'huile de lin bouillante, pour durcir les plâtres. On desséchera ensuite ces couches en y mettant, selon ce qu'on voudra y peindre, deux ou trois couches de blanc de céruse, ou d'ocre broyée un peu ferme. En détrempant avec de l'huile de lin, quand ces cou-

ches seront sèches, on pourra peindre la muraille.

Tuiles en couleur d'ardoise.

Après avoir broyé du blanc de céruse à l'huile de lin, et aussi du noir d'Allemagne à la même huile, on mêle ces deux couleurs ensemble, de manière à ce qu'elles produisent un gris d'ardoise, et on les détrempe à l'huile de lin. On donne ensuite une première couche fort claire pour abreuver les tuiles. Il conviendra de donner encore trois autres couches, qu'on tiendra plus fermes ; car, pour la plus grande solidité, il en faut au moins quatre.

Balcons et grilles de fer en dehors.

On broye avec l'huile de lin du noir de fumée d'Allemagne, que l'on détrempe avec trois quarts d'huile de lin, et un quart d'huile grasse. On peut, pour donner du corps à cette couleur, y mêler de la terre d'ombre, mais en très-petite quantité. On pourra mettre de cette couleur autant de couches qu'on voudra.

Treillages et berceaux.

1°. Il faut donner une couche d'impression de blanc de céruse broyé à l'huile de noix et détrempé dans la même huile, dans laquelle on mettra un peu

de litharge. 2° On donne deux couches de vert de treillage, ci-devant indiqué, broyé et détrempé à l'huile de noix. On fait un grand usage à la campagne de ce vert en huile pour peindre les portes, les contrevents, les treillages, les bancs des jardins, les grilles de fer et de bois, enfin, tous les ouvrages en fer et en bois qui doivent être exposés aux injures de l'air.

Statues, vases et autres ornemens de pierre, en dehors et en dedans.

Pour blanchir les vases ou figures, ou pour en raffraîchir le blanc, il faut d'abord bien nettoyer le sujet; donner une ou deux couches de blanc de céruse broyé à l'huile d'œillet pure, et détrempé à la même huile. On donne ensuite une ou plusieurs couches du même blanc broyé à l'huile d'œillet, et employé à la même huile.

OUVRAGES INTÉRIEURS.

Murs.

Si l'on a intention de peindre sur des murs qui ne soient pas exposés à l'air, ou sur du plâtre neuf, il convient 1° de donner une couche ou deux d'huile de lin bouillante, de manière à en saturer le mur ou le plâtre et qu'ils n'en puissent plus boire. Ils

sont alors en état de recevoir l'impression. On donne une couche de blanc de céruse broyé à l'huile de noix, et détrempé avec trois quarts d'huile de noix et un quart d'essence. On donne ensuite deux autres couches de blanc de céruse broyé à l'huile de noix et détrempé à l'huile coupée d'essence, si l'on ne veut pas vernir; et à l'essence pure, si l'on a l'intention de vernir. C'est ainsi qu'on peint ordinairement les murailles en blanc. Si l'on adopte une autre couleur, il faut la broyer et la détremper dans la même quantité d'huile ou d'essence.

Portes, croisées et volets.

On peint communément en petit gris les portes, croisées et volets intérieurs. Pour cela, on donne d'abord une couche de blanc de céruse broyé à l'huile de noix, et détrempé avec trois quarts d'huile de noix et un quart d'essence; et ensuite deux autres couches de ce blanc broyé avec du noir, pour produire la teinte grise, à l'huile de noix, et détrempé avec de l'essence pure. On peut y appliquer à volonté deux couches de vernis à l'esprit-de-vin.

Chambranles, pierres ou plâtres.

Après avoir appliqué une couche de blanc de céruse broyée à l'huile de noix, et détrempée avec

de la même huile, dans laquelle on a mis un peu de litharge pour la faire sécher, on applique sur cette couche une première couche de la teinte qu'on désire avoir, broyée à l'huile et détrempée à un quart d'huile et trois quarts d'essence; on donne encore deux autres couches de cette même teinte broyée à l'huile et détrempée à l'essence pure. On peut vernir de deux couches à l'esprit-de-vin.

Couleur d'acier pour les ferrures.

On produit le plus ordinairement, parce que sa préparation est moins coûteuse, la couleur d'acier, avec un mélange de blanc de céruse, de noir de charbon et de bleu de Prusse, qu'on broie à l'huile grasse et qu'on emploie à l'essence. Pour avoir cette couleur plus belle, on peut la préparer de la manière suivante : on broie séparément à l'essence du blanc de céruse, du bleu de Prusse, de la laque fine et du vert-de-gris cristallisé; le mélange, en plus ou en moins, de chacune de ces couleurs avec le blanc, donne le ton de la couleur d'acier, qu'on peut désirer. Ce ton étant ainsi obtenu, on en prend gros comme une noix que l'on détrempe dans un petit pot avec un quart d'essence et trois quarts de vernis gras blanc. Après avoir bien nettoyé les ferrures, on les peint avec cette couleur, en laissant

un intervalle de deux ou trois heures entre chaque couche. Cette opération faite, on y met une couche de vernis gras.

Lambris d'appartemens.

Lorsqu'on se propose de peindre un lambris d'appartement pour le conserver long-temps et le garantir de l'humidité, on y peut parvenir en donnant sur le derrière du lambris deux ou trois couches de gros rouge, broyé et detrempé à l'huile de lin ; on pose ce lambris lorsqu'il est sec.

Pour le peindre en huile, on donne d'abord une couche de blanc de céruse, broyé à l'huile de noix et détrempé à la même huile, coupée d'essence ; on donne ensuite deux autres couches de la couleur qu'on aura adoptée pour le lambris, couleur qu'il faudra broyer à l'huile et détremper à l'essence pure.

Si l'on désire que les moulures et sculptures du lambris ainsi peint soient réchampies, c'est-à-dire qu'elles tranchent d'une autre couleur, on broie la couleur dont on a fait choix pour réchampir, à l'huile de noix ; et après l'avoir détrempée à l'essence pure, on en donne deux couches. Deux ou trois jours après, les couleurs étant bien sèches, on donne deux ou trois couches de vernis blanc

fin, qui non seulement n'a pas d'odeur, mais qui même emporte celle des couleurs à l'huile.

De la peinture à l'huile vernie polie.

La peinture à l'huile vernie polie est celle dont on fait usage lorsqu'il s'agit de polir la couleur et lui donner plus d'éclat. Cette peinture est le chef-d'œuvre de la peinture à l'huile, comme la détrempe vernie polie l'est de la détrempe. Ce n'est donc que plus de soins qu'elle exige ; car, quant aux procédés, ils sont les mêmes que ceux de la peinture à l'huile simple ; la différence ne consiste que dans les préparations et la manière de finir.

Blanc vernis poli à l'huile.

Cette peinture, qui répond au blanc de roi de la détrempe, imite le marbre et en offre la fraîcheur. Si l'on a à l'appliquer sur du bois, il faut donner à ce bois une impression de céruse broyée à l'huile de noix, un peu de couperose calcinée et détrempée à l'essence ; mais si c'est pour peindre sur la pierre, elle doit être employée à l'huile de noix pure, et de la couperose calcinée.

DE L'EMPLOI DES COULEURS AU VERNIS.

Peindre au vernis. — C'est employer sur toutes

sortes de sujets des couleurs broyées et détrempées au vernis, soit à l'esprit de vin, soit à l'huile. Nous devons renvoyer à l'art du vernisseur, dont nous aurons à traiter à la suite de l'art du doreur, les détails qui concerneront les vernis et leur application.

De l'emploi des couleurs à la cire, au lait, au savon, etc.

La manière de peindre à la cire, au savon, au lait, etc., ne diffère de celle qui vient d'être décrite, qu'en ce que toutes les couleurs ayant été broyées à l'eau pure, on les détrempe ensuite avec de la cire fondue, de l'eau de savon, du lait, etc.

Peinture au lait.

On trouve dans le Dictionnaire de Chimie de Cadet Gassicourt, la description d'un procédé très-avantageux et très-économique pour la peinture au lait détrempe, et la peinture au lait résineuse, tel qu'il fut proposé à la Société académique des Sciences et Arts de Paris, par M. Alexis Cadet Devaux, membre de cette Société. En voici les principales préparations :

Peinture au lait détrempe.

On prend, de lait écrémé, une pinte (faisant deux pintes de Paris);

De chaux récemment éteinte, six onces ;

Huile d'œillet, ou de lin, ou de noix, quatre onces ;

Blanc d'Espagne, cinq livres ;

Pour éteindre la chaux, on la plonge dans l'eau ; et après l'en avoir retirée, on la laisse exposée à l'air ; elle s'y effleurit et se réduit en poudre.

On met la chaux dans un vase de grès ; on verse dessus une portion de lait suffisante pour en faire une bouillie claire ; on ajoute peu à peu l'huile, en ayant soin de remuer avec une spatule de bois ; on verse le surplus du lait, puis on délaie le blanc d'Espagne.

L'huile, en tombant dans le mélange de lait et de chaux disparaît, elle est dissoute totalement par la chaux avec laquelle elle forme un savon calcaire.

On émie le blanc d'Espagne, on le répand doucement à la surface du liquide ; il s'imbibe et tombe au fond, alors on le remue avec un bâton ; on colore cette peinture comme celle en détrempe, avec du charbon broyé à l'eau, des ocres jaunes, etc.

Peinture au lait résineuse.

Pour peindre les dehors, M. Cadet Devaux

ajoute de plus aux proportions de la peinture au lait détrempe :

Chaux éteinte, deux onces ;
Huile, deux onces ;
Poix blanche de Bourgogne, deux onces.

On fait fondre, à une douce chaleur, la poix dans l'huile, qu'on ajoute à la bouillie claire de lait et de chaux. Dans les temps froids, on fait tiédir cette bouillie pour ne pas occasioner le brusque refroidissement de la poix, et pour en faciliter l'union dans le lait de chaux. La peinture au lait permet l'habitation aussitôt qu'elle est sèche, et ne produit pas, comme l'huile, des odeurs et des émanations dangereuses. On peut l'appliquer sur d'anciennes peintures, sans être obligé de lessiver les bois.

Le lait qu'on écrème en été est souvent caillé, ce qui, suivant M. Cadet Devaux, est indifférent pour la peinture au lait, son contact avec la chaux lui rendant promptement sa fluidité. Il ne faudrait pas cependant que ce lait fut aigre, car alors il formerait avec la chaux un acétate calcaire, susceptible d'attirer l'humidité.

Des trois huiles d'œillet, de lin ou de noix, qu'on a indiquées comme pouvant être indifféremment employées, il faut, lorsqu'il s'agit de peindre en blanc, se servir de préférence d'huile d'œillet,

comme étant sans couleur ; mais, pour peindre avec les ocres, on peut faire usage, selon M. Cadet Devaux, des huiles les plus communes, même des huiles à brûler.

De la peinture à l'encaustique.

Cette peinture qui, comme on vient de le dire, consiste à employer de la cire chaude pour y détremper les couleurs, se compose, pour l'appliquer aux carreaux et parquets, en faisant fondre, dans cinq pintes d'eau de rivière, une livre de cire neuve avec un quart de savon. Lorsque la cire et le savon sont fondus, on y ajoute deux onces de sel de tartre (sous-carbonate de potasse) ; on laisse le tout refroidir ; on mélange, pour l'étendre également, la crême qui se forme dessus, et le lendemain, on peut frotter. Cette dose de composition peut servir pour douze à quatorze toises de carreaux ou de parquets ; elle donne de l'odeur pendant quelques jours ; il faut avoir soin d'ouvrir tous les matins.

De la peinture au serum du sang.

M. le docteur Carbonell, médecin espagnol, a rendu compte, dans une lettre écrite par lui à M. Deyeux, membre de l'académie des sciences de

l'Institut, et insérée dans les annales de chimie, d'un procédé nouveau, au moyen duquel on peut obtenir une couleur de pierre très-solide, qui se dessèche promptement, sans laisser aucune mauvaise odeur, et qui résiste aux intempéries de l'air.

Ce procédé consiste à délayer une portion de chaux pulvérisée dans du serum de sang, jusqu'à ce qu'il se forme un liquide un peu épais propre pour peindre, et on l'applique avec un pinceau sur les superficies. La couleur qu'acquiert ce composé est plus ou moins blanchâtre, selon la pureté du serum et la blancheur de la chaux ; celle-ci peut être employée éteinte avec un peu d'eau, pourvu que ce fluide n'ait été ajouté qu'avec ménagement, et seulement en quantité suffisante pour diminuer l'adhésion des parties intégrantes de la chaux ; la chaux, une fois délitée, doit être passée à travers un tamis qui ne soit pas trop clair ; et dans le cas où l'on serait obligé de la garder plusieurs jours avant de s'en servir, il faudrait l'enfermer dans une caisse ou dans des pots qu'on boucherait exactement, on empêcherait ainsi l'acide carbonique de s'unir avec la chaux, et elle conserverait toutes ses propriétés.

Quand au serum, on peut se le procurer chez les bouchers. Il suffit, suivant le docteur Carbonell,

de leur recommander de recevoir dans des vases propres le sang des animaux qu'ils viennent d'égorger, et de placer les vases dans des endroits frais. Au bout de trois ou quatre jours, le serum s'est séparé du caillot; et, par une décantation faite avec précaution, on peut l'obtenir très-pur et presque incolore. S'il contenait quelques corps étrangers, on s'en débarrasserait aisément en le passant au travers d'un linge, ou d'un tamis serré.

Dans la composition dont il s'agit, il convient, ajoute le docteur Carbonell, d'observer deux choses; la première, que le serum étant une liqueur très-corruptible, il convient de l'employer le même jour qu'il a été extrait ou tout au plus le jour suivant; dans ces deux cas, il est nécessaire de le tenir dans un endroit frais, surtout pendant l'été. Il est facile au surplus de juger de l'état où il se trouve; car, lorsqu'il commence à s'altérer, on en est averti par l'odeur désagréable qu'il répand et par une fluidité différente de celle qu'il a ordinairement lorsqu'il est encore frais. Cette remarque est aussi applicable à la couleur préparée, et fait connaître la nécessité de laver tous les jours les vases et les instrumens qui ont servi à contenir, à préparer et à appliquer la peinture.

La seconde observation est relative à la consistance épaisse qu'acquiert promptement le mélange

du serum et de chaux à mesure que les deux substances agissent l'une sur l'autre. Cette consistance, qui d'abord était peu considérable, augmente quelquefois si brusquement, qu'il ne serait plus possible de faire usage du pinceau, si on ne parvenait pas à la diminuer en ajoutant une quantité de serum suffisante pour donner au mélange une liquidité convenable; il est en conséquence nécessaire d'avoir à côté du vase où l'on a mis la peinture, un autre vase contenant du serum frais, afin de pouvoir en ajouter au besoin la quantité qu'on croira indispensable. D'après cette observation, il est utile de ne jamais préparer beaucoup de peinture à la fois, et de faire en sorte de l'appliquer peu de temps après qu'elle a été préparée.

Le docteur Carbonell, après s'être assuré d'abord des bons effets de cette peinture, en s'en servant pour préparer les appartemens que devait venir occuper la reine d'Espagne dans la ville qu'il habitait alors, en fit aussitôt des essais en très-grand nombre, qui tous eurent le succès le plus satisfaisant. C'est avec cette peinture qu'on a peint toutes les portes et fenêtres extérieures et intérieures du palais royal à Madrid, des parties d'édifices publics, de jardins et de maisons de particuliers, et partout où cette peinture a été employée, elle a produit les bons ef-

fets qu'on en attendait; de sorte que, d'après des expériences aussi positives, il ne paraît plus possible de révoquer en doute l'utilité du procédé du docteur Carbonell pour la peinture au serum du sang.

DE LA PEINTURE DES TOILES.

Les peintres d'impression emploient les toiles dans les bâtimens pour masquer des solives ou autres parties qui déplaisent à la vue, ou pour des décorations de théâtre.

Pour peindre les toiles en détrempe. — Après avoir fait choix de la toile, il faut d'abord l'étendre ferme sur les chassis qui doivent la recevoir. Si cette toile est claire, on collera par derrière du papier avec de la colle de farine, ce qui est inutile si la toile est bien tissue. Ce papier collé étant sec, on donne une couche de blanc de Meudon infusé dans l'eau et détrempé avec de la colle de gants chaude, on passe ensuite par-dessus cette première couche une pierre ponce pour en enlever les nœuds et les grandes inégalités; on donne alors une seconde couche d'impression, mais plus ferme et plus épaisse de blanc de Meudon et de colle, après quoi on ponce encore un peu la toile, et alors elle est prête.

Lorsqu'il s'agit de peindre sur cette toile des décorations, il faut broyer toutes les couleurs à l'eau

et les détremper à la colle de gants, le stil de grain, le bleu de Prusse, et les cendres bleues servent à représenter des paysages. La cendre bleue seule suffit pour faire des ciels ; la laque plate, que l'on brunit avec de l'eau de cendres gravelées, s'emploie pour les fonds rouges, etc., etc.

Pour peindre les toiles en huile. — La toile étant choisie et disposée à peu près comme on vient de le dire, et le chassis étant étendu à plat, on présente le côté qui doit être peint. On étend alors également sur ce côté, et avec un grand couteau de bois, fait exprès pour cela, de la colle de gants de moyenne force, battue en consistance de bouillie jusqu'à ce que la toile en soit imbibée partout, en ayant soin de ramasser avec ce couteau le surplus de la colle, afin qu'il n'en reste que ce qui peut être entré dans la toile ; et il faut que la colle soit suffisamment forte, pour qu'elle ne pénètre pas de l'autre côté de la toile. L'emploi de cette colle a pour objet de coucher tous les petits fils sur la toile et de remplir les petits trous, afin que la couleur ne passe pas au travers. La colle ayant été ainsi ramassée, on accroche le chassis à l'air ; quand la couche est sèche, on ponce légèrement et en tout sens, la toile pour abattre et user les petits fils qui peuvent s'y trouver.

Après avoir ensuite broyé du brun rouge à l'huile de noix, dans laquelle on met de la litharge, on détrempe à l'huile de noix. La couleur étant suffisamment épaisse, on remet le chassis à plat, on étend la couleur dessus avec un couteau destiné à cet effet.

Cette couleur étant étendue et retirée de manière qu'il n'en reste que ce qui est empreint dans la toile, on la laisse sécher de nouveau, après quoi on peut encore, lorsqu'elle est sèche, passer la pierre ponce par dessus pour la rendre plus unie. On y donne alors une couche de petit gris formé avec du blanc de céruse et du noir de charbon broyé très-fin et détrempé à l'huile de noix et à l'huile de lin par moitié. Cette couleur se pose à la brosse fort légèrement ; on en met le moins qu'on peut, afin que la toile ne se casse pas sitôt, et que les couleurs qu'on aurait à appliquer ensuite dessus, se conservent mieux.

DE L'ART DU DOREUR.

L'éclat et la beauté de l'*or* ont fait chercher et trouver les moyens d'appliquer ce métal sur une infinité de corps ; mais les manières de dorer sont très différentes les unes des autres, selon la nature

des corps auxquels on a l'intention de donner les apparences extérieures de l'or. Il en résulte, que l'art de la dorure est très-étendu et comprend un grand nombre de procédés particuliers.

Il y a une espèce de dorure, qui, à proprement parler, n'en est pas une, ou qui n'est qu'une fausse dorure ; c'est celle dans laquelle, au lieu d'employer réellement de l'or, on se contente d'imiter la couleur de ce métal, au moyen d'une peinture d'un jaune doré, ce qu'on appelle alors travailler un sujet en *or-couleur*.

On peut encore rapporter aux fausses dorures, celles qui sont faites avec des feuilles de cuivre battu. Les papiers, et la plupart des ouvrages de carton dorés, n'ont que cette espèce de dorure.

La véritable dorure est celle dans laquelle on fait réellement emploi de l'or pour l'appliquer à la surface des corps.

En général, l'or destiné à toute espèce de dorure, doit être réduit en feuilles extrêmement minces par le batteur d'or, ou mis à l'état de très-grande division par des moyens chimiques ; et, des différens procédés de la dorure, les plus simples et les plus usités consistent dans son application, ou en détrempe, ou à l'huile, selon que les sujets sont disposés à la recevoir. C'est avec la dorure à l'huile

que se dorent ordinairement les dômes, les combles des églises et des palais, les figures de plâtre et de plomb, qu'on veut laisser exposés à l'air et aux injures du temps ; car cette dorure ne craint pas l'humidité : aussi l'applique-t-on sur les grilles, les balcons, les équipages ; et sur tout cela, elle résiste même à être lavée souvent sans être emportée. La dorure en détrempe, qui ne peut résister, ni à la pluie, ni aux impressions de l'air, qui la gâtent et la font écailler aisément, ne peut pas être employée sur un aussi grand nombre de sujets que la dorure à l'huile. Quelques ouvrages de sculpture, de stuc, de bois, des boîtes de carton, quelques parties d'appartemens, sont les seuls qu'on dore à la colle, encore faut-il qu'ils soient à couvert.

Mais avant de décrire ici en détail la manière dont on opère dans la dorure en détrempe et dans la dorure à l'huile, et de parler des différentes sortes de dorures qu'on peut employer, il nous paraît convenable de faire connaître d'abord les instrumens et les matières qui servent aux doreurs.

DES INSTRUMENS DU DOREUR.

Ces instrumens sont, savoir : les *pinceaux à mouiller*. On appelle ainsi des pinceaux de poils de petit gris, dont on se sert en premier lieu pour donner

de l'humidité à l'*assiette*, en l'humectant d'eau, afin quelle puisse retenir l'or. On appelle *assiette* la composition sur laquelle doit s'asseoir l'or. On doit avoir soin, lorsqu'on ne se sert plus des pinceaux à mouiller, de les retirer de l'eau et de les presser pour leur faire faire la pointe.

Les pinceaux à ramander. — Ces pinceaux, de différentes grosseurs, ronds, et d'un poil très-doux, afin qu'ils ne puissent pas endommager l'or, servent à réparer les cassures ou gerçures qui se sont faites aux feuilles d'or avec d'autres petits morceaux de feuilles d'or, qu'on applique avec ces pinceaux, qui, pour les prendre, ne doivent pas faire la pointe.

La palette à dorer. — Elle consiste dans un bout de queue de poil de petit gris, auquel, en les disposant dans une carte, on fait faire l'éventail. Cette palette sert à prendre la feuille d'or, lorsqu'on l'a passée légèrement sur la joue sur laquelle on met de la graisse de mouton, qui s'entretient ainsi dans une chaleur douce. Ce léger frottement de la palette sur la graisse suffit pour lui faire happer la feuille d'or, qu'après avoir ainsi enlevée, on pose doucement sur l'ouvrage en soufflant dessus avec l'haleine pour l'étendre. Ordinairement la palette est emmanchée d'un manche de bois portant à son ex-

trémité un autre pinceau, qui sert à appuyer la feuille d'or dès qu'elle est posée sur l'ouvrage.

Le coussin ou *coussinet*. — C'est un morceau de bois en carré long, garni sur l'épaisseur d'environ trois doigts, de bon coton cardé sur lequel on étend une peau de veau dégraissée et passée au lait, que les corroyeurs préparent exprès, pour les vendre aux doreurs. Cette peau étant bien tendue, on attache aux quatre extrémités du carré une feuille de parchemin, qui forme un bordage, pour maintenir l'or.

Le bilboquet. — On donne ce nom à un petit morceau de bois, plat par le dessous, auquel on a adapté un morceau d'écarlate ; on souffle dessus avec l'haleine, et l'on s'en sert pour enlever les bandes d'or, qu'on a coupées avec un *couteau* d'une lame large et mince qui sert à couper l'or ; il sert aussi à dorer les parties droites, qu'on ne veut pas qui débordent, ce qui dore plus promptement et plus juste que la palette.

La pierre à brunir. — On nomme ainsi, ou *brunissoir*, un outil d'acier poli, ou de pierre hémasite, dite *pierre sanguine*, ou enfin d'un caillou dur et transparent, qu'on affûte en dent de loup sur une meule et qu'on emmanche ensuite dans une poignée de bois, garnie d'une virolle de cuivre.

Le doreur fait usage de ce brunissoir pour polir les métaux qu'il veut dorer, ou pour lisser la dorure après qu'elle a été appliquée.

DES MATIÈRES QU'EMPLOIENT LES DOREURS.

Outre le blanc de céruse, la litharge, la terre d'ombre, l'huile d'œillet, l'ocre jaune, la gomme-gutte, le stil de grain, substances dont les doreurs se servent comme les peintres, ils emploient spécialement les matières suivantes.

La *mine de plomb*, plombagine, ou sous espèce compacte, du graphite rhomboïdal de la minéralogie du professeur Jameson : c'est de cette espèce de graphite qu'on se sert en Angleterre pour faire les crayons noirs. Cette mine de plomb, qui sert à dessiner, doit être légère, médiocrement dure, se taillant aisément. On la choisit en morceaux de moyenne grosseur, longs, d'un grain fin et serré. Elle entre dans la composition de l'assiette.

La *sanguine*, ou *crayon rouge*, argile, ocreuse rouge graphique de Haüy : c'est une sorte de schiste d'un rouge brun, d'une texture compacte, employée pour faire des crayons rouges, parce qu'elle laisse des traces durables de sa couleur sur le papier. La sanguine entre aussi dans la composition de l'assiette.

17*

Le bol d'Arménie. — On a donné ce nom, ainsi que celui de bol oriental à une argile ocreuse rouge, onctueuse, douce au toucher, fragile, qu'on nous apportait autrefois en morceaux de différentes formes et grosseurs, du levant et d'Arménie ; mais tout le bol, dont on fait actuellement usage, est tiré de divers lieux de la France ; on trouve même dans les environs de Paris plusieurs carrières de bol, qui, quand il est bien rouge, est assez recherché. On doit choisir le bol net, non graveleux, doux au toucher, rouge, luisant, s'attachant aux lèvres, lorsqu'on l'en approche ; il sert aussi à l'assiette.

Le rocou, ou *roucou.* — C'est une pâte assez sèche et assez dure, qui est brunâtre à l'extérieur et rouge dans l'intérieur ; on l'apporte ordinairement dans des tonneaux, en pains qui sont enveloppés de feuilles de roseaux très-larges d'Amérique, où l'on prépare par décoction et macération cet extrait avec les semences d'un arbre (bixa orellana) qu'on y lessive. Il faut choisir la pâte de rocou haute en couleur, rouge, d'une odeur forte et assez désagréable. Elle sert au vermeil.

Le *safran*, matière colorante, formée des pistils de la fleur du *crocus sativus*, plante qu'on cultive dans plusieurs endroits de la France, et surtout

dans le Gâtinais. Il faut choisir le safran nouveau, bien séché, en filamens longs et larges, flexible et doux au toucher, d'un rouge foncé, sans aucun mélange de jaune. On le conserve dans des boîtes bien fermées. Le safran s'emploie pour faire des *vermeils*.

Après avoir indiqué ces différentes substances, dont les doreurs font usage, il convient de faire remarquer ici que, lorsqu'il s'agit d'appliquer l'or à la surface de corps non métalliques, on est obligé d'enduire d'abord la surface de ces corps avec quelque substance tenace et collante, qui puisse happer la feuille d'or et la retenir; et comme il y a deux manières de dorer ces corps, savoir, en détrempe et à l'huile, il y a aussi deux sortes de compositions pour happer l'or. L'assiette est, pour la dorure en détrempe, la composition qu'on emploie pour retenir la feuille d'or; et, dans la dorure à l'huile, c'est au moyen de l'or couleur, du mordant et de la mixtion, que cette feuille d'or est retenue.

L'assiette est, ainsi qu'on l'a déjà dit, une composition dont on se sert pour asseoir l'or. Elle est formée de bol d'Arménie, d'un peu de sanguine, très-peu de mine de plomb, quelques gouttes d'huile d'olive, plus ou moins, suivant que la dose est forte; cette dose est ordinairement dans les pro-

portions suivantes : Bol d'Arménie, une livre ; mine de plomb d'Angleterre, deux onces ; sanguine, deux onces. Ces substances doivent être broyées séparément à trois ou quatre reprises avec de l'eau de rivière très-limpide ; quand elles sont sèches, on les mêle toutes avec de l'huile d'olive, puis on les broye de nouveau dans une cuillerée environ d'huile d'olive, qu'on détrempe dans de la colle de parchemin légère. L'assiette bien faite et bien gouvernée fait la beauté de la dorure.

L'or-couleur consiste dans le reste des couleurs broyées et détrempées à l'huile, qui se trouvent dans les pinceliers dans lesquels les peintres nettoient leurs pinceaux. Cette matière, extrêmement grasse et gluante, ayant été broyée de nouveau et passée à travers un linge, sert de fond pour y appliquer l'or en feuilles. On couche cet or-couleur sur la teinte dure avec un pinceau, comme si l'on peignait ; plus il est vieux, plus il est onctueux. On peut le laisser au soleil dans un vase vernissé, ou dans une boîte de plomb, pendant l'espace d'une année.

On peut faire aussi un or-couleur très-beau, avec du blanc de céruse, de la litharge, un peu de terre d'ombre broyée à l'huile d'œillet, qu'on détrempe ensemble avec la même huile en consistance très-

liquide, qu'on expose aussi au soleil pendant une année.

Les *mordans* sont, en général, composés avec des colles végétales ou animales; et d'autres avec des matières huileuses, collantes, et capables de se sécher. On applique des feuilles d'or par-dessus ces mordans; et lorsque le tout est sec, on recherche et on polit l'ouvrage; mais aujourd'hui les ouvriers doreurs habiles ont renoncé à faire usage d'or-couleur et de mordant pour les dorures à l'huile, et ils les remplacent par une composition qu'ils appellent *mixtion*; c'est un liquide qu'on forme ordinairement en faisant fondre une livre d'ambre jaune ou succin, quatre onces de mastic en larmes, et une once de bitume dans une livre d'huile grasse, en éclaircissant cette mixtion avec de l'essence. Ce liquide, lorsqu'il est bien préparé, l'emporte de beaucoup sur l'or-couleur et les mordans, en ce qu'il ne produit aucune épaisseur, et ne laisse apercevoir aucune soudure des feuilles d'or. Il suffit, qu'il ne soit ni trop lent ni trop prompt à sécher, enfin, qu'il s'étende aisément sous le pinceau.

Le vermeil. — On donne ce nom à une composition ainsi formée : Rocou, deux onces; gomme-gutte, une once; vermillon, une once; sang-dra-

gon, une demi-once; cendres gravelées, deux onces. On fait bouillir le tout ensemble dans de l'eau, en consistance d'une liqueur, qu'on passe par un tamis de soie ou de mousseline. Ce liquide donne du reflet et du feu à l'or, ce qui fait paraître l'ouvrage vermeillonné comme s'il était doré d'or moulu. On y introduit, lorsqu'on en fait emploi, de l'eau de gomme arabique formée avec quatre onces de cette gomme fondues dans une pinte d'eau.

On donne très-improprement la dénomination de *vernis à la laque* à un composé qu'on produit en faisant fondre au bain-marie trois onces de gomme laque dans une pinte d'esprit-de-vin; ce liquide, qui n'a ni consistance ni brillant, sert dans les apprêts de dorure pour dégraisser les couleurs à l'huile, et les disposer à recevoir l'or, avant d'y appliquer une couche de mixtion.

De la manière de dorer en détrempe.

La dorure en détrempe ne pouvant résister ni à la pluie, ni aux impressions de l'air, qui la gâtent, on ne doit y travailler qu'à l'intérieur, dans des ateliers où l'on soit à l'abri de l'ardeur du soleil, et même de la grande chaleur de l'été, qui y est contraire. Il faut éviter aussi de travailler dans les endroits trop humides.

Un ouvrage de dorure en détrempe exige, pour être bien fini, dix-sept opérations principales, qu'il nous paraît convenable d'indiquer et de décrire avec détail. Ces opérations consistent dans celles ci-après; savoir : Encoller, blanchir, reboucher et peau-de-chienner, adoucir et poncer, réparer, dégraisser, prêler, jaunir, égrainer, coucher d'assiette, frotter, dorer, brunir, matter, ramander, vermeillonner et repasser.

Première opération.

Encoller. — Après avoir fait bouillir dans une pinte d'eau, et jusqu'à réduction à moitié, une poignée de feuilles d'absynthe, et deux ou trois têtes d'ail, on passe cette décoction à travers un linge, et on y ajoute une demi-poignée de sel avec un quart de pinte de vinaigre; en mêlant ensuite quantité égale de cette composition avec autant de bonne colle bouillante, pour l'employer dans cet état, on encolle bien chaudement le bois avec une brosse courte de sanglier. Cette première opération sert à dégraisser le bois, le préserver de la piqûre des insectes, et le dispose à mieux recevoir les apprêts.

Si l'on a à dorer sur la pierre ou sur le plâtre, au lieu d'un seul encollage, tel que celui qu'on vient

d'indiquer, il faut en donner deux ; le premier, de colle faible et bouillante, pour qu'elle entre bien dans la pierre, et l'humecte suffisamment ; le second, de colle plus forte ; mais ces deux encollages doivent se faire sans addition de sel, ce qui présenterait l'inconvénient de produire sur la dorure une poussière saline, lorsque la pierre ou le plâtre sont exposés dans des endroits humides. On ne peut se dispenser de cette addition de sel pour le bois.

Seconde opération.

Blanchir ou *apprêter le blanc*. — Cette opération consiste à faire chauffer une pinte de très-forte colle de parchemin, à laquelle on ajoute un quart de pinte d'eau. Après avoir jeté dans cette liqueur chaude deux poignées de blanc de Meudon pulvérisé et passé au tamis de soie, on laisse infuser ce blanc pendant une demi-heure, et ensuite on remue bien le tout. On donne alors une couche très-chaude de cette liqueur sur l'ouvrage, en *tapant* légèrement et de manière, cependant, à éviter qu'il ne reste d'épaisseurs dans quelques endroits.

On prend ensuite de la colle forte de parchemin dans laquelle on introduit du blanc de Meudon,

ainsi pulvérisé et tamisé, jusqu'à ce qu'on ne voie plus la colle, et qu'elle en soit couverte d'un bon doigt environ. Cela fait, on couvre le pot en ne le tenant près du feu qu'autant qu'il le faut pour le maintenir dans un état de tiédeur. Après une demi-heure d'infusion du blanc, on le remue avec la brosse, jusqu'à ce qu'on ne voie plus de grumeaux, et que le tout soit bien mêlé. On donne sept, huit ou dix couches de blanc selon que l'état du sujet peut l'exiger, en ayant soin, lorsque le blanc est un peu chaud, de *taper* très-légèrement et également avec une brosse, afin que ce blanc ne soit pas trop épais, ce qui rendrait l'ouvrage sujet à bouillonner.

On doit avoir grand soin de ne point appliquer de nouvelles couches que la dernière ne soit bien sèche ; et l'on s'en assure en posant le dos de la main sur la couche qui vient d'être donnée. On doit avoir grand soin aussi que les huit ou dix couches données le soient bien égales entre elles, c'est-à-dire, que la colle soit, dans toutes, de la même force, et que la quantité de blanc qu'on y a fait infuser soit la même ; on sent en effet, que si l'on venait à mettre une couche forte sur une couche plus faible, celle-ci n'étant pas en état de la soutenir, l'ouvrage tomberait par écailles.

La dernière couche de blanc doit être d'une bonne chaleur, et donnée un peu au clair, en adoucissant avec la brosse.

Troisième opération.

Reboucher et peau-de-chienner. — Au moyen d'un mastic, composé de blanc et de colle, qu'on appelle *gros blanc*, on bouche avec soin les trous et autres défectuosités qui peuvent se trouver dans les bois; puis, avec une peau de chien de mer, on enlève les barbes du bois.

Quatrième opération.

Poncer et adoucir. — Lorsque les couches de blanc sont sèches, on taille des pierres ponces en les usant sur un carreau pour les unir : on en forme de plates pour adoucir les panneaux et de rondes pour se loger dans les moulures; on taille aussi de petits bâtons très-minces pour vider les moulures, qui peuvent être engorgées de blanc.

On prend alors de l'eau très-fraîche, à laquelle on ajoute même dans l'été de la glace, la chaleur étant très-contraire et pouvant faire manquer l'ouvrage; avec cette eau on mouille les apprêts de blanc par petites parties au moyen de la brosse qui a servi à ces apprêts; et avec les pierres ponces

taillées et les petits bâtons, on adoucit et on ponce, c'est-à-dire, qu'on frotte légèrement les parties blanchies, ce qui rend la surface lisse et douce au toucher; et en même temps, avec une brosse douce qui ait servi au blanc, on lave à mesure qu'on adoucit pour nettoyer ce qui se forme par-dessus ; on enlève l'eau avec une petite éponge, et bien légèrement avec le doigt tous les petits grains qui pourraient être restés. On passe ensuite par-dessus l'ouvrage un linge ou une toile rude pour achever de nettoyer le tout, en ayant attention que les parties carrées, ainsi que les tranches, soient très-unies, et que les onglets soient évidés et bien coupés d'angle.

Cinquième opération.

Réparer. — L'ouvrage étant adouci, poncé et sec, pour rendre à la sculpture sa première beauté, on se sert, pour lui restituer les coups du ciseau et en retracer tous les linéamens, de fers tournés en forme de crochets de différentes espèces, et on dégorge les moulures; c'est ce qu'on appelle *refendre* et *réparer*. Cette opération, lorsqu'elle est exécutée avec beaucoup de soin par un ouvrier habile, fait paraître sur le blanc, tous les traits de la sculpture, comme si elle sortait des mains du sculpteur.

Sixième opération.

Dégraisser. — L'opération de réparer, qui exige un temps assez long, ternit et graisse le blanc par le frottement des mains qu'on passe sans cesse dessus. On *dégraisse* ce blanc ainsi sali, en posant légèrement un linge mouillé sur les parties qui doivent être mates et brunies, ne passant qu'une brosse dure et mouillée sur les réparures. On lave ensuite le tout avec une petite éponge fine, et faisant attention qu'il ne reste aucun grain ou poil de brosse.

Septième opération.

Prêler. — L'ouvrage étant dégraissé et sec, on frotte, pour les rendre plus douces ; et on lisse toutes les parties unies avec un paquet de branches de prêles (*equiseta*), plantes du genre des fougères ; mais il faut avoir soin, en frottant ainsi ces parties, de ne pas user le blanc.

Huitième opération.

Jaunir. — Cette opération consiste à appliquer sur un ouvrage apprêté, adouci, réparé, dégraissé et prêlé, une teinture jaune qu'on forme, en ajoutant à un quart de pinte d'une bonne colle de par-

chemin nette, blanche, claire quand elle est figée, et de moitié moins forte que la colle au blanc, deux onces d'ocre jaune broyée très-fine à l'eau, qu'après avoir détrempée dans la colle chaude, on abandonne au repos.

Lorsque le jaune se sera précipité au fond, on passera le dessus au tamis de soie ou à travers une mousseline fine, ce qui fournira une teinture jaune. Après avoir fait alors chauffer cette teinture, on l'emploie très-chaude avec une brosse douce et bien nette, et l'on jaunit ainsi tout l'ouvrage; il faut avoir soin de ne pas le frotter trop long-temps pour ne pas risquer de détremper le blanc, et de lui faire perdre les traits fins de la réparure.

Cette teinte jaune sert à remplir les fonds où quelquefois l'or ne peut pas entrer; elle sert aussi de mordant pour tenir l'assiette et happer l'or.

Neuvième opération.

Egrainer. — C'est enlever légèrement les grains qui se trouvent sur un ouvrage apprêté pour recevoir la dorure. Le jaune étant posé et sec, on frotte légèrement avec de la prêle tout l'ouvrage pour enlever les grains et les poils de brosse qui peuvent s'y trouver; la surface doit être unie, sans la moindre inégalité.

Dixième opération.

Coucher d'assiette. — Après avoir détrempé l'assiette, préparée comme il a été dit ci-devant, dans une colle de parchemin légère, belle et très-nette, passée et tamisée pour qu'il ne s'y trouve aucune matière étrangère, et que l'on aura fait un peu chauffer, on donne trois couches de cette colle avec une petite brosse de soie de porc, longue, mince, faite exprès, dont le poil soit très-doux. On étendra les couches sur les parties que l'on veut brunir et sur celles qui doivent rester mates, en évitant d'en laisser entrer dans les fonds.

Onzième opération.

Frotter. — Les trois couches d'assiette étant sèches, il faut alors frotter avec un linge neuf et sec dans les grandes parties unies, les endroits qui doivent rester mats, ce qui donne lieu à ce que l'or que l'on ne doit pas brunir s'étend, devient brillant, et fait couler l'eau dessous sans tacher. On donne ensuite, sur les parties qui n'ont point été frottées avec le linge, et qu'on a l'intention de brunir, deux couches de la même assiette détrempée à la colle, dans laquelle on versera quelques gouttes d'eau pour la rendre plus douce. Dans cet état, l'ouvrage sera prêt à recevoir l'or.

Douzième opération.

Dorer. — On prend de l'or en livret très-beau et point piqué ; et après avoir vidé le livret sur le coussin, on mouille avec des pinceaux de différentes grosseurs, proportionnés à la place qu'on veut dorer, l'ouvrage avec de l'eau claire, pure, nette, et surtout très fraîche, car dans l'été on y ajoute ordinairement de la glace ; on change cette eau de demi-heure en demi-heure, ne mouillant qu'à mesure la place où l'on désire poser l'or ; on doit observer de poser les fonds avant les parties supérieures et éminentes.

La feuille posée, on fait passer avec un pinceau de l'eau derrière cette feuille en appuyant sur le petit bord, et en évitant qu'il n'en passe par-dessous, ce qui tacherait l'or, surtout aux parties qu'on veut brunir. Cette eau étend la feuille, on souffle alors légèrement dessus avec son haleine, et l'on enlève avec le bout du pinceau l'eau qui aurait pu s'amasser, pour éviter qu'elle ne fasse détremper l'eau et les apprêts de dessous.

Treizième opération.

Brunir. — On se sert à cet effet d'un caillou uni et taillé en forme de dent de loup, qu'on appelle

pierre à brunir, et c'est avec ce brunissoir qu'on polit et lisse fortement l'or, en ayant soin de ne pas l'user.

Pour brunir les parties qui sont disposées à l'être, il faut avoir attention que l'ouvrage ne soit pas trop sec, ce qui rendrait le bruni moins beau, et passer d'abord la pierre à brunir dans les filets carrés pour appuyer l'or qui quelquefois s'élève en cloche.

On passe ensuite légèrement sur l'ouvrage un pinceau de poils longs et très-doux pour enlever la poussière qui pourrait y être tombée, on passe ensuite la pierre à brunir sur l'ouvrage en allant et revenant, et en appuyant le pouce gauche sur la pierre même pour la maintenir, de crainte que, s'échappant, elle n'aille toucher les parties qui ne doivent pas être brunies. En mouillant alors bien légèrement l'endroit avec un pinceau, on y applique un morceau d'or qu'on brunira lorsqu'il sera sec.

Quatorzième opération.

Matter. — Cette opération qui conserve l'or et l'empêche de s'écorcher, consiste à passer légèrement de la colle sur les endroits qui ne doivent pas être brunis.

Les parties étant brunies, il faut *matter* les autres, ce qui se fait en donnant avec un pinceau une cou-

che légère et douce de colle de parchemin nette, belle, sans aucune partie terreuse, bien tamisée, d'une consistance moindre de moitié que celle de la colle pour le jaune, *opération huitième*, il faut employer cette colle chaude, sans qu'elle le soit trop pour ne pas risquer d'enlever l'or, ne passant qu'une seule fois sur l'or, et entrant dans les petits fonds et refends de sculpture, ce qui matte et appuie l'or.

Quinzième opération.

Ramander. — Il peut arriver quelquefois que le doreur ait oublié de mettre l'or dans des petits fonds, ou, qu'en passant la colle, il enlève quelques petites parties d'or ; alors, il faut couper une feuille d'or sur le coussin par petits morceaux, en poser où il en manque avec un pinceau à ramander, après avoir mouillé la place où il en faut mettre avec un petit pinceau un peu trempé. Lorsque le ramandage est sec, on passe un peu de colle sur chaque endroit.

Seizième opération.

Vermeillonner. — C'est donner une couche de vermeil, c'est-à-dire, de la composition liquide qui porte ce nom, et dont nous avons indiqué ci-devant

la préparation. Cette couche de vermeil a pour objet de donner à l'ouvrage du reflet et une couleur d'or moulu.

En trempant dans le vermeil un pinceau très-fin, on vermeillonne ainsi tous les refends, les carrés et les petites épaisseurs, ayant grand soin de n'en pas mettre trop abondamment, ce qui formerait des noirs. Il faut passer légèrement le pinceau avec goût et propreté, et en ne faisant que glisser sur l'or.

Dix-septième opération.

Repasser. — On appuie l'ouvrage et on le termine en passant sur tous les mats avec la colle à matter, une seconde couche plus chaude que la première, et c'est l'application de cette couche qui s'appelle repasser l'ouvrage et qui le finit.

On jugera facilement, sans doute, par la description que nous venons de donner, d'après M. Watin, des opérations multipliées qu'exige la dorure en détrempe, et dont il assure que tous les détails sont exacts, que cette dorure exige d'être suivie avec beaucoup de soin; et si, en effet, chacune de ces opérations est également, suivant cet auteur, nécessaire et essentielle à la perfection de cette espèce de dorure, on en pourra conclure que son exécution nécessite un temps très-long, si l'on considère

surtout, qu'entre ces opérations, en grand nombre, il doit être mis des intervalles.

DE LA DORURE A L'HUILE.

On a appelé dorure en détrempe celle où toutes les opérations s'en font avec de l'eau et de la colle ; la dorure à *l'huile* a reçu ce nom, parce que l'huile est le liquide essentiel dont on se sert dans toutes les opérations qu'exige cette espèce de dorure.

Pour dorer à l'huile, on se sert de *l'or-couleur*, qui consiste, ainsi qu'il a été dit précédemment, dans le reste des couleurs broyées et détrempées à l'huile, qui se trouvent dans les pinceliers où les peintres nettoient leurs pinceaux ; cette matière, extrêmement grasse et gluante, broyée et passée à travers un linge fin, ou bien la composition que nous avons indiquée comme pouvant remplacer, est employée comme fond pour y appliquer l'or en feuille ; elle se couche avec le pinceau comme les véritables couleurs, après que l'ouvrage a été encollé, ou si c'est du bois, après lui avoir donné quelques couches de blanc en détrempe.

Lorsque l'or-couleur est suffisamment sec pour aspirer et retenir l'or, on en étend les feuilles soit entières, soit coupées par morceaux, en se servant, pour les prendre, de coton bien doux et bien cardé,

ou de la palette des doreurs en détrempe, ou simplement du couteau avec lequel ces feuilles ont été coupées, selon les parties de l'ouvrage que l'on doit dorer ou la largeur de l'or qu'on veut appliquer.

A mesure que l'or est posé, on passe par-dessus un gros pinceau de poil très-doux ou une patte de lièvre, pour l'attacher et comme l'incorporer avec l'or couleur; et ensuite, au moyen du même pinceau ou d'un autre plus petit, on le ramande, c'est-à-dire, qu'on répare les cassures ou gerçures qui se sont faites aux feuilles, avec d'autres petits morceaux de feuilles d'or, qu'on applique avec des pinceaux.

On a déjà dit que c'est en opérant ainsi, qu'on se sert ordinairement de cette dorure à l'huile pour dorer les combles des églises, des basiliques, des palais; on l'emploie aussi pour l'appliquer sur les grilles, les balcons et les équipages.

DE LA DORURE AU FEU OU SUR MÉTAUX.

Il y trois manières usitées de dorer au feu, savoir: en *or simplement en feuille*, en *or moulu* et en *or haché*.

Pour préparer les métaux à recevoir la dorure d'or en feuille, on commence par bien *gratter*, *dérocher* ou *décaper* la pièce; à cet effet, on la

récure avec du sable, puis on la fait tremper pendant quelque temps dans de l'eau forte (acide nitrique du commerce) affaiblie par beaucoup d'eau et mise à l'état de ce que, dans le commerce, on appelle *eau seconde*. On fait chauffer ensuite la pièce de métal ; cette opération s'appelle *bleuir*, parce que, lorsque cette opération a lieu sur du fer, il prend une couleur bleue. Quand la pièce est convenablement chaude, on y applique la première couche d'or en feuilles qu'on étend avec un tampon de coton, et que l'on *ravale* légèrement avec un brunissoir ou polissoir. On ne donne, pour l'ordinaire, que trois ou quatre couches d'une seule feuille d'or dans les ouvrages communs, et trois ou quatre couches de deux feuilles dans les beaux ouvrages : à chaque couche on ravale, et ensuite on remet l'ouvrage au feu, ce qui s'appelle *recuire*. Après la dernière couche, l'or est en état d'être bruni clair avec le brunissoir de la pierre sanguine, qu'on appelle aussi *pierre à dorer*.

La dorure en *or moulu* est beaucoup plus solide que celle précédente ; ici c'est le mercure qui est l'intermède entre l'or et le métal à dorer.

Pour cette opération, on commence par faire rougir le creuset ; on y met l'or et le mercure dans la proportion, ordinairement de une once de ce dernier métal sur un gros d'or. On remue douce-

ment ces métaux dans le creuset avec un crochet, jusqu'à ce que l'on s'aperçoive que l'or est fondu et incorporé au mercure; ensuite, on les jette ainsi unis ensemble dans de l'eau pour les laver. Pour préparer le métal à recevoir l'or, on le décape par le procédé indiqué pour la dorure à l'or en feuille. Le métal étant ainsi bien déroché, on le couvre de cet amalgame d'or et de mercure, en l'y étendant le plus également possible. On met alors le métal au feu sur la *grille à dorer* ou sur le *panier à dorer*, au-dessous desquels est une poêle remplie de feu. La grille à dorer est un petit treillis de fil d'archal dont on couvre la poêle, et sur lequel on pose les ouvrages que l'on dore. Le panier à dorer est aussi un treillis de fil de fer, qui ne diffère de la grille qu'en ce qu'il est concave et enfoncé de quelques pouces. A mesure que le mercure s'évapore, l'or qui est fixe demeure, et comme les pores du métal qu'on veut dorer se sont dilatés par la chaleur, ils se resserrent en se refroidissant, et retiennent les parcelles d'or qui y sont placées; mais, s'il arrive qu'on puisse distinguer les endroits où il manque de l'or, on répare l'ouvrage en ajoutant de l'amalgame où il en faut. Pour rendre cette dorure plus durable, les doreurs frottent l'ouvrage avec du mercure et de l'eau-forte, et le dorent une seconde

fois de la même manière ; ils réitèrent quelquefois cette opération jusqu'à trois ou quatre fois, et par cette manœuvre simple, on peut charger le métal d'une couche d'or aussi épaisse qu'on le désire.

Lorsque la dorure est pâle et terne, on peut la raviver par le moyen de la *cire à dorer*, qui consiste dans une composition de cire jaune, de bol d'arménie, de vert-de-gris et d'alun ; il suffit de frotter la pièce avec cette composition, et de la chauffer ensuite pour faire couler la cire.

La dorure d'*or haché* se fait avec des feuilles d'or, comme la première dorure dont il a été parlé ci-devant, et elle se pratique de la même manière ; mais elle en diffère en deux points essentiels.

1°. Quand le métal a été gratté et poli, on y pratique un grand nombre de petites hachures d'où cette espèce de dorure a reçu son nom, et ces hachures s'y font dans tous les sens avec le *couteau à hacher*, qui est un petit couteau à lame d'acier courte et large emmanché de bois ou de corne. Ces hachures ne paraissent plus à l'extérieur, lorsque la dorure est achevée.

2°. Pour la dorure hachée, il faut jusqu'à dix à douze couches, à deux feuilles d'or pour chaque couche ; au lieu que, pour la dorure unie, il n'en faut que quatre. Cette grande quantité d'or est né-

cessaire pour couvrir les hachures ; mais la dorure qui en résulte est plus belle et plus solide.

On fait encore une très-jolie dorure sur les métaux, et particulièrement sur l'argent, de la manière suivante : après avoir fait dissoudre de l'or dans de l'eau régale, on trempe des linges dans cette dissolution d'or ; on fait ensuite brûler ces linges et l'on en conserve la cendre. Cette cendre humectée d'eau et appliquée ainsi à la surface de l'argent, au moyen d'un chiffon ou même avec les doigts, y dépose, par le frottement, les molécules d'or qu'elle contient et qui y adhèrent très-bien ; on lave alors la pièce pour enlever la partie terreuse de la cendre ; l'argent, dans cet état, ne paraît presque pas doré ; mais quand on vient à le brunir avec de la pierre sanguine, il prend une couleur d'or très-belle.

Cette manière de dorer est très-facile et très-économique, car elle n'emploie qu'une quantité d'or infiniment petite. La plupart des ornemens d'or qui sont sur des éventails, sur des tabatières, et autres bijoux de grande apparence et de peu de valeur, ne sont que de l'argent doré par cette méthode.

DE LA DORURE SUR LE FER OU SUR L'ACIER.

Pour cette opération, on commence par faire dis-

soudre de l'or dans de l'eau régale, selon le procédé ordinaire. On verse ensuite sur la dissolution environ un volume double d'éther sulfurique, ce qui exige quelques précautions, et doit se faire dans un matras très-volumineux, on agite ensemble les deux liqueurs ; dès que le mélange est en repos, on voit l'éther se séparer de l'acide nitro-muriatique ; l'acide devient plus transparent et l'éther plus foncé à raison de l'or qu'il a enlevé à l'acide. On verse le tout dans un entonnoir de verre, dont le bec est tiré en pointe et fermé ; on ne l'ouvre que lorsque les liquides se sont bien séparés l'un de l'autre. L'acide qui occupe le fond sort le premier ; lorsqu'il est passé en totalité, on ferme l'ouverture, et on la rouvre sur un flacon pour y faire entrer la dissolution éthérée d'or, et ensuite on bouche bien ce flacon.

Lorsqu'on veut se servir de cette dissolution éthérée pour dorer le fer ou l'acier, on commence par polir avec beaucoup de soin le métal avec de l'émeril fin, ou du rouge d'Angleterre, et de l'eau-de-vie ; on applique au pinceau l'éther aurifère : cet éther s'évapore, et laisse l'or sur la surface du métal ; on chauffe ensuite le métal, et on le polit au brunissoir.

On peut ainsi dessiner sur le fer ou l'acier des

figures à volonté, qui paraissent ensuite en or.

Les huiles essentielles, comme celles de térébenthine ou de lavande, ayant aussi la propriété d'enlever l'or à son dissolvant acide, elles pourraient probablement aussi être employées dans ce genre de dorure.

Moyen de retirer l'or employé sur le bois dans la dorure à la colle.

Nous avons pensé, qu'après avoir décrit les différentes espèces de dorures, il pouvait être intéressant de parler du moyen de retirer l'or employé sur le bois dans la dorure à la colle, tel que Cadet Gassicourt annonce dans son Dictionnaire de Chimie, qu'il fut présenté à l'académie des sciences dans un mémoire de M. Darclay de Montanix, premier maître-d'hôtel du duc d'Orléans.

Il faut, dit l'auteur de ce mémoire, mettre les morceaux de bois dorés dans une chaudière où l'on entretiendra de l'eau très-chaude; on les y laissera tremper pendant un quart-d'heure, puis on les transportera dans un autre vaisseau, qui contiendra de l'eau en petite quantité et moins chaude que celle de la chaudière; c'est dans l'eau du second vaisseau qu'on fera tomber l'or en brossant la *dorure* avec une brosse de soies de sanglier que l'on trempera

dans l'eau presque à chaque coup que l'on donnera ; on aura soin d'avoir des brosses de plusieurs sortes, afin de pouvoir pénétrer plus facilement dans le fond des ornemens s'il s'en trouve ; quand on aura ainsi dédoré une certaine quantité de bois, on fera évaporer jusqu'à siccité l'eau dans laquelle on aura brossé l'or. Ce qui restera au fond du vase sera mis dans un creuset au milieu des charbons jusqu'à ce qu'il ait rougi, et que la colle et la graisse qui s'y trouvent mêlées soient consumées par le feu. Alors l'eau régale et le mercure pourront agir sur l'or qui y est contenu ; on mettra la matière à traiter, un peu chaude, dans un mortier avec du mercure très-pur, on la triturera avec le pilon pendant une heure, puis on y versera de l'eau fraîche en très-petite quantité et l'on continuera de triturer jusqu'à ce que l'on présume que le mercure s'est chargé de l'or contenu dans la matière. Alors on lavera le mercure à plusieurs eaux, on le passera à travers la peau de chamois, dans laquelle il restera un amalgame d'or et de mercure. On mettra l'amalgame dans un creuset, on en chassera le mercure par un très-petit feu, et il restera un oxide d'or très-pur.

Si l'on a une grande quantité de matière à triturer, on pourra se servir du moulin des affineurs de la monnaie, en observant de mêler un peu de

sable très-pur dans la matière, afin de faire mieux pénétrer l'or dans le mercure. Pour faire évaporer le mercure, il conviendra, afin d'en perdre moins, de se servir d'une cornue et d'un matras.

DE L'ART DU VERNISSEUR.

Toute la science du vernisseur consiste dans l'art de faire les vernis, et dans celui de les employer.

On donne en général le nom de vernis à des dissolutions saturées de corps résineux et gommo-résineux. Ces solides ainsi employés à la fabrication des vernis doivent être plus ou moins transparens, puisqu'ils doivent former une espèce de glace sur les corps qu'ils recouvrent ; les fluides, par la même raison, doivent être sans couleur, pour ne point diminuer la transparence des corps qu'ils dissolvent ; il faut qu'ils aient la propriété d'être volatils pour s'évaporer presqu'entièrement, et dépouillés de tout ce qui serait susceptible d'attirer l'humidité de l'air, afin d'en préserver plus sûrement les corps sur lesquels on les applique.

Il résulte ainsi de ces propriétés essentielles aux substances propres à faire des vernis, qu'un vernis est une substance transparente, sèche, permanente

et brillante, déposée par le fluide qui a divisé le corps résineux sur les corps qu'il recouvre et qui s'évapore avec rapidité. Cette définition distingue les vrais vernis de ceux que l'eau semble former sur les corps où elle tombe, parce qu'ils disparaissent avec elle, comme, des vernis formés avec l'eau chargée de gomme ou de gélatine, parce qu'ils sont peu brillans, et qu'ils attirent l'humidité.

L'alcool, les huiles éthérées et les huiles grasses, rendues siccatives, étant des dissolvans convenables des corps résineux et gommo-résineux, ce sont aussi les trois liquides qui puissent être nécessaires pour faire les vernis.

Tous les vernis doivent donc être rangés dans trois classes, dont chacune tire sa dénomination du liquide dont on s'est servi pour le faire : ainsi, on appelle vernis *à l'esprit de vin*, ou *à l'alcool* ou vernis clairs ceux dans la fabrication desquels on a fait emploi d'alcool; *vernis gras* ceux où l'on a employé l'huile, et vernis *à l'essence* ceux qui ont été faits à l'essence de térébenthine.

L'alcool bien rectifié est d'un emploi nécessaire pour les vernis clairs, il les rend brillans, légers, limpides, mais sa trop facile évaporation, lorsqu'il est exposé à l'air, rend souvent le vernis cassant et sujet à se gercer. On remédie à cet inconvénient en

mêlant à sa composition quelque matière qui donne du liant aux substances qu'il doit laisser en s'évaporant, et qui d'ailleurs, étant tenaces de leur nature, s'opposent à sa trop grande évaporation. C'est aussi cette si grande facilité d'évaporation de l'alcool qui l'empêche de pouvoir s'unir avec les bitumes et de certaines résines, qu'il faut soumettre à une violente action du feu pour les liquéfier; car, avant que ces substances aient pu être mises à l'état de liquéfaction, l'alcool a disparu. De même, on ne peut l'incorporer avec ces matières lorsqu'elles ont été torréfiées à feu nu, parce qu'alors l'alcool s'enflamme et s'échappe; aussi a-t-il fallu faire choix d'autres liquides pour donner à ces corps durs de la fluidité, et a-t-on renoncé entièrement à faire des vernis à l'alcool avec ces matières. Il convient de s'assurer par des moyens convenables que l'alcool est bien rectifié et propre à être employé au vernis; et, parmi ces moyens, il en est un de la plus grande simplicité, qu'indique M. Watin. Ce moyen, vulgairement connu, consiste à mettre une pincée de poudre à tirer dans une cuiller d'argent, et après avoir versé sur cette poudre de l'alcool dont on veut essayer la force, on y met le feu avec une allumette; si le feu allume la poudre, l'alcool est bien rectifié, mais si la

poudre reste dans la cuiller sans s'enflammer, c'est une preuve que l'alcool contient encore des parties aqueuses, qu'il n'est pas suffisamment rectifié, et qu'il a besoin d'être distillé de nouveau.

L'*huile* est le liquide dont l'emploi est nécessaire pour les vernis gras. La meilleure dont le vernisseur puisse faire usage est l'huile de lin ; quand elle manque, on peut la remplacer par celles de noix ou d'œillet, mais ces huiles lui sont inférieures en qualité.

L'huile de lin, qui a la propriété d'être siccative, entre dans la composition du vernis gras; mais avant de s'en servir pour la fabrication de ce vernis, il est nécessaire d'augmenter sa qualité siccative; on y parvient, suivant M. Thénard, en faisant bouillir cette huile, et la remuant bien, avec sept ou huit parties de son poids de litharge; on l'écume avec soin, et quand elle acquiert une couleur rougeâtre, on laisse éteindre le feu; elle se clarifie par le repos.

Il faut encore, pour la beauté du vernis, chercher à rendre l'huile de lin la plus blanche possible. On y parvient en l'exposant, ainsi qu'il a déjà été dit ci-devant, pendant un été, au soleil dans une cuvette de plomb où l'on jette du blanc de céruse et du talc calciné. Plus cette huile ainsi traitée est

ancienne, meilleure elle est, parce que, par le repos, elle dépose toujours un peu et devient plus claire.

On n'emploie l'essence de térébenthine que pour les vernis gras; sa propriété est de les rendre siccatifs, plus souples, plus moelleux; ils sont moins susceptibles de s'écailler et s'étendent mieux, ce qui empêche qu'ils n'empâtent le pinceau lorsqu'on les applique. Il faut que l'essence ou l'huile essentielle de térébenthine dont on fait choix soit claire comme de l'eau, d'une odeur forte, pénétrante et désagréable. On reconnaît au surplus que l'huile essentielle de térébenthine est convenablement rectifiée, et d'un bon emploi pour le vernis, lorsqu'en y détrempant du blanc de céruse broyé à l'huile, cette essence le surnage une demi-heure après; car s'il n'en était pas ainsi, et qu'elle pût s'incorporer avec le blanc, ce serait une preuve qu'elle n'est pas assez rectifiée.

DES SUBSTANCES QUI ENTRENT DANS LA COMPOSITION DES VERNIS.

Nous savons déjà que les vernis sont des corps résineux et gommo-résineux, formant des dissolutions saturées avec l'alcool, l'huile de lin et l'huile essentielle ou essence de térébenthine. C'est donc

actuellement dans les résines et les gommes-résines qu'il nous faut chercher les matières qui peuvent entrer dans la composition des vernis ; et pour éviter une énumération longue et inutile de chacune des substances qui forment ces classes de corps, nous nous bornerons à indiquer ici celles dont on peut faire choix et usage d'après leurs propriétés relatives au vernis, savoir :

La résine élémi. — C'est une substance d'un jaune verdâtre, tirant sur le vert, demi-transparente, d'une odeur approchant de celle du fenouil ; elle découle par incision de l'*amyris elemifera*, arbuste de l'Amérique méridionale, d'où elle nous est apportée par la voie du commerce, sous forme de gâteaux arrondis et enveloppés dans des feuilles d'iris.

Cette résine se fond dans l'alcool ; on s'en sert pour les vernis clairs ; elle les rend plus liants, plus propres à supporter le poli, et elle leur donne du corps.

La gomme gutte. — Cette substance, en partie gommeuse et en partie résineuse, consiste dans un suc concret d'un jaune brun à l'extérieur et d'un jaune rougeâtre à l'intérieur ; ce suc opaque, inodore, friable, donnant, par la trituration, une poudre d'un beau jaune, presque insipide d'abord, puis âcre et amer, s'extrait par incision du *cambo-*

gia gutta, arbre des Indes orientales, qu'on y appelle aussi cambodje et combodjia, d'où cette gomme a pris le nom de cambodge. Elle nous est apportée en Europe, ou en masses arrondies, ou en rouleaux cylindriques de dimensions diverses. La gomme-gutte donne du corps au vernis, du brillant et une couleur jaune citron. On s'en sert ordinairement pour faire du vernis à l'or; elle se fond dans l'alcool et s'emploie avec ce liquide. Il faut, quand on la casse, qu'elle soit unie; et, pour qu'elle puisse servir, elle ne doit pas être spongieuse.

Le benjoin. — Cette substance est un baume, c'est-à-dire une résine naturellement unie à un acide odorant et concret. On connaît dans le commerce deux variétés de benjoin : le benjoin *amigdaloïde*, et le benjoin *commun*. Le premier est formé par les plus belles larmes de ce baume, liées entre elles par un suc de même nature, mais plus brun; le second est le suc lui-même, sans le mélange de ces belles larmes. On peut se servir de l'une et l'autre des variétés pour les vernis; cependant le benjoin donne au vernis un ton rousssâtre et de l'odeur.

Le camphre. — Cette substance, que l'on extrait pour les besoins du commerce du *laurus camphora*, arbre très-commun dans l'orient,

est un principe immédiat particulier, ayant beaucoup d'analogie avec les résines ; mais qui, cependant, en diffère par plusieurs de ses propriétés. On n'emploie le camphre dans le vernis à l'esprit-de-vin, que pour le rendre liant et l'empêcher de gercer ; mais il en faut mettre peu.

La sandaraque. — Cette résine fournie par le *thuya articulata*, qui croit en Barbarie, exsude spontanément et ordinairement en petites larmes arrondies d'un blanc jaunâtre et demi-transparent, ayant beaucoup d'analogie avec le mastic. Toutes les espèces de ces arbres ne donnent pas une résine également belle. Celle qu'on emploie pour les vernis provient des grands genévriers qu'on cultive en Italie, en Espagne et en Afrique. On en fait usage dans les vernis à l'esprit-de-vin et dans les vernis gras. Elle est la base de tous les vernis à l'esprit-de-vin, à l'exception de ceux qui se font à la gomme-laque. La sandaraque ne se fond point dans l'essence, ne se fond que très-difficilement dans l'huile, mais seulement, à feu nu, et dans l'esprit-de-vin.

Le mastic. — Cette résine qui découle en été, sans inaction ou par incision, du *pistacia lentiscas* de l'île de Chio, est en larmes ou grains jaunâtres, pleins et gros à peu près comme des grains d'orge. Cette résine est plus transpa-

rente que la sandaraque. On distingue dans le commerce le mastic en mâle et femelle. Le mâle en larmes est le meilleur. On en fait usage dans tous les vernis. Sa propriété est de les rendre liants et moins secs. En effet, les vernis souffrent mieux le poli lorsqu'on y a incorporé du mastic.

Le mastic étant beaucoup plus cher que la sandaraque, on mêle souvent de cette dernière résine avec l'autre. Mais ce mélange est facile à reconnaître, en ce que le mastic fond dans l'essence, et que la sandaraque n'y fond pas. Si l'on met du mastic sur la langue, il l'empâte, s'il se forme en grumeaux, c'est de la sandaraque.

Le *sang-dragon* est une résine sèche, friable, d'un rouge foncé et presque brun, lorsqu'elle est en masse ; d'un rouge de sang, lorsqu'elle est en poudre, sans odeur, sans saveur. Cette résine s'extrait, par incision, du *dracæna draco*, et de plusieurs autres végétaux qui croissent dans l'Inde. On en distingue, dans le commerce, quatre espèces. Le meilleur sang-dragon est celui qui est pur, naturel, et apporté tel qu'il découle de l'arbre, en petites masses renfermées dans des feuilles de roseau. On y aperçoit des parties terreuses, des pailles et des matières hétérogènes. Celui qui se vend en aveline est fondu et composé ; il s'apprête

ordinairement à Marseille. Le sang-dragon s'emploie avec avantage pour donner de la teinture et un beau coloris. On en fait usage dans les vernis à l'or, à l'esprit-de-vin, à l'huile et à l'essence ; il se fond également bien dans ces trois menstrues.

La laque. — On donne ce nom ou celui de gomme-laque, à une espèce de résine déposée sous la forme de rayons ou de nids, par l'insecte *coccus lacca* sur les branches de plusieurs espèces d'arbres des Indes orientales.

On distingue dans le commerce plusieurs espèces de laque, savoir : la laque en *bâton*, qui est proprement la gomme-laque, ou plutôt la résine-laque dans son état naturel, adhérant aux jeunes branches sur lesquelles elle est produite par l'insecte, et les enveloppant quelquefois complètement sur une longueur de cinq ou six pouces ; la laque en *grains*, qui n'est autre chose que la laque en bâton, enlevée de dessus les branches auxquelles elle adhère naturellement, et réduite en une poudre grossière, résineuse, dure et jaunâtre, ressemblant, en quelque sorte, à la graine de moutarde ; la laque en *écailles*, c'est celle qu'on obtient, en fondant la laque en grains dans un sac de coton, au-dessus d'un feu de charbon, et qu'on force de passer, étant fondue, à travers ce sac, au moyen de la torsion, en la re-

cevant sur le tronc uni d'un bananier, sur lequel elle se réduit en plaques ou en lames minces.

La laque est d'un très-bon emploi pour le vernis. On s'en sert pour vernir les fonds noirs ou bruns ; elle donne de la dureté et du coloris au vernis ; mais, si l'on en employait une trop grande quantité, elle communiquerait sa couleur rouge au vernis, ce qui voilerait et ternirait les teintes sur lesquelles on l'appliquerait. On fait plus ordinairement usage de la laque dans l'alcool que dans l'huile.

La térébenthine. — C'est une résine légèrement jaunâtre, diaphane, d'une consistance de miel, d'une odeur forte, d'une saveur âcre et amère. Cette résine découle naturellement ou par incision de plusieurs arbres, tels que le térébenthe, le mélèse, le pin, le sapin, etc. On en vend dans le commerce de plusieurs espèces, dont celles de Chio et de Venise sont les plus estimées. Ce sont aussi celles qui sont d'un meilleur emploi pour les vernis; mais comme elles sont d'un prix assez élevé, on y emploie plus ordinairement de l'espèce venant des Pyrénées, ou de celle qu'on extrait en grande quantité du *pinus maritima*, qui croit dans les landes de Bordeaux.

La térébenthine, telle qu'elle sort sans incision ou par incision des arbres qui la fournissent, ou

telle qu'on peut l'obtenir par distillation, à l'état d'essence ou d'huile essentielle, sert, dans l'un et l'autre de ces états, à la composition du vernis.

Lorsqu'étant découlée de l'arbre par incision pendant l'été, il se fige à la surface de ces incisions des portions de résine qu'on en détache pendant l'hiver, ces portions de résine prennent le nom de *barras* ou de *galipos*. Le suc qui s'écoule naturellement, sans ou par incision, et sans se figer, est la térébenthine brute ou commune.

Si l'on distille la térébenthine à l'aide de l'eau bouillante, la portion la plus fluide qui s'élève dans le récipient est ce qu'on appelle essence de térébenthine. Le résidu de la distillation, qui prend aisément une consistance solide, forme la térébenthine cuite du commerce, qui, étant recuite et fondue, donne la colophane.

La térébenthine est une des matières essentielles au vernis; elle entre dans la composition de presque tous ceux faits à l'esprit-de-vin, à l'huile et à l'essence. Son principal mérite est de leur donner du brillant, du liant et de la limpidité; les autres résines qu'on y ajoute contribuent seulement à les faire sécher et à leur donner du corps. On peut dire ainsi, que les vernis doivent leur beauté à la térébenthine, et qu'ils tiennent leur consistance des

résines. Quoique fluide, la térébenthine n'y laisse aucune humidité, l'action du feu fait évaporer ce qui peut y en exister, et il ne reste que la résine et l'essence, qui, prises séparément l'une et l'autre, sont également bonnes pour le vernis ; et qui, réunies ensemble, donnent à la térébenthine les qualités requises pour faire l'excellent vernis. Elle a cependant le défaut de le rendre un peu ambré, ce qui provient de sa couleur jaunâtre.

Toutes les autres matières qui dérivent des préparations diverses de la térébenthine, telles que la poix-résine, la résine jaune, la poix-noire, la colophane, dont on vient de parler, peuvent servir à faire des vernis ; mais comme par ces préparations la térébenthine se trouve toujours altérée, on ne les emploie guère que pour faire des vernis communs ou de gros vernis, qu'on applique lorsqu'il s'agit de mettre un enduit quelconque sur des sujets qui ne méritent pas les frais d'une dépense un peu considérable.

On ne fait que peu ou point de vernis avec de la colophane ; un vernis avec cette substance serait à la vérité assez brillant, mais il présenterait un coup-d'œil roux, et aurait de plus l'inconvénient de ne pas sécher facilement, et il serait sujet à être couvert de poussière avant d'être parfaitement sec.

On a donné le nom de *copal* ou *copale* à une substance qui semble d'abord appartenir à une classe distincte de résines qui s'obtient du *rhus copallinum*, arbre qui croît dans l'Amérique septentrionale, et qu'on prétend être de la meilleure espèce dans l'Amérique-Espagne, où elle est produite par différens arbres dont on n'a pas décrit moins de huit espèces différentes.

La résine-copale est d'un beau blanc légèrement brunâtre; elle est quelquefois opaque, et quelquefois presque parfaitement transparente. Lorsqu'on la chauffe, elle se fond comme d'autres résines, mais elle en diffère en ce qu'elle ne se dissout dans l'alcool et dans l'huile de térébenthine qu'à l'aide de précautions particulières. Elle ne se dissout pas non plus dans les huiles fixes avec autant de facilité que les autres résines.

La résine-copale est de toutes les résines celle la plus belle à employer dans la préparation des vernis, à raison de sa teinte légère et de sa transparence. Il faut la choisir, lorsqu'on en veut faire usage, en beaux morceaux, d'un jaune doré, bien transparens, peu friables et légers. Il est à regretter que, pour la maintenir dans un état de fluidité, il faille avoir recours à des huiles qui l'obscurcissent toujours un peu.

Parmi les bitumes aussi, il en est quelques-uns dont on se sert pour la préparation des vernis.

Le *succin*, qu'on appelle aussi karabé, ambre jaune, est une substance dont les propriétés sont analogues à celles des résines, et particulièrement de la résine-copale. Sa couleur est jaunâtre ou d'un blanc citrin ; elle est souvent diaphane, toujours homogène et susceptible de recevoir un beau poli.

Le succin s'enflamme assez facilement ; l'air ne l'altère point à la température ordinaire ; l'eau et l'alcool sont presque sans action sur lui. Lorsque, suivant M. Thénard, après l'avoir fondu, on le délaie dans les huiles grasses et les huiles essentielles, il s'y dissout facilement.

Il faut choisir le succin dont on veut se servir pour faire des vernis, en beaux morceaux, durs, clairs ; ces vernis sont moins beaux sans doute que ceux au copal ; mais ils sont bien plus durables ; la dureté du succin leur donne une solidité inaltérable.

On trouve dans la huitième édition de *l'art du peintre, doreur et vernisseur*, par M. Watin, à la suite de ce qu'il y dit du *copal* et du *karabé*, cette observation remarquable :

« Ces deux matières sont indissolubles dans l'esprit de vin à la chaleur du feu, et on ne connaît point de liquides qui puissent les faire fondre à froid :

on prétend néanmoins que quelques chimistes sont venus à bout de les fondre dans l'esprit de vin à feu nu, et à froid dans différens liquides; mais ces procédés ne sont pas connus, et il ne paraît pas qu'on ait eu des dissolutions entières et aisées.

« C'est ainsi, continue M. Watin, que nous nous sommes exprimés dans nos deux premières éditions. Nous avons voulu en conserver dans celle-ci le texte, pour faire voir que nous-mêmes avons regardé comme très-douteuse la dissolution du copal dans l'esprit de vin, ou à froid dans tout autre liquide.

« Nos expériences, disons-le, le hasard, qui souvent tombe à l'improviste sur les recherches, nous ont découvert que le copal était dissoluble à froid dans l'esprit de vin. Cette dissolution est on ne peut pas plus prompte, puisqu'elle s'opère en deux ou trois minutes, et ne dépend que de la préparation de la gomme. Il faut tout dire cependant, la dissolution n'est pas intégrale. Elle laisse un résidu que nos occupations ne nous ont pas encore permis de bien examiner. Je remplace ce résidu, en ajoutant une autre quantité de copal préparé, pour en saturer suffisamment l'esprit-de-vin, en sorte que je présume que le vernis que je fais de cette manière doit être aussi bon que si la dissolution était parfaite; le temps seul pourra éclairer mes doutes, et je de-

mande au public de vouloir bien encore me laisser faire quelques essais avant que de lui donner des détails de cette précieuse découverte.

« Au reste, ajoute M. Watin en terminant cet article, plusieurs habiles chimistes, même de l'académie des sciences, se sont réunis pour opérer cette dissolution du copal : on m'avait communiqué leurs procédés qu'ils assuraient infaillibles ; je leur avais prédit que leurs tentatives seraient infructueuses, l'expérience les a ramenés à mon avis. »

Cette même observation de M. Watin subsiste toute entière dans la neuvième édition de son ouvrage, édition entièrement refondue et augmentée, etc. par M. Ch. Bourgeois, peintre et directeur de la fabrique de couleurs de J. Cocomlb.

On trouve dans la cinquième édition du Système de Chimie du docteur Thomson, traduction française, vol. IV, page 160, la description d'un procédé pour la dissolution de la résine-copale dans l'alcool, publié par M. Van Mons dans le Journal de Chimie 111, 218, et qu'il annonce être beaucoup plus simple qu'aucun de ceux qui avaient pu être déjà décrits. Ce procédé que M. Van Mons dit lui avoir été communiqué par M. Demmenie, artiste hollandais, consiste à exposer la résine-copale à l'action de la vapeur d'alcool.

On met, à cet effet, dans un matras à long col,

et jusqu'au quart de sa capacité, de l'alcool rectifié, et l'on suspend un peu au-dessus de la surface de ce liquide un morceau de résine-copale; on pose un chapiteau sur le matras, on fait bouillir l'alcool. La résine-copale se ramollit et tombe goutte à goutte dans l'alcool, comme le ferait une substance huileuse. Il faut arrêter l'opération, lorsque ces gouttes cessent de se dissoudre. La dissolution ainsi obtenue est parfaitement incolore. La résine-copale peut être dissoute par le même procédé dans l'huile de térébenthine.

M. Scheldrake a rendu la résine-copale soluble dans l'alcool par l'intermède du camphre, à cet effet, il fait dissoudre d'abord environ une demi-once de camphre dans un quart de pinte d'alcool, et il verse ensuite dans un matras cette dissolution sur environ quatre onces de résine-copale, et ce matras étant placé sur un bain de sable, on fait bouillir le liquide assez doucement pour qu'on puisse compter les bulles à mesure qu'elles s'élèvent. Le matras doit être fermé avec un bouchon de liége fixé avec un fil d'archal et percé avec une épingle; la dissolution ainsi opérée contient beaucoup de copal. Lorsqu'on s'en sert pour faire un vernis, ce vernis est absolument incolore; mais il faut une forte chaleur pour en dégager le camphre.

D'un autre côté, M. Tingry, professeur de chimie à l'académie de Genève, auteur d'un traité théorique et pratique sur l'art de faire et d'appliquer les vernis, ouvrage publié en 1803, annonce avoir découvert que le copal bien pulvérisé est parfaitement soluble dans l'éther rectifié, à froid, et à l'aide d'un peu d'agitation seulement. On prend une demi-once de copal en poudre très-fine, et on l'introduit ainsi par petites parties dans un flacon, dans lequel on a mis deux onces d'éther ; on bouche le flacon, et après avoir agité le mélange pendant une demi-heure, on laisse reposer ; si en secouant le flacon les parois intérieures se couvrent de petites ondes, si la liqueur n'est pas claire, la dissolution n'est pas complète, et on ajoute alors une petite quantité de nouvel éther ; mais ordinairement l'éther dissout ainsi parfaitement le copal dans la proportion du quart ou cinquième. La dissolution est d'une légère couleur citrine.

Le copal peut aussi se dissoudre, suivant M. Tingry, dans l'essence de térébenthine ; mais comme cette essence dans le commerce ne jouit pas toujours, ainsi qu'il le fait observer, de cette vertu dissolvante, il convient de l'exposer au soleil pendant quelques mois dans des bouteilles fermées avec des bouchons de liége, et dans lesquelles on laisse un

vide de quelques doigts entre le liquide et le bouchon.

On met alors huit onces de cette essence préparée dans un matras placé dans un bain d'eau qu'on porte à l'ébullition. On y jette peu à peu et par pincées une once et demie de copal en poudre, et après avoir entretenu le matras dans un mouvement circulaire, on le retire du bain, et après l'avoir laissé reposer pendant quelques jours, on tire la dissolution au clair, et on la filtre au coton.

On peut faciliter la dissolution du copal par l'intermède de quelques huiles volatiles ; à cet effet, on fait chauffer sur un feu modéré et dans un matras, deux onces d'huile volatile de lavande; on y ajoute, lorsqu'elle est chaude, et à plusieurs reprises, une once de copal en poudre; on agite le mélange avec un bâton de bois, et lorsque le copal a disparu, on verse à trois reprises dans ce mélange six onces d'essence presque bouillante, en remuant sans interruption.

M. Tingry, qui avait présenté en 1788 à la société des arts de Genève, ses observations sur la dissolution du copal dans l'essence de térébenthine, y exposa la cause pour laquelle, suivant lui, toutes ces essences n'étaient pas également propres à cette opération; il y fit connaître, que plus l'essence s'éloignait de l'état d'huile éthérée, plus elle avait d'é-

nergie pour s'approprier le copal, que la propriété résolutive du copal est en raison de sa densité, que l'essence de térébenthine fraîchement distillée n'exerçait aucune action sur le copal, mais qu'elle acquérait cette propriété après avoir été exposée pendant quelque temps à la lumière. Il prouvait, que l'essence de térébenthine s'approprie le copal à une chaleur au-dessous de l'eau bouillante. Il a vu, que cette essence est peu propre à cette dissolution, lorsqu'elle dépose une eau acidulée; enfin, qu'elle donne spontanément un sel acide volatil concret assez semblable à celui qui se forme dans certaines huiles essentielles long-temps gardées, et qu'il croirait se rapprocher assez du camphre.

L'asphalte, ou bitume de Judée.—C'est une substance solide, sèche et friable, ordinairement noire et opaque, ressemblant à la poix noire. Ce bitume, qu'on trouve particulièrement à la surface du lac de Judée, ce qui le fait distinguer par ce nom, n'a point d'odeur étant froid, mais il en acquiert une légèrement résineuse lorsqu'on le frotte. Il faut, lorsqu'on veut en faire usage, le choisir d'un beau noir, compacte, plus dur que la poix, n'ayant d'odeur que lorsqu'il est approché du feu, en prenant garde qu'il ne soit mélangé avec de la poix, ce qui se reconnaît par l'odeur.

L'asphalte fond dans l'huile et sert à faire des vernis gras, noirs et des mordans. Il ne peut, étant noir de sa nature, servir pour des vernis à tableaux, ni pour des fonds colorés; et par conséquent, il ne doit jamais s'employer avec le copal qui est une résine blanche et transparente. Les Chinois font entrer le bitume de Judée dans la composition de leur vernis noir, et ils enduisent avec ce bitume les feux d'artifice qui doivent brûler sur l'eau.

DE LA COMPOSITION DES VERNIS.

Après avoir décrit les différentes substances dont on peut faire usage dans la préparation des vernis, et fait connaître les liquides qu'on y emploie, nous allons indiquer actuellement comment avec ces substances et ces liquides on compose les diverses espèces de vernis; nous parlerons d'abord des propriétés générales que doivent avoir les vernis, ensuite des préceptes à suivre et des précautions qu'il convient d'observer dans l'art de les faire, et enfin de leur composition.

Tout vernis doit posséder les propriétés suivantes: 1°. d'être inaltérable à l'air; 2°. de résister également à l'eau; 3°. de ne point agir sur les couleurs qu'il recouvre; 4°. enfin, il faut que le vernis soit susceptible de s'étendre facilement sans laisser des

corps ou cavités non remplies, et il ne doit pas être sujet à se fendiller, ni en séchant, ni par l'usage.

Les règles générales, d'après lesquelles il faut se guider pour faire les vernis, sont : 1°. Tous les vernis doivent contenir des matières solides et brillantes ; ces deux qualités constituent le beau et bon vernis ; ils doivent être très-siccatifs ; il faut, par conséquent, que les liquides qu'on emploie pour fondre les matières soient rendus tels et parfaitement déphlegmés.

2°. Tous les bitumes et les résines propres à faire le vernis, s'ils sont trop chauffés, se brûlent, deviennent tendres, pouvant se réduire en poussière, et perdent leurs qualités lorsqu'on veut les polir.

3°. Il faut monder, nettoyer, et casser en petits morceaux toutes les matières qui servent à faire les vernis ; mais lorsqu'il s'agit de cuire ces matières, on ne doit pas les réduire en poudre, parce que, s'attachant aux parois des vaisseaux, elles se brûlent plus aisément, et il est bien plus facile de les faire fondre lorsqu'elles sont en petites masses.

4°. Il faut faire ses dissolutions au jour et écarter toute lumière. Si, en effet, l'on travaillait dans un endroit obscur, et qu'on voulût approcher une bougie ou une chandelle allumée près des matières, la vapeur des résines, de l'alcool ou des huiles peut prendre feu et causer un incendie. Il faut, en cas

d'accident de cette nature, avoir plusieurs peaux de mouton ou de veau, ou des toiles doubles toujours humides, pour les jeter sur les vaisseaux qui contiennent les matières venant à s'enflammer, et pour étouffer ainsi la flamme.

On faisait autrefois des vernis de différentes couleurs; mais on a reconnu que les vernis en sont moins beaux; les diverses matières qu'on y fait entrer pour colorer le vernis, l'altèrent, aussi a-t-on reconnu, qu'il valait beaucoup mieux donner telle teinte de couleur que l'on jugeait à propos à son sujet, et y appliquer ensuite le vernis qui, quand il est bien fait, ne doit rien changer au ton des couleurs.

Il faut avoir soin de tenir toujours bien propres et bien bouchés les vases qui contiennent les matières nécessaires à la composition des vernis, et quand les vernis sont faits, on ne doit pas négliger d'en séparer, le plus possible, toute ordure et poussière, et de les purifier en les passant par un tamis de soie, ou un linge fin, après quoi il faut avoir la précaution de couvrir les vases dans lesquels on les conserve, de crainte qu'il n'y tombe quelques grains de poussière.

Il a déjà été dit que d'après les différentes propriétés des substances qui peuvent servir de base

aux vernis, on les a divisés en trois espèces principales, savoir : les *vernis clairs*, ou à l'alcool, les *vernis gras*, ou à l'huile, et les *vernis à l'essence*. C'est le sujet qu'on se propose de vernir qui doit déterminer lequel des trois espèces de vernis il convient d'employer. Si le vernis doit être exposé à l'air extérieur et aux injures du temps, il faut faire usage d'un vernis gras ; si, au contraire, le vernis doit être renfermé, soigné et conservé dans l'intérieur des appartemens, alors on emploie des vernis à l'esprit de vin ou alcool qui, tout aussi brillans que les vernis gras, ne portent point d'odeur, sèchent plus vite, et sont aussi solides dès qu'ils ne reçoivent pas l'impression continuelle de l'air et du soleil.

Quant au vernis à l'essence, qui se nomme ainsi, parce qu'au lieu d'alcool, c'est l'huile essentielle de térébenthine dont on se sert pour la dissolution des résines ; on en fait peu usage, si ce n'est pour mettre sur les tableaux, parce qu'il n'a pas plus de solidité que le vernis à l'alcool, qu'il a plus d'odeur et qu'il est plus long-temps à sécher.

Le vernis gras est le plus solide et le plus beau de tous quand il est bien fait. Il supporte aisément l'ardeur du soleil, parce que le succin ou la résine-copale qui le constituent sont des matières assez

dures pour n'en être pas altérées. La sandaraque, au contraire, qui est la base du vernis à l'alcool, se fond au soleil, ne résiste souvent pas à son ardeur, lorsqu'elle est employée au vernis ; c'est ce qu'on voit plus sensiblement dans les grandes chaleurs de l'été, où les vernis à l'alcool des appartemens se tourmentent et donnent de l'odeur quand ils ont été mal faits.

On fait les vernis dans des pots de terre vernissés et neufs, et l'on change ordinairement ces pots à chaque opération.

DE LA COMPOSITION DES VERNIS A L'ESPRIT-DE-VIN OU ALCOOL.

L'alcool est le véritable dissolvant des résines ; les vernis que produit cette dissolution sont brillans et sèchent vite, mais ils ont l'inconvénient d'être cassans, et de se gercer lorsqu'on ne mêle pas à leur composition de la térébenthine ou d'autres corps qui empâtent.

La sandaraque est la base de la plupart des vernis à l'alcool ; il faut la nettoyer des matières étrangères qui peuvent s'y trouver, ôter même les morceaux qui ne sont pas transparens, laver ceux dont on a fait choix avec une lessive bien claire composée d'une livre de potasse mise dans quatre pintes d'eau,

qu'on laisse déposer ou qu'on filtre; après avoir répété plusieurs fois cette lessive dans différentes eaux, on la laisse sécher, et on lave alors à l'alcool. C'est ainsi qu'on prépare la sandaraque pour les vernis clairs ou à l'alcool.

Ces vernis se font tous au bain-marie, en veillant avec soin à ce que la chaleur soit toujours égale, et ait assez d'action pour procurer la dissolution des matières.

On ne doit jamais remplir qu'aux trois quarts le vaisseau qui doit contenir l'alcool et les résines, le quart de surplus étant réservé pour laisser au liquide la liberté de se gonfler, de subir quelques bouillons, et de recevoir la térébenthine; sans cette précaution, l'alcool s'échapperait en bouillonnant.

La sandaraque et les autres matières donnent la solidité aux vernis à l'alcool, et c'est, de la térébenthine, qu'ils reçoivent leur brillant.

Il convient, lorsqu'on fait un vernis, de mettre tout de suite la quantité de liquide et de matière nécessaire. On laisse chauffer le vase jusqu'à ce que l'on s'aperçoive que la sandaraque est fondue, ce qui se reconnaît lorsqu'en remuant la spatule, elle ne fait plus éprouver de résistance, et qu'on la retirant elle présente un liquide chargé.

On introduit alors dans le vase la quantité conve-

nable de térébenthine, qu'on aura également fait fondre séparément au bain-marie dans l'alcool.

Après avoir alors fait éprouver aux matières réunies encore huit à dix bouillons, pour les cuire ensemble, on s'assurera que l'incorporation est faite, lorsqu'avec la spatule on sentira une résistance égale; c'est la preuve que les matières sont dans un état de fluidité parfaite.

Ce vernis étant ainsi fait, on le passe à travers un linge fin ou un tamis, pour en séparer les matières étrangères qui auraient pu s'y introduire, ou même les morceaux qui n'auraient pas éprouvé de liquéfaction complète; mais il faut bien se garder de remettre ces morceaux au feu pour les faire fondre avec ce qui l'est déjà; ce qui aurait pour effet de brunir le vernis.

Il convient de le laisser reposer pendant au moins vingt-quatre heures avant de l'employer, parce qu'il dépose et se clarifie de lui-même.

Plus le vernis à l'alcool est nouveau, et meilleur il est, car étant gardé il graisse, jaunit, et devient ambré; c'est le contraire pour le vernis à l'huile, qui devient plus beau lorsqu'il est conservé. Si cependant on avait gardé du vernis pendant un peu de temps, ou qu'on eût laissé débouché le vase qui le contient, il suffirait alors d'y verser une

nouvelle quantité d'alcool, et de lui faire éprouver quelques bouillons. L'alcool rajeunit ce vernis, le dégraisse, et le rend d'un emploi facile, mais il ne devient jamais aussi beau que lorsqu'on l'emploie aussitôt qu'il est fait. Il faut faire attention lorsqu'on y ajoute ainsi de l'alcool, de n'y en pas remettre trop, il faut le ménager et y en verser plutôt à différentes reprises.

Du vernis au copal.

Nous avons déjà dit que, dans sa huitième édition, M. Watin a annoncé qu'à la suite de recherches très-long-temps multipliées, il était enfin parvenu à dissoudre la résine-copale à froid dans l'alcool. Nous avons fait connaître aussi que M. Tingry avait également opéré la dissolution de la résine-copale à froid dans l'éther rectifié; qu'il avait pareillement dissout cette résine.

« Le vernis de copal, dit M. Watin, fait à froid dans l'esprit-de-vin, tel que nous l'avons enfin découvert, est un peu dispendieux, mais il n'en est pas de préférable; c'est sans contredit le meilleur pour vernir les bijoux qui sont dans le cas d'être mis dans la poche, et pour les instrumens qui éprouvent beaucoup de frottement. Il est le plus solide de tout, puisqu'il n'y entre ni térébenthine ni san-

daraque, ni aucune gomme tendre qui puisse le faire gercer ou fariner. Il peut tenir lieu de vernis gras, dont il est le rival pour la solidité, mais sur lequel il l'emporte par son extrême blancheur, et parce qu'il est inodore; car, composé seulement d'esprit-de-vin et de copal, qui, séparément pris, n'ont point d'odeur, et qui n'en peuvent acquérir que par leur mixtion, qui se fait à froid, il n'offre absolument rien qui puisse affecter l'odorat; aussi le conseillerions-nous de préférence pour les appartemens, surtout pour les endroits humides. »

Si après avoir dissous de la résine-copale dans l'alcool, l'éther, l'huile essentielle de térébenthine, ou tout autre liquide volatil quelconque, on l'étend sur du bois, sur du papier, sur un métal, etc., de manière que le dissolvant volatil puisse s'évaporer, la résine-copale reste parfaitement transparente, et forme un vernis des plus beaux et des plus parfaits. Le vernis ainsi produit s'appelle *vernis de copal*, du nom de cette substance, qui en est le principal ingrédient. Ce vernis fut découvert en France, où il fut long-temps connu sous le nom de *vernis martin*; on y fit un secret de la manière de le préparer, cependant, on a publié de temps en temps divers procédés pour opérer la dissolution de la résine-copale dans un menstrue volatil. Parmi ces

différentes méthodes, les plus remarquables sont les suivantes.

Si l'on tient le copal en fusion jusqu'à ce qu'il cesse de s'en exhaler une odeur empyreumatique, et qu'on le mêle alors avec une quantité égale d'huile de lin entièrement décolorée par son exposition aux rayons solaires, le copal s'unit, suivant le docteur Black, à l'huile, et forme un vernis qu'il faut faire sécher au soleil.

Le docteur Thompson rapporte qu'un fabricant de vernis du Japon, très-ingénieux, établi à Glascow, lui donna communication de la méthode qu'employaient les vernisseurs anglais pour préparer le vernis de copal. On fait fondre, dans un matras de verre quatre parties en poids de résine-copale réduite en poudre ; on maintient le liquide en ébullition, jusqu'à ce que les vapeurs, condensées sur la pointe d'un tube introduit dans le matras, tombent en gouttes au fond du liquide, sans produire aucun sifflement comme le fait l'eau ; ce qui prouve que toute l'eau est dissipée, et que le copal a été tenu pendant assez long-temps en fusion. On y verse alors une partie d'huile de lin bouillante (qu'on a préalablement fait bouillir dans une cornue, sans aucune addition de protoxide de plomb ou litharge), et l'on mêle bien le tout. On retire

alors le matras du feu, et l'on ajoute au liquide, encore chaud, une quantité égale à son poids d'huile de térébentine, en remuant bien le mélange. Le vernis fait ainsi est transparent, mais il a une teinte jaune, que les vernisseurs tâchent de masquer en donnant une nuance bleuâtre au fond blanc sur lequel ils l'appliquent. C'est de ce vernis qu'on enduit les cadrans des horloges, après les avoir peints en blanc (Système de Chimie du docteur Thompson, cinquième édition, traduction française, volume IV, page 158).

En traitant la résine-copale avec l'huile de térébenthine dans des vaisseaux fermés, la vapeur, qui ne peut pas s'échapper, exerce une pression plus grande, et la chaleur s'élève au-delà du terme de l'ébullition. On prétend que c'est cette chaleur additionnelle qui rend alors l'huile capable de dissoudre la résine-copale ; cette dissolution, mêlée avec un peu d'huile de pavot, forme un vernis qui ne se distingue du *vernis-martin*, que par une légère teinte de brun. (Leçons du docteur Blek).

La manière de dissoudre la résine-copale dans l'huile de térébenthine, publiée par M. Scheldrake, paraît être fondée sur le même principe que la dernière dissolution. On verse un mélange d'environ quatre onces et demie d'ammoniaque et d'un demi-

litre d'huile de térébenthine sur environ deux onces de résine-copale concassée. Le matras qui contient le mélange étant placé sur un bain de sable, on conduit l'opération comme celle ci-devant décrite pour la dissolution de la résine-copale par l'intermède du camphre. Lorsque le copal est presque entièrement dissous, on arrête l'opération et on laisse refroidir le liquide avant de déboucher le matras. Ce vernis a une couleur foncée ; mais lorsqu'on l'étend en couches minces et qu'on le laisse sécher, il perd totalement sa couleur. Son défaut est de sécher difficilement ; M. Scheldrake y a remédié, en versant la dissolution dans une quantité égale à son poids d'huile de noix, rendue siccative par du sous-carbonate de plomb, et en agitant ensuite le mélange jusqu'à ce que la térébenthine s'en soit séparée.

M. Scheldrake a publié dernièrement une méthode plus facile pour dissoudre la résine-copale.

On se procure d'abord un vase très-fort d'étain ou d'un autre métal, de la forme d'une bouteille à vin et de la contenance d'environ deux litres. Ce vase est garni à son goulot, qui doit être allongé, d'une anse solidement rivée. On ajoute à son orifice un bouchon de liége, qu'on perce d'un petit

trou, afin de laisser échapper la vapeur, et d'empêcher ainsi le vase de se rompre.

On dissout seize grammes de camphre dans environ un litre d'esprit de térébenthine, et la dissolution est mise dans le vase. On y ajoute alors un morceau de résine-copale, de la dimension d'une grosse noix, qu'on réduit en poudre ou en fragmens. On fixe le bouchon avec du fil d'archal, et l'on place le plus promptement possible le vase d'étain, sur un feu assez vivement poussé pour que l'esprit de térébenthine soit presque immédiatement porté à l'état d'ébullition, qu'on entretient doucement alors pendant environ une heure : au bout de ce temps il y a assez de résine-copale dissoute pour faire un très-bon vernis ; ou, si l'opération ayant été convenablement conduite, il arrive qu'il n'y ait pas assez de résine-copale dissoute, on peut remettre le vaisseau sur le feu ; et, en le faisant bouillir lentement pendant un plus long temps, le liquide finit par acquérir la consistance qu'on désire. (Journal de Nicholson, ix, 156).

Le professeur Le Normand a recommandé dans le journal de Nicholson, xxiv, 67, pour faire le vernis de copal, la méthode qui suit : on verse sur des morceaux de résine-copale pure de l'huile essentielle de romarin. Ceux de ces morceaux qui

Vernis pour les cartons, boîtes, étuis, découpures.

M. Tingri donne pour ce vernis la formule qui suit :

Mastic mondé............	6 onces.
Sandaraque.............	3
Verre pilé..............	4
Térébenthine de Venise......	3
Alcool................	32

L'emploi que fait M. Tingry du verre pilé dans la composition de ses vernis, paraît avoir pour objet de diviser les résines, d'empêcher ainsi leur adhérence au fond du vase, et de retenir les matières étrangères qui pourraient y être mêlées.

Vernis pour les objets sujets à des frottemens, tels que chaises, étuis, chambranles, métaux, etc.

Formule de M. Tingry.

Copal liquéfié.............	3 onces.
Sandaraque.............	6
Mastic mondé...........	3
Verre pilé..............	4
Térébenthine claire........	2 1/2
Alcool................	32

Ce vernis a du brillant de la consistance.

Vernis pour les boiseries, les ferrures, les grilles, les rampes d'escaliers.

M. Tingry compose ainsi ce vernis.

Sandaraque	6 onces.
Loque plate	2
Poix résine	4
Térébenthine claire	4
Alcool	32

Verre pilé, comme à l'ordinaire.

Les ébénistes, dit M. Chaptal dans sa Chimie appliquée aux arts, se contentent en général d'employer la cire pour frotter les meubles, et leur donner un enduit qui, par des frottemens répétés, acquiert un certain poli ; mais les vernis donnent bien plus d'éclat aux bois qu'ils recouvrent, et quoi qu'ils présentent l'inconvénient de se soulever en écailles et de se rayer, on est dans l'usage d'en revêtir les meubles précieux.

M. Tingry a publié un procédé d'après lequel on peut concilier et réunir les belles qualités du vernis aux avantages de la cire. Ce procédé consiste à faire fondre à petit feu deux onces de cire blanche, et à y ajouter, lorsqu'elle est liquéfiée, quatre onces d'essence de térébenthine ; on agite le tout jusqu'à entier refroidissement. On se sert de cette

composition pour cirer les meubles : l'essence se dissipe aisément, et laisse la cire très-divisée, fort brillante, et ayant tout l'éclat d'un vernis.

Les vernis qu'on emploie pour les violons et pour quelques meubles en bois de rose, d'acajou ou de prunier, se composent de quatre onces sandaraque, deux onces laque en grains, mastic une once, benjoin une once, térébenthine deux onces, et trente-deux onces alcool.

Si, au lieu d'employer des résines incolores, on se sert de la gomme-gutte, du sang-dragon, et même de quelques autres substances colorantes, telles que la *terra mérita* et le safran, on a des vernis colorés qui donnent leur couleur propre au corps qu'on en revêt.

C'est avec la composition suivante qu'on peut donner une couleur d'or orangée aussi solide qu'agréable. On fait infuser, pendant vingt-quatre heures, dans vingt onces d'alcool, trois quarts d'once de terra mérita et douze grains de safran oriental ; on passe cette infusion et on la verse sur un mélange bien pulvérisé de trois quarts d'once de gomme-gutte, deux onces de sandaraque, autant de gomme élémi, une once de sang-dragon en roseaux, et une once de laque en grains.

Ce vernis s'applique avec succès sur les instru-

mens de physique, sur tous les ouvrages de cuivre, de fer et d'acier. On chauffe les pièces métalliques avant de les revêtir de ce vernis.

On est parvenu à donner, par la composition qui suit, une couleur d'or à quelques objets fabriqués en laiton.

 Résine laque en grains. 6 onces.
 Succin et gomme-gutte. . . 2 onces de chaque.
 Extrait de santal rouge à l'eau. . . 0,24 grains.
 Sang-dragon. 0,60 id.
 Safran oriental 0,36
 Alcool. 36

On pulvérise le succin, la gomme-laque, la gomme-gutte et le sang-dragon, et on les dissout dans la teinture de safran et de l'extrait de santal.

Vernis pour les violons et autres instrumens de musique.

M. Watin indique, pour la composition de ce vernis, de mettre, dans une pinte d'alcool, quatre onces de sandaraque, deux onces de gomme-laque en grains, deux onces de mastic en larmes, une once de gomme élémi, de faire fondre ces substances au petit feu, et d'y incorporer ensuite deux onces de térébenthine.

Un instrument fait pour être souvent manié exige

un vernis dur ; en conséquence, on met dans celui-ci une légère dose de gomme-laque en grains ; car une plus grande quantité le rendrait susceptible de prendre l'état farineux. On y met moins de térébenthine, elle s'échauffe dans les mains ; la gomme élémi le fait durcir et supplée à la térébenthine, dont la dose est moindre.

Vernis pour employer les vermillons sur les trains d'équipages.

Après avoir fait fondre, dans une pinte d'alcool, six onces de sandaraque, trois onces de gomme-laque plate, quatre onces de colophane, on y incorpore, toutes ces substances étant fondues, six onces de térébenthine de Pise. Quand on veut se servir de ce vernis, on y détrempe du vermillon au fur et à mesure.

DES VERNIS GRAS OU A L'HUILE.

On doit, dans la composition de ces vernis, se conduire d'après les règles particulières suivantes :

1°. On n'emploie point ensemble la résine-copale, et l'ambre jaune ou succin, les deux substances principales qui constituent le vernis gras, comme réunissant chacune la solidité et la transparence, qui sont les propriétés essentielles de ce vernis, la

résine-copale étant plus blanche est réservée pour vernir les fonds clairs ; le succin, qui est plus dur, s'emploie pour les vernis qu'on applique sur les couleurs foncées.

2°. Il vaut mieux dissoudre les deux substances seules à sec et à feu nu, avant de les mêler à l'huile. Elles sont ainsi moins sujettes à se brûler, et le vernis en est beaucoup plus beau, parce qu'en les faisant fondre d'abord dans l'huile, elles brunissent à raison de ce qu'étant difficiles à s'y dissoudre, elles exigent un feu plus violent.

3°. L'huile qu'on emploie pour la mêler aux matières fondues doit être parfaitement dégraissée et la plus blanche possible. La dose de cette huile préparée s'ajoute à la résine-copale et au succin, lorsque ces matières sont bien fondues, ce qui se reconnaît à leur état de fluidité.

4°. Il ne faut jamais mettre plusieurs matières ensemble pour les faire dissoudre, parce que les plus tendres étant liquéfiées les premières, brûleraient avant que les matières plus dures eussent pu l'être.

5°. Il suffit, pour faire fondre les matières, de les mettre dans un pot de fer ou de terre vernissé, qu'on puisse munir de son couvercle. Il ne faut pas le remplir, parce que devant y introduire l'huile

et l'essence, il est nécessaire qu'il y reste assez d'espace vide, non-seulement pour que ces liquides puissent y tenir, mais même s'y gonfler un peu sans se répandre. Ce vase contenant les matières se place à feu nu sur des charbons ardens, qui ne flambent point, afin d'éviter que ces matières ne s'embrasent. La fusion doit être conduite avec précaution; les matières trop chauffées noirciraient et perdraient par-là leur principale qualité : trop brûlées, elles ne peuvent plus servir. Ces matières sont, dans un état de fluidité, capable de recevoir l'huile, lorsqu'elles cèdent aisément à une petite spatule de fer, et en découlent goutte à goutte.

6°. C'est alors qu'il convient de verser peu à peu, dans ces matières fondues, l'huile préparée, mais qui doit être très-chaude, en remuant toujours avec la spatule ; on laisse ensuite prendre au mélange quelques bouillons sur le feu.

7°. Quand l'huile paraît cuite avec la matière, on retire le pot du feu ; et le tout étant dans un état chaud seulement, on y verse, en remuant, de l'essence de térébenthine, qui doit être en plus grande quantité que l'huile. Si, lorsqu'on verse l'essence, l'huile était trop chaude, l'essence prendrait feu et brûlerait le vernis.

8°. Lorsqu'on désire faire du très-beau vernis au

copal ou au succin, il arrive quelquefois qu'on n'attend pas que toutes les matières soient fondues, pour y incorporer l'huile et l'essence, c'est lorsque ces matières bouillonnent en plus grande partie, paraissant s'élever, puis s'affaisser, qu'en y introduisant l'huile et l'essence, elles se prennent alors avec toutes les matières fondues seulement, sans dissoudre celles qui ne le sont pas encore. Par ce moyen, la résine-copale et le succin, n'ayant point éprouvé une trop longue chaleur, n'en sont que beaucoup plus clairs et plus beaux.

9°. Le vernis fait, il faut avoir soin de le passer par un linge pour en enlever toutes les matières étrangères qui peuvent s'y rencontrer. S'il s'y trouvait des morceaux qui ne fussent pas fondus, il ne faut pas les remettre au feu avec les matières fondues, ce qui aurait nécessairement pour effet de brunir le vernis; il convient de remettre les morceaux non fondus de succin et de résine-copale dans le pot, les y faire de nouveau liquéfier, puis incorporer l'huile à l'essence ; mais ce vernis sera moins blanc que le premier, par la raison que les matières qui ont été imprégnées d'huile deviennent brunes par la cuisson.

Si l'on ne veut pas faire servir sur-le-champ ces morceaux de résine-copale ou de succin, et qu'on

ait le temps de les laisser sécher au soleil et de les dégager de leurs huiles, on pourra les employer par la suite comme s'ils n'avaient jamais servi.

10°. Il faut laisser reposer les vernis au moins deux fois vingt-quatre heures pour les faire clarifier; plus on les laisse ainsi reposer, et plus ils sont clairs, et ils ne se clarifient pas si vite que les vernis à l'alcool.

Le vernis gras bien gardé devient plus beau, mais il s'épaissit; il convient, en conséquence, lorsqu'on veut s'en servir, d'y incorporer un peu d'essence et lui faire subir quelques bouillons au bain-marie: cela l'éclaircit.

11°. Lorsqu'on veut faire de beaux vernis blancs à l'huile, il faut se servir chaque fois de nouveaux pots ou vases, car l'action du feu les fait ordinairement gercer; l'huile et l'essence pénètrent dans ces endroits gercés, et lorsqu'on veut refondre de la résine-copale et du succin dans ces vases, alors ces deux liquides, dont le vase est imbibé, enflent, brûlent, se mêlent à ces substances et elles les noircissent.

12°. Dans les beaux jours d'été, le vernis gras doit sécher dans les vingt-quatre heures. En hiver, on met ordinairement le sujet vernissé dans des étuves, ou dans des appartemens où il y a grand feu. Il sèche plus ou moins promptement, suivant la chaleur.

13°. On n'incorpore l'huile dans les substances que pour conserver les matières à l'état de fluidité convenable, et les empêcher de se coaguler; mais l'huile étant épaisse, l'essence la rend plus coulante, plus facile à étendre et à sécher.

14°. Il est nécessaire d'ajouter au vernis de l'essence de térébenthine; sans cela, il ne sécherait jamais; la dose de cette essence est ordinairement du double de celle de l'huile. Cette dose est moindre dans l'été, parce que l'huile se séchant plus rapidement par la chaleur du soleil, se dégraisse plus vite, et les ouvrages sèchent à fond; au lieu que dans l'hiver, où l'on n'a pas une chaleur aussi forte, et qui souvent n'est qu'artificielle, on met moins d'huile pour rendre le vernis plus siccatif; mais alors on y incorpore plus d'essence qui s'évapore plus aisément.

15°. La trop grande quantité d'huile dans les vernis les empêche de sécher; et ils se gercent quand il n'y en a pas assez. On ne peut guère en déterminer la quantité précise; la dose ordinaire est celle de quatre onces jusqu'à huit onces à incorporer sur seize onces de résine-copale ou de succin.

Vernis gras à l'or.

Après avoir fait fondre séparément huit onces de

succin et deux onces de gomme-laque, on y incorpore, lorsqu'elles auront été mêlées, une demi-livre d'huile de lin cuite et séparée ; et ensuite environ une livre d'essence qu'on aura eu soin de colorer auparavant en y faisant fondre au feu ou au soleil, chacun séparément, de la gomme-gutte, du safran, du sang-dragon et un peu de rocou. C'est par la mixtion de ces quatre matières, et en les variant, qu'on réussit à prendre le ton de l'or qu'on cherche à obtenir.

Vernis gras pour les trains d'équipages.

Dans une livre de sandaraque fondue, on incorpore une demi-livre d'huile de lin cuite ; ensuite, on ajoute de l'essence pour l'éclaircir, lorsque les trains sont peints à l'huile ; ce vernis conserve les couleurs de manière qu'on peut les laver sans les endommager.

Vernis noir pour les ferrures.

On fait aussi du vernis noir pour les ferrures, avec du bitume de Judée, de la colophane et du succin, qu'on fait fondre séparément, et qu'on mêle quand ils sont fondus. On y incorpore ensuite de l'huile grasse, et quand les matières sont encore chaudes, on y ajoute de l'essence.

Cadet Gassicourt cite dans son Dictionnaire de Chimie, à l'article vernis, un procédé que M. Conté annonce avoir employé pendant long-temps avec succès, pour un vernis qui laisse, sans présenterauc un difficulté, au fer et à l'acier tout son éclat.

Ce procédé consiste à bien nettoyer, avec une lessive fortement alcaline, les pièces qu'on veut vernisser, à les laver ensuite avec de l'eau pure, et à les essuyer avec un linge propre.

On prend alors un vernis gras à l'huile, dont la base est la résine-copale; on choisit le vernis le plus blanc qu'on puisse trouver; on y mêle l'essence de térébenthine bien rectifiée, depuis la moitié jusqu'aux quatre cinquièmes, suivant que l'on veut conserver plus ou moins aux pièces leur brillant métallique. Ce mélange se conserve sens altération, étant bien fermé.

Pour employer ce vernis, on prend une petite éponge finelavée dans l'eau; on la lave ensuite dans l'essence de térébenthine, pour en faire sortir l'eau; on met un peu de vernis dans un vase, on y trempe l'éponge jusqu'à ce qu'elle en soit entièrement imbibée; on la presse ensuite entre les doigts, afin qu'il n'y reste qu'une très-faible quantité de vernis : dans cet état, on la passe légèrement sur la pièce, en

ayant soin de ne pas l'y repasser lorsque l'essence est une fois évaporée, ce qui rendrait le vernis raboteux et d'une teinte inégale; on laisse sécher dans un lieu à l'abri de la poussière.

L'expérience a prouvé que des pièces ainsi vernissées, quoique frottées avec les mains, et servant à des usages journaliers, conservent leur brillant métallique, sans être atteintes de la plus légère tache de rouille.

Ce vernis s'applique également sur le cuivre, en suivant les mêmes préparations que pour le fer et l'acier; il faut seulement avoir soin de ne pas l'employer au moment où le cuivre vient d'être poli; on le nettoie, et on le laisse, pendant un jour, exposé à l'air; il prend une teinte qui approche de celle de l'or; on peut alors le vernir par le procédé ci-dessus indiqué. Il est à l'abri de l'oxidation, et conserve son poli avec sa couleur.

Des instrumens de physique ainsi vernis, peuvent servir dans les expériences où l'on emploie l'eau, sans subir la plus légère oxidation.

Des vernis à l'essence.

On appelle ainsi tout vernis dans lequel l'essence de térébenthine forme le dissolvant des résines qui en font la base. On ne fait pas beaucoup

usage de cette espèce de vernis, parce qu'il n'a pas plus de solidité que le vernis à l'alcool, qu'il a plus d'odeur, et qu'il est plus long-temps à sécher; mais on s'en sert avec avantage, au lieu d'huile, pour détremper les couleurs dans la peinture.

Le vernis à l'essence, bien fait, est, suivant M. Watin, le meilleur qu'on puisse appliquer sur les tableaux ; il en donne ainsi la composition.

Vernis pour les tableaux.

Pour le faire bon, dit M. Watin, qu'il nourrisse parfaitement la toile, maintienne les couleurs dans leur état, et qu'on puisse enlever sans dégrader les sujets, il faut le composer avec du mastic et de de la térébenthine, qu'on fera fondre ensemble dans l'essence. Après l'avoir repassée et laissé clarifier, on peut l'employer sur les tableaux.

M. Tingry, après avoir fait observer que le vernis à l'essence à appliquer sur les tableaux, devant être sans couleur, simple, moelleux, très-transparent sans être trop glacé, pour éviter les reflets de la lumière du jour, considère comme paraissant réunir tous ces avantages celui formé ainsi qu'il suit ; savoir :

Mastic mondé et lavé 12 onces.
Térébenthine. 1 1/2

Camphre.	2 onces 1/2
Essence de térébenthine	36
Verre blanc pilé	5

Le camphre se met en petits morceaux, et on ajoute la térébenthine, lorsque la dissolution de la résine est achevée.

Vernis pour les gravures.

On met dans une pinte d'essence quatre onces de mastic en larmes, qu'on y fait fondre à petit feu. La fonte étant complètement opérée, on retire le vase de dessus le feu, et on y jette alors douze onces de la plus belle térébenthine, qu'on fait bouillir pendant huit ou dix minutes. Le tout étant passé dans un linge, on le laisse reposer deux jours, après quoi on décante dans une bouteille lavée avec de l'essence. En tenant cette bouteille bien bouchée, le vernis s'y conservera pendant tong-temps.

Vernis à l'essence pour détremper les couleurs.

Sur une pinte d'essence, on met quatre onces de mastic en larmes et une demi-livre de térébenthine ; et, après avoir fait fondre le tout ensemble, on le passe. Ce vernis, moins prompt à sécher que celui ci-dessus, donne de l'odeur, mais il s'emploie plus aisément et a plus de qualité. Les couleurs

doivent être broyées à l'huile, ou, mieux encore, à l'essence, pour les détremper avec ce vernis, ce qui se fait peu à peu. Le vert d'eau détrempé avec ce venis, est plus beau qu'employé à l'huile.

Vert de Hollande pour détremper le vert-de-gris.

Ce vernis, qu'on tirait autrefois de Hollande, et qui en a conservé le nom, est composé d'une pinte d'essence, dans laquelle on fait fondre une demi-livre de térébenthine pise, et autant de galipot, et l'on passe ensuite par un linge fin. Ce vernis sert à détremper le vert-de-gris.

DE L'EMPLOI DES VERNIS.

L'art d'employer le vernis consiste à l'appliquer, le polir, le lustrer, le rafraîchir, le réparer, quelquefois même à le détruire, ou pour en appliquer de nouveau, ou pour le faire disparaître tout à fait.

Le vernis s'applique sur toutes sortes de sujets, ou nus ou peints, ou dorés, etc. Dans tous les cas, cette application exige des précautions si délicates, et une attention tellement suivie, qu'on ne peut trop recommander de s'astreindre rigoureusement à des règles générales, pour se guider plus sûrement dans l'application des vernis.

1°. On ne doit opérer que dans un lieu extrêmement net, et, autant que possible, à l'abri de toute poussière.

Le vernis doit être renfermé et conservé dans des vases frais, et en évitant de le mettre dans tout vase humide ; il faut au contraire choisir un pot de terre vernissé, n'ayant aucune humidité, et n'y étant pas exposé : encore ne faut-il prendre dans ce vase que la quantité de vernis nécessaire pour l'opération dont on a à s'occuper, en ayant soin de tenir le vase qui contient le reste bien bouché.

2°. Pour prendre le vernis avec la brosse, on ne fait que l'effleurer, et en retirant la main, on tourne deux ou trois fois la brosse pour couper le filet que le vernis traîne après lui.

3°. On emploie les vernis à froid en ayant soin d'avoir les mains sèches et propres, pour ne rien souiller. Si, cependant, l'on en faisait usage en hiver dans de fortes gelées, il faudrait tenir le lieu où l'on opère assez chaud pour éviter que le froid ne saisisse le vernis et ne le fasse sécher par plaques. Si c'est pendant l'été, il faut exposer le sujet vernissé au soleil ; si la chaleur en était trop forte, et qu'il y eût à craindre que le sujet, par exemple du bois, n'en fût tourmenté, ce qui pourrait faire éclater le vernis, il suffira alors d'exposer le sujet à

l'air chaud, en le garantissant de la poussière, ce qui peut se faire en l'enfermant d'un vitrage. En hiver, on peut placer le sujet vernissé dans une étuve ou dans une chambre fermée, où l'on aura mis des fourneaux de charbons allumés, en ayant soin que la chaleur ne soit pas trop active.

4°. Une chaleur modérée convient au vernis à l'alcool : à cette chaleur, il s'étend et se polit de lui-même. On voit les ondes et les côtes se dissiper, et les glaces de la brosse disparaître. Le froid est contraire à cette espèce de vernis ; s'il en est saisi, il blanchit, forme des grumeaux qui lui font perdre son état lisse et poli. La trop grande chaleur ne lui est pas moins contraire, car elle le fait bouillonner. On le voit devenir inégal sur la surface de l'ouvrage.

Le vernis gras demande une chaleur plus forte et subit aisément celle d'un four très-échauffé. Comme on ne peut pas mettre dans des fours certains ouvrages trop grands, tels qu'une voiture ou une partie considérable de boiserie, alors on présente à l'ouvrage un réchaud de doreur que l'on promène pour chauffer le vernis. En été, on expose ces ouvrages à la plus grande ardeur de soleil.

5°. Il faut vernir à grands traits, promptement et rapidement par l'aller et le retour, et pas davan-

tage. On doit éviter de repasser, ce qui pourrait faire rouler le vernis. Il faut également éviter d'épaissir les couches afin qu'elles ne forment pas de côtes, et ne jamais croiser les coups de pinceaux pour ne pas contrarier les couches.

6°. Il faut étendre le vernis le plus également et le plus uniment qu'il est possible ; la couche ne doit avoir au plus que l'épaisseur d'une feuille de papier. Si elle est trop épaisse, elle se ride en séchant, et quand même elle ne se riderait pas, le vernis a plus de peine à sécher. Si la couche de vernis est trop mince, il est sujet à être facilement enlevé.

7°. Il ne faut jamais appliquer une seconde couche que la première ne soit absolument sèche, ce qui se reconnaît, lorsqu'en passant légèrement le dos de la main, il n'y fait aucune impression, ou que l'ongle ne peut pas l'attaquer.

Si le vernis étant appliqué devient terne, inégal, si l'on n'en espère pas un bon effet, le moyen le plus facile et le plus prompt est de l'enlever et de tout recommencer ; on court quelquefois le risque de le gâter davantage, en s'obstinant à vouloir le raccommoder.

8°. Quelque polie que soit la base sur laquelle on applique le vernis, telles bien unies que soient les couches, il s'y trouve quelquefois de petites

inégalités, que l'on n'effacerait pas en y mettant de nouvelles couches, c'est pourquoi on polit les vernis. Le poli enlève jusqu'aux petites éminences qu'occasione la poussière qui s'y porte, quelque soin qu'on prenne pour l'éviter; aussi, lorsqu'on désire faire de très-beaux ouvrages, a-t-on l'attention de polir à chaque couche.

9°. On applique les vernis avec des pinceaux de poil de blaireau faits en forme de patte d'oie, et qui s'appellent *blaireaux à vernir*, ou avec des pinceaux de soie de porc très-fine; ils servent l'un et l'autre pour les fortes parties d'ouvrages : lorsqu'elles sont petites, on ne se sert que de petits pinceaux enchâssés dans des plumes.

10°. Si le vernis est trop épais et ne s'étend pas bien, il faut l'éclaircir; s'il est à l'alcool, en y mettant un peu d'alcool rectifié, et s'il est à l'huile, en y introduisant de l'essence.

11°. On ne doit sécher ses pinceaux ou blaireaux qu'après les avoir essuyés avec un linge propre et fin, pour s'en servir une autre fois. S'il s'y était séché du vernis, il faudrait les tremper pendant quelque temps dans l'alcool avant de les essuyer, s'ils ont servi à des vernis à l'alcool, et dans l'essence, si les vernis auxquels ils ont servis étaient à l'huile.

12°. Lorsqu'on veut vernir, il convient d'évaluer,

pour chaque toise carrée superficielle du sujet, un quart de pinte de vernis à l'alcool pour chaque couche, et une demi-pinte pour deux. Il en faut un peu moins si l'on emploie du vernis gras.

DE L'APPLICATION DU VERNIS SUR DIFFÉRENS SUJETS.

Cette application a pour objet de conserver les sujets que le vernis couvre en les garantissant des intempéries de l'air et de tout ce qui peut les attaquer ou les détériorer, et il leur donne de l'éclat, car son brillant et son poli offrent à l'œil et au toucher des surfaces vives, transparentes, douces et unies. Ce double avantage, que procure l'application des vernis fera toujours ranger l'art du vernisseur au nombre de ceux qu'on peut considérer comme réunissant l'utile à l'agréable.

Lorsqu'on veut vernir un sujet nu, ou peint, ou doré, on y applique plusieurs couches du vernis dont on a fait choix, simplement sans préparation, ou, si l'on craint qu'il ne s'imbibe dans le sujet, on le prépare par un encollage à froid.

C'est le sujet et son exposition qui déterminent quelle sorte de vernis on doit employer. S'il doit rester dans l'intérieur, on choisit ordinairement un vernis à l'alcool ; si c'est pour des dehors, comme

celui-ci ne résisterait pas aux injures du temps, on préfère un vernis gras : en indiquant ici quelques sujets qu'on est dans l'usage de vernir, cela pourra suffire comme exemple pour tous les sujets quelconques.

Manière de vernir les lambris d'appartemens.

Il faut faire attention d'abord à ce que les peintures soient bien sèches, que l'endroit où l'on veut vernir soit bien chaud, que le blaireau soit propre, et, enfin, qu'il n'y ait ni graisse ni humidité sur le lambris à vernir.

Si les lambris sont peints en détrempe, il faut avant de les vernir y mettre, d'après le mode qui a été ci-devant décrit, un encollage à la colle de parchemin ; si l'on néglige cette opération préalable, le vernis s'imbibera dans les peintures.

Si le lambris est peint à l'huile, la seule précaution à prendre est qu'il soit propre et très-sec.

Si, pour habiter plus promptement les lieux, on a fait emploi du vernis sans odeur, dont nous avons donné ci-devant la composition, ce vernis, qui a la propriété de se conserver très-long-temps dans sa fraîcheur et sa vivacité, n'a besoin que d'être tous les ans, dans l'automne, soigneusement lavé avec une éponge et de l'eau tiède, ce lavage enlève les ordures et les crasses qui ont pu s'y porter, et il re-

devient aussi beau et aussi brillant que quand il vient d'y être appliqué; mais il ne faut pas négliger de le laver tous les ans, autrement la crasse et les exhalaisons s'y incrustent tellement par la durée, qu'on ne peut plus le nettoyer; il faut employer le mordant pour enlever et les ordures et le vernis. Il est à observer que le vernis sans odeur dont il s'agit doit être de bonne qualité; car ce vernis, s'il était mal fait, ne pourrait supporter ce lavage à l'eau, qui l'enlèverait et ternirait les couleurs.

Il faut aussi prendre garde de laisser des appartemens, peints et vernis, ouverts dans les temps de brouillards, dont l'effet serait d'altérer et de détruire le vernis; il faut avoir soin de fermer les appartemens lorsqu'il fait du brouillard, et même d'y entretenir du feu.

Il faut environ une demi-pinte de vernis pour deux couches d'une toise carrée de lambris.

Manière de vernir les boiseries.

De belles boiseries en bois de chêne ou de Hollande, choisis, sur lesquelles sont sculptés d'élégans dessins, comme on en voit dans de superbes appartemens sur les panneaux ou sur des corps de bibliothèque, ne se mettent point en couleur, dans la crainte de gâter la beauté du dessin et la précision

de la sculpture; on donne à l'encollage qu'on y met avant le vernis, une teinte pareille à celle du bois, et ensuite on y met une ou plusieurs couches de vernis. Pour cette opération, après avoir avoir pulvérisé et fait infuser dans l'eau, suivant le ton de la couleur qu'on cherche, de l'ocre de rue, ou de l'ocre jaune, de la terre d'ombre et du blanc de céruse, on ne met de ce mélange, dans une dose quelconque de colle de parchemin, que ce qui est nécessaire pour lui donner une teinte, et on remue bien le tout ensemble; et après avoir passé le tout à travers un tamis, on en donne deux couches bien étendues à froid; quand ces couches sont sèches, on y applique deux couches du vernis blanc fin à l'alcool, qui a été ci-devant décrit; c'est de l'habileté du peintre qu'il dépend, s'il aperçoit quelque défaut dans la menuiserie, de le réparer, en le masquant, dans l'encollage, par de petites couleurs, ou en y mettant son vernis.

S'il s'agit de décorer un lieu public, comme, par exemple, un chœur de cathédrale, au lieu d'un vernis à l'alcool, il faut préférer d'y mettre un beau vernis blanc au copal.

Manière de vernir les violons et les instrumens.

On se borne quelquefois à appliquer simplement

plusieurs couches du vernis que nous avons déjà indiqué comme propre pour ces sujets, vernis, qui est rouge de sa nature, à raison de la laque qui y entre, et on l'emploie auprès du feu ; d'autres fois on y pose auparavant un encollage teint ; cette teinture si on la veut rouge, se prépare en faisant fondre un peu d'alun dans de l'eau de rocou, et si on la préfère jaune, en y substituant du safran avec de l'alun. Dans d'autres cas, on mélange les deux teintes, pour en former une mixte. Cet encollage, quoique coloré, ne masque point les veines du bois. Le vernis de résine-copale à l'alcool est supérieur à tous les autres vernis pour les instrumens.

Manière de vernir les bois d'éventails et les découpures.

Quand le bois d'éventail est peint à la gomme et bien sec, on se borne à y mettre deux couches du vernis à l'alcool, ci-devant indiqué pour ces sujets. On ne polit ordinairement pas, mais si l'on avait intention de le faire, il faudrait en mettre plusieurs couches. Pour mettre des découpures, on peint le fond à l'huile ou en détrempe, et l'on applique la découpure avec de la gomme.

Manière de vernir les boîtes de toilettes et étuis.

1°. On donne quatre à cinq couches de blanc d'Espagne, broyé à l'eau et détrempé à la colle de parchemin. 2°. Quand ces couches sont sèches, on y passe une pierre ponce pour en ôter les grains, et l'on adoucit avec de la toile neuve et de l'eau, comme il a déjà été dit. 3°. Après avoir donné deux couches de la teinte choisie, broyée à l'eau, et détrempée à la colle de parchemin, on passe une ou deux couches d'encollage d'une eau de gomme pour empêcher que le vernis ne gâte, ne ternisse les couleurs des découpures et ne s'y introduise. 4°. Quand la gomme est sèche, on met trois ou quatre couches du vernis ci-devant indiqué pour les découpures. Si l'on veut polir ce vernis, on en applique huit à dix couches, que l'on polit avec de la serge et du blanc d'Espagne ou du tripoli.

Manière de vernir les papiers de tenture, les beaux papiers peints de la Chide et autres.

Quand le papier est collé sur la toile, il faut l'encoller.

Pour cet encollage, en le supposant par exemple de huit toises, on fait bouillir dans douze pintes d'eau, à petit feu, pendant l'espace de deux ou trois

heures, une livre de rognures de parchemin ; et après avoir fait passer la liqueur par un tamis de crin, on la laisse refroidir. Lorsqu'elle est en consistance de gelée, on la bat avec la brosse pour la mettre en état liquide; on en donne alors une première couche à froid, bien liquide et bien égale partout. Cette couche étant sèche, on en donne une seconde légère et unie.

Pour vernir, il faut attendre que les couches soient parfaitement sèches, que la brosse le soit aussi, car la moindre humidité qui s'y trouverait gâterait le vernis. On fait faire bon feu dans la pièce où l'on opère, dont il faut avoir soin de tenir les portes et fenêtres fermées ; si la pièce était trop grande pour que l'objet qu'on veut vernir pût se ressentir de la chaleur, on en approcherait un réchaud de feu; on met alors peu de vernis à la fois dans un vaisseau propre et neuf, en ayant soin de reboucher chaque fois qu'on en prend la bouteille qui contient ce vernis, et de ne pas la tenir trop éloignée du feu. Appliquez alors deux couches d'un beau vernis blanc sans odeur à l'alcool. En été, on n'a pas besoin de feu.

Manière de vernir les métaux.

Si c'est une cafetière, un vase de cuivre ou de fer-

blanc qu'il s'agit de vernir, il faut commencer par polir le vase avec une pierre ponce, puis l'on prêle et l'on polit avec du tripoli suivant les procédés qui ont été indiqués pour ces opérations. On étend ensuite cinq à six couches de vernis gras à la résine-copale si le fond est blanc, et au succin s'il est sombre, ayant soin de ne pas ternir le vase en le touchant avec les mains, d'attendre que chaque couche soit bien sèche, avant que d'en appliquer une nouvelle, et de présenter le vase à une chaleur forte, au moment où l'on pose le vernis; et, si cela se peut, à la chaleur du soleil; le soleil et le grand air contribuent beaucoup à donner de la dureté au vernis.

Manière de vernir les fers et balcons extérieurs.

Après avoir donné une première couche de noir de fumée mêlé avec un peu de terre d'ombre, on broye l'un et l'autre à l'huile grasse, et on les détrempe ensemble à l'essence. Lorsque la couleur est sèche, on mêle du noir de fumée dans le vernis gras, et on étend une ou deux couches sur le fer. On donne une couche de vernis par-dessus pour le rendre brillant. Lorsqu'il s'agit de rampes, qui ne sont pas exposées au dehors, on les vernit à l'alcool, dans lequel on détrempe du noir de fumée.

Manière de vernir les trains, les roues et les panneaux des voitures.

D'après ce qui a été dit ci-devant sur les moyens de décorer les équipages, les trains d'équipage, etc., comme c'est alors de vernis gras qu'on fait emploi, il nous reste à recommander ici de ne pas négliger d'échauffer l'endroit où l'on vernira, en faisant observer que quelquefois il faut avoir recours à un réchaud de doreur.

MANIÈRE DE POLIR, LUSTRER, RAFRAICHIR ET DÉTRUIRE LES COULEURS ET LES VERNIS.

Polir le vernis, c'est lui donner une surface lisse, nette et douce, que l'application multipliée des couches ne lui donnerait jamais si l'on n'enfonçait pas les petites inégalités qui peuvent s'y trouver. On se sert pour polir et *lustrer* le vernis, de *pierre ponce* et de *tripoli*.

On a donné le nom de pierre ponce à une pierre spongieuse, quelquefois assez légère pour rester à la surface de l'eau, rude au toucher, susceptible de se briser facilement, de rayer l'acier, et de se fondre au chalumeau en un émail blanc. Sa couleur varie beaucoup; elle est blanc-grisâtre, gris-perlé, bleuâtre, brun-rouge, verdâtre.

Cette pierre, lorsqu'elle est mouillée, exhale souvent une odeur marécageuse, et elle a quelquefois une saveur stiptique ; elle paraît être d'origine volcanique. On la trouve dans les environs de presque tous les volcans. Presque toute celle qui est répandue dans le commerce vient de Campobianco, à trois milles du port de Lipari ; et elle se rencontre dans beaucoup d'autres lieux.

La pierre ponce est employée pour polir beaucoup de corps ; elle sert aux parcheminiers, aux chapeliers, aux marbriers, aux peintres, aux doreurs, aux vernisseurs, aux potiers d'étain.

Quand on veut s'en servir en poudre, il faut que cette poudre soit impalpable, afin qu'elle ne puisse pas rayer l'ouvrage que l'on polit.

On appelle tripoli une substance ferrugineuse tirant un peu sur le rouge, qui paraît avoir été produite par des feux souterrains. Cette substance a un aspect argileux, et peut être facilement réduite en une poussière dont les grains sont rudes, arides au toucher, et servent à polir les corps durs. On l'apportait autrefois de Tripoli, en Barbarie, d'où elle a tiré son nom, mais on en a trouvé en différens endroits de l'Europe. Le tripoli de la meilleure qualité est celui qui se tire d'une montagne près de Rennes, en Bretagne ; on l'y trouve

disposé en lits d'environ un pied d'épaisseur. Il sert aux peintres, aux lapidaires, aux orfèvres, aux chaudronniers, pour blanchir et polir leurs ouvrages.

Pour polir les vernis gras, quand la dernière couche est bien sèche, on trempe dans l'eau de la pierre ponce pulvérisée, broyée et tamisée ; et après en avoir imbibé une serge, on polit légèrement et également, pas plus dans un endroit que dans un autre, pour ne pas gâter les fonds : on frotte alors l'ouvrage avec un morceau de drap blanc imbibé d'huile d'olive et de tripoli en poudre très-fine. Plusieurs ouvriers se servent de morceaux de chapeau, mais ces morceaux ternissent toujours et peuvent gâter les fonds. On essuie l'ouvrage avec un linge doux, de manière qu'il soit luisant, et qu'on n'y aperçoive aucune raie. Quand il est sec, on le décrasse avec de la poudre d'amidon ou du blanc d'Espagne, en frottant avec la main, et essuyant avec un linge ; c'est ce qu'on appelle lustrer.

Les vernis à l'alcool se polissent et se vernissent de même lorsqu'ils sont bien faits ; 1° avec une serge imbibée d'eau et de tripoli (on ne polit pas d'abord avec la pierre ponce comme au vernis gras); 2° on passe de même un morceau de linge, de l'huile d'olive et du tripoli; on essuie de même l'ouvrage et on le lustre.

Rafraîchir, ou *aviver* une couleur ou un vernis, c'est lui enlever la malpropreté occasionée, soit par le dépôt d'ordures qu'y forment les insectes et les mouches, soit par la crasse de la poussière, au moyen de quoi on les rend à leur propreté première. On fait emploi à cet effet d'une eau de lessive, dont la meilleure partie est formée avec la potasse et les cendres gravelées.

On connaît dans le commerce, sous le nom de *potasse*, une substance qui s'obtient par l'évaporation à siccité de la lessive préalablement filtrée de cendres d'une quantité suffisante de bois. Ce résidu calciné est ordinairement mêlé de plusieurs autres substances; et, dans cet état, il constitue la potasse impure ou brute. Il nous en vient beaucoup de l'Amérique septentrionale, de Dantzik et surtout de Russie.

La cendre provenant de la combustion de la lie du vin, convenablement desséchée, forme un alcali connu dans le commerce sous le nom de *cendres gravelées*. On estime les cendres gravelées de Lyon et celles de Bourgogne. Il faut les garder dans des vaisseaux bien clos et dans un endroit sec. Car elles sont susceptibles d'attirer l'humidité de l'air, qui les pénètre facilement et les réduit en liqueur.

En mettant tremper dans un vase, trois livres

de potasse et une livre de cendres gravelées et en faisant subir à ce mélange quelques bouillons sur le feu, dans une marmite de fonte, ou a une liqueur très-forte et très-mordante, que les peintres appellent ordinairement *eau seconde*, et qu'ils ne confondent pas avec l'eau seconde dont on fait usage dans les arts, et qui consiste dans le mélange d'une partie d'eau forte (acide nitrique du commerce) et de deux parties d'eau.

Lorsque les couleurs sont sales, il faut les *lessiver* avec de l'eau seconde faible, c'est-à-dire, par exemple, avec l'eau seconde ci-dessus, à laquelle on ajoute les trois quarts d'eau, dans cette proportion elle suffit pour décrasser. Il faut avoir soin, qu'il n'y ait pas de couleur et d'étendre bien également pour éviter de faire des taches. Trois ou quatre minutes après que cette eau est appliquée, on lave à grande eau, avec de l'eau de rivière, pour enlever la crasse et l'eau seconde, qui, si elle restait trop long-temps, corroderait les couleurs et les vernis; les couleurs paraissent alors fraîches; et quand tout est sec, il faut donner une ou deux couches de vernis.

Quand la peinture est gâtée, soit par quelque éclat de bois, soit par l'action du feu, ou de quelque corrosif, on tâche de la *raccorder*, c'est-à-

dire, de la remettre au ton de l'ancienne teinte. Il faut beaucoup d'art pour que la couleur nouvelle s'accorde parfaitement avec l'ancienne, et qu'elle ne change plus. On doit chercher d'abord à deviner la quantité de matières qui entraient dans les premières couches, tenir sa teinte un peu plus claire, et y mettre moins d'huile; on ne raccorderait pas en se servant de la même dose de matières et de liquides; car il faut compter sur l'action que le temps et l'air exercent toujours sur les nouvelles peintures. On raccorde encore lorsqu'une couleur est déjà sèche et appliquée en couche depuis longtemps.

Lorsqu'on veut *détruire* une teinte de couleurs pour en substituer une autre, le plus sûr, en général, est de tout enlever et de lessiver les vernis, les couleurs, les blancs d'apprêt, les encollages, les teintes dures et les impressions, surtout,

Si la pièce est en détrempe, et qu'on ait l'intention de repeindre en huile.

Si elle est en huile, et qu'on veuille la mettre en détrempe.

Si même, étant en détrempe, on désire y remettre une détrempe.

Pour détruire tout à fait les couleurs et les vernis, il faut imbiber le sujet d'eau seconde, en mettre

plusieurs couches pour qu'elle puisse pénétrer tout à fait, ensuite lessiver et laver avec de l'eau et des grattoirs, dégorger les moulures et les sculptures avec des fers à réparer, l'eau seconde corrode tout jusqu'au vif, le bois redevient comme s'il n'avait jamais été peint ni verni; et quand il est bien sec, on peut le repeindre, en suivant les procédés qui ont été indiqués. La dose d'eau seconde est ordinairement d'un quart de pinte par toise pour chaque couche.

Si les anciennes teintes ont été données en huile, et si l'on a l'intention d'en redonner une autre en huile, il suffit de détruire seulement le vernis jusqu'à la couleur. On repeint avec des couleurs broyées à l'huile et détrempées à l'essence; et par-dessus ces couleurs, on applique deux ou trois couches de vernis.

On observe, que ces couleurs nouvelles doivent être détrempées à l'essence, car si on les employait à l'huile, elles donneraient une odeur désagréable; l'huile ne pourrait pas s'imbiber dans les bois, l'ancienne couleur repousserait la nouvelle dans l'appartement, et donnerait de l'odeur, au lieu que l'essence s'évapore et se dissipe en y mettant un vernis; la nouvelle peinture n'a pas plus d'odeur que si elle était sur un lambris neuf.

DU VERNIS DE LA CHINE.

De toutes les différentes espèces de vernis colorés qui viennent d'être décrits, le véritable vernis de la Chine était considéré comme étant le plus beau et le plus estimé. Il a une dureté, un éclat et un poli admirables. C'est de ce vernis qu'étaient enduits tant d'ouvrages agréables qui nous venaient de la Chine.

Ce fut par les missionnaires que, dans le quinzième siècle, nous eûmes une connaissance confuse du vernis dont les Chinois faisaient usage. Le premier Français qui paraît avoir mis à profit les notions vagues que les missionnaires avaient données de ce vernis, fut le père *Jamart*, ermite de l'ordre de saint Augustin, qui composait un vernis différent de celui de la Chine, quoiqu'il passât pour tel, et qu'en effet il en eût toute l'apparence.

Le vernis du père *Jamart*, le plus anciennement connu en Europe, consiste à mettre dans un vase de verre de la gomme-laque bien purifiée, qu'on recouvre d'alcool rectifié jusqu'à la hauteur de quatre doigts; on expose ce vase, avec ce qui y est contenu, pendant trois ou quatre jours à la chaleur du soleil, ou à celle d'un feu modéré, en observant d'agiter de temps en temps. Dès que la gomme-laque est fondue, on la passe dans un linge,

et après l'avoir fait chauffer de nouveau, au bout d'un jour ou deux le vernis se trouve fait. Lorsqu'on veut en faire usage, on emploie la partie la plus claire qui surnage, on l'étend avec un pinceau sur le bois qu'on a mis auparavant en couleur, et l'on a soin de laisser sécher une couche avant d'en donner une autre.

Le vernis de la Chine n'est point une composition ou un secret particulier, comme bien des gens l'ont cru, c'est une résine qui découle d'un arbre que les Chinois appellent *tsi-cheu*, ou *arbre à vernis*, à peu près comme la térébenthine. On fait à cet arbre des incisions sous chacune desquelles on place une coquille de moule de rivière pour recevoir la liqueur. On dit que les exhalaisons de cette liqueur sont vénéneuses. Ceux qui la transvasent sont obligés de chercher les moyens d'en éviter les vapeurs. Lorsque la résine sort de l'arbre, elle ressemble à de la poix liquide ; exposée à l'air, sa surface prend d'abord une consistance roussâtre, et peu à peu elle devient noire. Elle a la propriété de se conserver bonne pendant plus de quarante années, lorsqu'on a le soin de la tenir dans un vaisseau exactement fermé, où l'air extérieur ne puisse pas pénétrer.

Cette résine étant recueillie, on la verse dans un grand vase de terre, sur lequel est un châssis cou-

vert d'une toile claire un peu lâche. Dès que la partie la plus liquide s'est écoulée d'elle-même, on tord la toile pour en avoir davantage. On regarde la récolte comme ayant été très-abondante, lorsque mille arbres ont produit dans une nuit vingt livres de la résine.

Avant d'employer cette résine, qui découle de l'arbre, les Chinois en mettent soixante onces avec autant d'eau, et ils battent ce mélange dans un vaisseau de bois pendant un jour dans l'été, et pendant deux jours en hiver. Ce vernis ainsi préparé, se conserve dans un vase de porcelaine, couvert d'une vessie.

Quand les Chinois veulent faire leur beau vernis noir, ils font évaporer au soleil, et réduire à environ moitié, leur vernis nommé *nien-tzi*, et ils y ajoutent une livre de fiel de porc par livre de vernis. Sans cette addition, le vernis n'aurait pas de corps; il serait trop fluide.

Pour vernisser les ouvrages communs, les Chinois n'y mettent que deux ou trois couches; pour ceux qu'ils veulent rendre plus parfaits, on y en applique un plus grand nombre. Quand le vernis est sec, on y peint ce qu'on veut; et après, pour le conserver et lui donner plus d'éclat, on y passe encore une légère couche de vernis.

Ce vernis prend toutes sortes de couleurs : on y mêle des fleurs d'or et d'argent ; on y peint des hommes, des montagnes, des palais, enfin tout ce qui peut plaire à l'imagination : on en fait des cabinets, des tables, des paravents, des coffres, etc.

Pour imiter le vernis de la Chine, on prend deux onces de cire d'Espagne pulvérisée et tamisée ; on la met dans un matras avec quatre onces d'huile de térébenthine, et on expose le mélange à un feu doux afin que le tout se fonde. Si la cire est rouge, il ne faut y ajouter que de l'huile ; si elle est noire, il faut y mêler un peu de noir à noircir : ce vernis sert à faire la première couche.

On prend ensuite deux onces d'aloës et autant de succin, et l'on fait fondre le tout dans un pot de terre vernissé, dans douze onces d'huile de lin, jusqu'à ce que le mélange soit lié et incorporé.

Dans le Recueil des Mémoires des Savans étrangers, il s'en trouve un sur le vernis de la Chine, par le père d'Incarville, jésuite, correspondant de l'académie des sciences de Paris. Ce mémoire jette le plus grand jour sur l'histoire de la découverte des vernis que nous devons aux Chinois, et il présente le détail de tous leurs procédés pour les faire. M. Watin a cru devoir insérer en entier ce mémoire, à la suite de son ouvrage. Mais nous n'en sentons pas de

même l'utilité, à présent qu'il est bien reconnu que les vernis qu'on fait sont, à beaucoup d'égards, supérieurs à ceux de la Chine. Ceux-ci, en effet, sont bornés à trois couleurs, le rouge, le jaune et le noir ; ils demandent des procédés longs, peu sûrs, nuisibles à la santé des artistes, et qui ne sauraient jamais se prêter à des ouvrages délicats, des mains adroites et patientes peuvent servir cette nation antique ; mais le savoir et le génie ont dirigé les Européens.

FIN.

TABLE DES MATIÈRES

CONTENUES

DANS CE VOLUME.

Des arts du peintre d'impression, du doreur, du vernisseur. Pag. 1	La Laque de gaude. Pag. 31
	L'Orpiment. 34
	Le Massicot. 35
Du peintre en batimens. id.	Le Jaune de chrome. 36
Des couleurs. 2	Le Jaune d'antimoine. 38
Le blanc. 7	Les Oxides jaunes de fer. 39
Le Blanc de plomb. id.	Le vert. id.
Le Blanc, dit d'Espagne. 12	Le Vert-de-gris. id.
Le rouge. 13	Le Verdet. 41
L'Ocre rouge. 14	La Terre-verte. 42
Le Rouge de Prusse. 15	Le vert de montagne. id.
Le Cinabre. id.	Le Vert de Schéele. id.
Le Carmin. 17	Le Vert de vessie. 43
Les Laques. 23	Le Vert d'iris. 44
Le jaune. id.	Le Vert de chrome. id.
L'Ocre de Rue, ou Rut. 26	Le bleu. 46
L'Ocre jaune. id.	L'Outremer. id.
Le Jaune de Naples. id.	Le Bleu de Cobalt. 48
Le Jaune minéral. 28	Le Bleu de Prusse. 51
Terra-Merita. id.	Le Bleu minéral. 56
Le Safran bâtard. 29	L'Indigo. 57
Le Stil de grain. 30	La Cendre bleue. 60
La Graine d'Avignon. id.	L'Azur. 62

L'ORANGÉ.	Pag. 63	DE LA PRÉPARATION DES COULEURS POUR LEUR EMPLOI.	Pag. 105
LE VIOLET.	68		
DES BRUNS ET DES NOIRS.	69		
Les Bruns.	id.	La Colle de gants.	108
La Terre d'ombre.	70	La Colle de parchemin.	109
Le Stil de grain brun *ou* d'Angleterre.	id.	La Colle de brochette.	110
		La Colle de Flandre.	111
La Terre d'Italie.	id.	Le Sérum du Sang.	113
La Terre de Cologne.	id.	L'Huile.	id.
Le Bitume.	id.	L'Essence, *ou* l'Huile, *ou* l'Esprit de Térébenthine.	117
Le Bistre.	71		
LES NOIRS.	72		
Le Noir d'ivoire.	73	De la manière dont on peut arranger et combiner entre elles les couleurs pour leur faire produire un ton donné.	119
Le Noir d'os.	id.		
Le Noir de pêches.	id.		
Le Noir de charbon.	id.		
Le Noir de vigne.	74		
Le Noir de fumée.	id.		
Le Noir d'Allemagne.	id.	Blanc.	120
Le Noir de composition.	75	Rouge.	122
OBSERVATIONS SUR LES COULEURS DES ANCIENS.	id.	Jaune.	123
		Vert.	124
Des couleurs rouges employées par les anciens.	83	Le Vert de composition.	126
		Le Vert pour les roues d'équipages.	id.
Des Jaunes anciens.	85		
DES COULEURS BLEUES DES ANCIENS.	87	Le Vert de mer.	id.
		Bleu.	127
DES ANCIENS VERTS.	90	Brun.	id.
De la couleur pourpre des anciens.	93	Bois de chêne.	128
		Bois de noyer.	id.
Des Noirs et des Bruns anciens.	99	Brun marron foncé.	id.
		L'Olive en détrempe.	id.
Des Blancs des anciens.	101	L'Olive à l'huile.	id.

Des ustentiles et objets les plus nécessaires au peintre d'impression. Pag.	129
De l'application des couleurs, et de la manière dont on doit généralement procéder dans la peinture d'impression.	137
De l'emploi des couleurs préparées en détrempe.	140
Règles à suivre dans la peinture d'impression en détrempe.	141
Observations sur la détermination des quantités d'emploi de couleurs dans la peinture d'impression.	142
De la détrempe commune.	145
Grosse détrempe en blanc.	id.
Murailles en blanc des carmes.	146
Murs intérieurs, contre cœurs de cheminées.	148
Badigeon.	id.
Plafonds ou planchers.	149
Plaques de cheminées en mine de plomb. P.	150
Carreaux.	id.
Dose pour une toise carrée.	151
Pour la première couche.	id.
Pour la seconde couche.	152
Pour la dernière couche.	id.
Parquets.	153
Dose pour huit toises de parquet en couleur d'orange.	154
DE LA DÉTREMPE VERNIE, *dite* CRIPOLIN.	155
1re opération. Encoller.	157
Taper.	158
2e opération. Apprêter du blanc.	id.
Pour apprêter de blanc.	159
3e opération. Adoucir et poncer.	160
4e opération. Réparer.	161
5e opération. Peindre.	id.
6e opération. Encoller.	162
7e opération. Vernir.	163
De la détrempe au bleu de roi.	id.
De l'emploi des couleurs à l'huile.	164
Règles particulières qu'il faut suivre dans la peinture à l'huile.	166
Des siccatifs.	169

La Litharge. Pag.	170
La Couperose *ou* Vitriol.	id.
L'Huile grasse.	171
Des règles à observer dans l'emploi des siccatifs.	id.
Des doses d'emploi dans la peinture à l'huile.	173
De la Peinture à l'huile simple.	175
OUVRAGES EXTÉRIEURS.	id.
Portes, croisées, volets.	id.
Murailles.	176
Tuiles en couleur d'ardoise.	177
Balcons et grilles de fer en dehors.	id.
Treillages et berceaux.	id.
Statues, vases et autres ornemens de pierre, en dehors et en dedans.	178
OUVRAGES INTÉRIEURS.	id.
Murs.	id.
Portes, croisées et volets.	id.
Chambranles, pierres ou plâtres.	id.
Couleur d'acier pour les ferrures.	180
Lambris d'appartemens.	181
De la peinture à l'huile vernie polie. Pag.	182
Blanc vernis poli à l'huile.	id.
DE L'EMPLOI DES COULEURS AU VERNIS.	id.
De l'emploi des couleurs à la cire, au lait, au savon, etc.	183
Peinture au lait.	id.
Peinture au lait détrempe.	id.
Peinture au lait résineuse.	184
De la peinture à l'encaustique.	186
De la peinture au serum du sang.	id.
DE LA PEINTURE DES TOILES.	190
Pour peindre les toiles en détrempe.	id.
Pour peindre les toiles en huile.	191
DE L'ART DU DOREUR.	192
DES INSTRUMENS DU DOREUR.	194
Les pinceaux à ramander.	195
La palette à dorer.	id.
Le coussin *ou* coussinet.	196
Le bilboquet.	id.
La pierre à brunir.	id.
DES MATIÈRES QU'EMPLOIENT LES DOREURS.	197

La mine de plomb. Pag.	id.
La sanguine, *ou* crayon rouge.	id.
Le bol d'Armenie.	198
Le rocou, *ou* roucou.	id.
Le safran.	id.
Le vermeil.	201
De la manière de dorer en détrempe.	202
1re opération. Encoller.	203
2e opération. Blanchir ou apprêter le blanc.	204
3e opération. Reboucher et peau-de-chienner.	206
4e opération. Poncer et adoucir.	id.
5e opération. Réparer.	207
6e opération. Dégraisser.	208
7e opération. Préler.	id.
8e opération. Jaunir.	id.
9e opération. Engrainer.	209
10e opération. Coucher d'assiette.	210
11e opération. Frotter.	210
12e opération. Dorer.	211
13e opération. Brunir.	id.
14e opération. Matter.	212
15e opération. Ramander.	213
16e opération. Vermeillonner.	id.
17e opération. Repasser. Pag.	214
DE LA DORURE A L'HUILE.	215
DE LA DORURE AU FEU OU SUR MÉTAUX.	216
DE LA DORURE SUR LE FER OU SUR L'ACIER.	220
Moyen de retirer l'or employé sur le bois dans la dorure à la colle.	222
DE L'ART DU VERNISSEUR.	224
DES SUBSTANCES QUI ENTRENT DANS LA COMPOSITION DES VERNIS.	228
La résine élémi.	229
La gomme-gutte.	id.
Le benjoin.	230
Le camphre.	id.
La sandaraque.	231
Le mastic.	id.
Le sang-dragon.	232
La laque.	233
La térébenthine.	234
L'aspalte, *ou* bitume de Judée.	244
DE LA COMPOSITION DES VERNIS.	245
DE LA COMPOSITION DES VERNIS A L'ESPRIT-DE VIN OU ALCOOL.	249
Du vernis au copal.	252
Vernis blanc, fin,	

sans odeur, pour les appartemens. Pag. 258
Vernis blanc, pouvant être poli, pour les chambranles, boîtes de toilette, etc. 259
Vernis demi-blanc, pour les couleurs moins claires, comme jonquille, couleur de bois. id.
Vernis pour les cartons, boîtes, étuis, découpures. 260
Vernis pour les objets sujets à des frottemens, tels que chaises, etc. id.
Vernis pour les boiseries, les ferrures, etc. 261
Vernis pour les violons et autres instrumens de musique. 263
Vernis pour employer les vermillons sur les trains d'équipages. 264
DES VERNIS GRAS OU A L'HUILE. id.
Vernis gras à l'or. 269
Vernis gras pour les trains d'équipages. 270
Vernis noir pour les ferrures. id.

Du vernis à l'essence. P. 272
Vernis pour les tableaux. 273
Vernis pour les gravures. 274
Vernis à l'essence pour détremper les couleurs. id.
Vert de Hollande pour détremper le vert-de-gris. 275
DE L'EMPLOI DES VERNIS. id.
DE L'APPLICATION DU VERNIS SUR DIFFÉRENS SUJETS. 280
Manière de vernir les lambris d'appartemens. 281
Manière de vernir les boiseries. 282
Manière de vernir les violons et les instrumens. 283
Manière de vernir les bois d'éventails et les découpures. 284
Manière de vernir les boîtes de toilettes et étuis. 285
Manière de vernir les papiers de tenture, les beaux papiers de la Chine et autres. id.
Manière de vernir les métaux. 286

Manière de vernir les fers et balcons extérieurs. Pag. 287

Manière de vernir les trains, les roues et les panneaux des voitures. 288

Manière de polir, lustrer, rafraichir et détruire les couleurs et les vernis. Pag. 288

Polir de vernis. id.

Du vernis de la Chine. 295

FIN DE LA TABLE DES MATIÈRES.

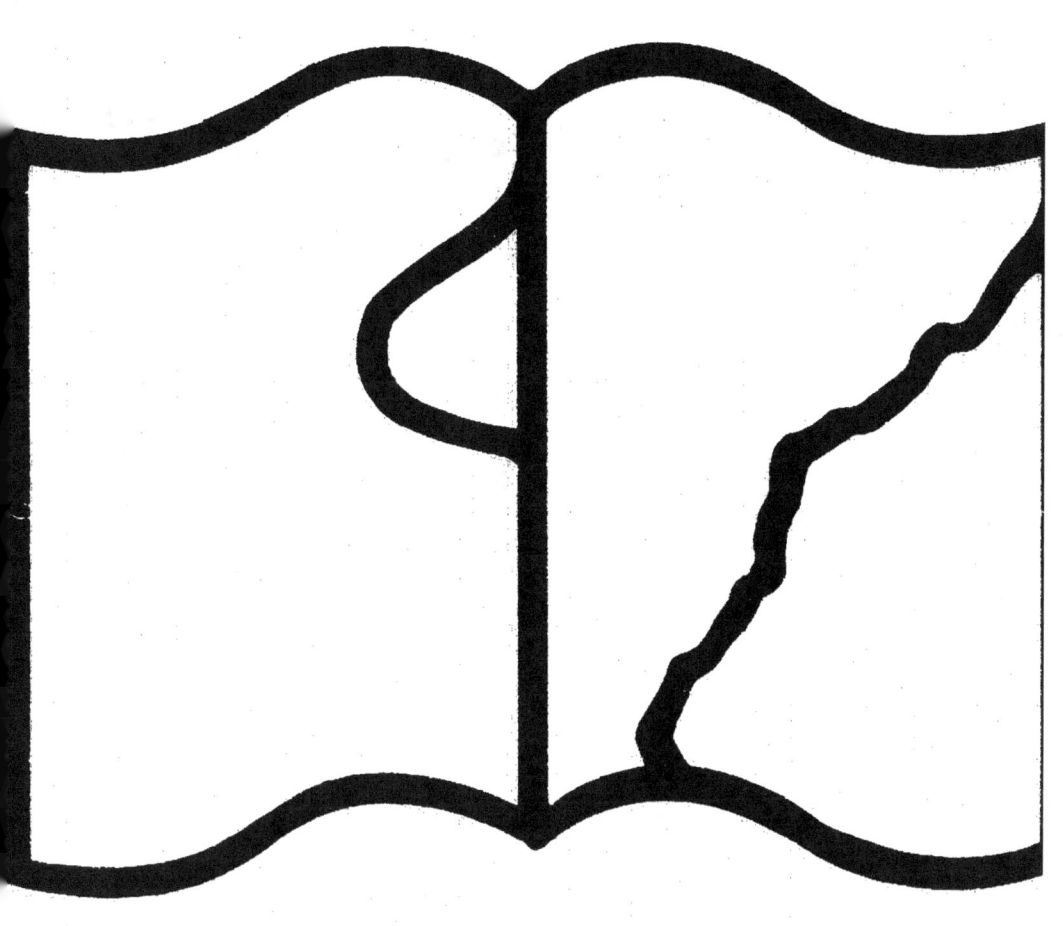

Texte détérioré — reliure défectueuse

NF Z 43-120-11

Contraste insuffisant

NF Z 43-120-14

www.ingramcontent.com/pod-product-compliance
Lightning Source LLC
Chambersburg PA
CBHW071626220526
45469CB00002B/490